U0000175

黃君璧——
白雲堂畫論畫法

黃君璧 繪述

劉　墉 編撰

序
一

　　畫論畫法，其來尚矣，法莫要於南齊謝赫《古畫品錄》，莫備於唐張彥遠《歷代名畫記》。雖張氏所述不過錄記名蹟，平章高下，而敘論所發，實已綱紀萬古，足為繪事之準據。其後代有著作，要皆作者獨具心得，筆之於書，用識發明，以啟後昆。然而，典雅華贍或未切乎實用，晦澀奧遠或又難乎索解。甚或傳抄訛誤脫漏顛倒，雖經後世學人讐校補綴，勉成篇章，而仍未可遽信。況積論成書，但具文字，而無圖證，空名技法，實乏楷則，如斯論藝，其有益初學者仍少。

　　南海白雲堂君翁黃君璧先生，壽躋九秩，齒尊望隆，執教上庠蓋周一甲子而有餘，及門桃李，可謂聲教暨於四海，頃以門弟子之請，出其畢生精研心得，著為「白雲堂畫論畫法」一編，技法自一樹一石起手，至水墨運用，丘壑經營，色采敷施，準謝氏之六法，傳繪事之賾奧，更副以圖片解說，條分縷析，可謂致廣大而盡精微。此編梓行，籌劃至三易寒署，設計之周備，製作之精整，內容之豐贍，覘索之深入，言人之所未言，發古之所未發，一代宗師，皇皇論著，要已超邁前進，其大有裨於後學者，必深且著，用弁數言，以志嚮往。

<div align="right">

秦孝儀 心波 [印] [印]

中華民國七十六年丁卯衡山秦孝儀謹序
前國立故宮博物院院長

</div>

序
二

　　君璧先生為當世公認的畫壇宗師，他的作品不僅擷取了中國藝術傳統之長，同時融會了西方繪畫的光影、透視與寫生的觀念，表達出意境幽遠，且渾厚蘊藉的作品。就內容而言，他的畫耐人覽索，筆有盡而意無窮；就表象而言，他的畫或雲煙靉靆，山水空濛，而以韻取勝；或絕仞千尺，飛泉百里，而以勢見長。因此他的作品，既能為幽人所寶愛，更為世人所珍藏。尤其是他一生致力於教學，歷六十餘年，而無中輟，所授課之學校皆為藝術搖籃之重鎮；所教之學生，俱是藝壇之菁英，使其博大精深的畫學，更藉以傳播發揚，成為當今最偉大的宗派。

　　一九八三年夏，君璧先生以耄耋之年，為推展中華藝術，由余陪同前往美國佛羅里達州的西棕櫚灘科學博物館，參加中國古代造紙印刷大展之揭幕式，並應邀在會中揮毫。為向西方人士介紹得深入，其時歷史博物館特請紐約聖若望大學的劉墉教授前往現場解說。劉墉先生早年曾受教於白雲堂，後又從事繪畫技法與東亞美術史之研究，所以對君璧先生畫學的精微處，介紹得極為深入，不僅獲彼國藝壇人士的讚美，更得君璧先生不斷稱允，認為道出了許多君璧先生心中所感，而自己未嘗說出的細妙難傳之處。此後與君璧先生一行，再轉往紐約等地訪問，也多承劉墉先生協助，而默契更佳。眾人乃有君璧先生之畫學經驗，若能得劉墉先生之闡述分析，與白雲堂的示範作品並陳一集，必能成不朽之盛事之說。余更樂以促成此書，既為君璧先生立千秋之事業，更

為學子樹不朽之典範,而於其後數年奔走,終能見白雲堂畫論與畫法之出版。

余因以知其始末,便得先睹為快,在拜讀此書之後,既驚訝於劉墉先生蒐集材料之豐富、分析之深入、文筆之精妙;更欽服於君璧先生以九十高齡而為此書的致力之深。書中由一石一木、皴擦點染等基本技法,乃至雲煙飛瀑的表現,不僅以科學方法,分階段詳述;更由淺入深,畫出白雲堂的精微。尤其是君璧先生所獨創而足以傲視古人的飛瀑流泉雲海,過去難有人得窺其全奧,而於書中則由用筆之種類、斜度,乃至蘸墨運鋒的方法,都毫不保留地呈現,可知君璧先生用心之苦。

白雲堂畫論畫法之傳世,與創中國藝術史上之一大寶典,在書成之際已可預期;其影響之深遠,則歷史必當為證。余既能參與其事,而樂觀此巨構之成,爰輟數言為序。

序
三

　　中國歷代畫家各有所長，他們或得雄渾之勢，或得清雅之韻，或得蕭疏之致，或得蒼莽之意，君璧先生則可謂其中少數兼而有之者。他所作的山水，壯闊處，層巒疊嶂、飛瀑騰雲，有雄健峭拔之勢；幽遠處，斷橋衰柳、煙水平沙，予人一種蕭散幽閒之感。他的筆墨，乾鬆處有髡殘的意趣，淋漓處又有過於文長；細微時，能作尺幅工筆，恢宏時又輒作數丈的通屏。凡此種種，都得力於他的遊歷之廣、見聞之多、天資之高、功力之深，與過人的精神。即或而今已屆耄年，仍然能鎮日作畫，且筆力愈見蒼莽樸拙。有人說「五百年來一大千」，對於君璧先生，何嘗不是「五百年來一君翁」，他不僅是藝壇的國寶，更是中國美術史上的一位雄才。

　　正因為君璧先生繪畫題材之廣、變化之多，以及寫生態度之嚴謹，為國畫山水開拓了一條新的途徑，成為近代繪畫研習者師法的對象。加上他六十五年誨人不倦，更造就了一批中國藝壇的菁英，而愈益擴大了影響力。使我們幾乎在重要的聯展中，都能見到白雲堂畫風的作品。只是在私淑者眾、親炙者畢竟有限的情況下，也造成了許多對白雲堂畫法的誤傳，產生一些只見皮毛，而未能抓住精髓的作品。

　　《白雲堂畫論畫法》的出版，當是君璧先生有鑑於此，而苦心將他七十餘年致力繪事所得之精華公諸於世。不僅使莘莘學子有一條漸進的道路可以依循，且足以匡正許多過去私淑自修者的錯誤。更由於聖若望大學劉墉教授以科學的方

法分析編撰，使君璧先生畫學的精微處能一一展現。尤其重要的，是值此極需將我中華文化，加以整理、闡釋、發揚，並推展到國際的今天，這本「白雲堂畫論畫法」的出版，豈止作為畫者必備的參考書，更將樹立一成功之典範。

陳癸淼

前國立歷史博物館館長

　　適逢君翁先生九秩華誕，藝壇籌劃九如之頌，盛況可
卜，一則先生望重藝林，尊為一代宗師；二則嘉惠弟子，何
止學生三千。

　　余自幼時懵懂之際，已知先生繪畫成就，名滿天下，並
見畫作雲嵐蒸蒸，瀉瀑千里，如薄煙過眼真切，亦聞千里奔
馳之聲；畫境鮮明雋永，筆墨渴潤並滋；感懷於氣勢浩大，
增勝於景象明逸；積中國千古精華，成自我表彰憑藉；得雍
容之筆，凝青藍之質，泱泱乎藝術之境無隅矣！其聲名之寬
廣，為吾國近代美術史之見證，竟世界畫壇東方之鼎重。

　　茲見先生高徒劉墉學長，編著《白雲堂畫論畫法》，得
先生之心法，啟明先生藝術功績，甚感敬佩。先生作育英才
甲子有餘，將創作經驗公諸於世，實為藝壇大事，賜益後進
必眾，此書期盼多年，於茲完成，可頌可感，綴成數言，崇
敬之誼，素心明志俱深矣！

<div style="text-align: right">

黃光男　

前臺北市立美術館館長
</div>

自序

　　余弱冠習畫，十九歲從李瑤屏先生遊，後一年入楚庭美術院。越明春，即任教於廣州培正中學，其後或以個人研究之目的，而北上寧滬；或隨政府動員，而輾轉川渝，所授課之學校，由廣州美專、廣東女師、中央大學而國立藝專，己丑遷臺後，更任教於師大美術系。迄今六十五載，雖烽火之際，未嘗有一日廢繪事，不曾有一年停教職，但願為桃李之春風，惟求教學以相長。其間亦曾多次集篋中課徒稿及平日箚記，擬為一集，以供學子參考。總或因兵馬遷離而資料散失，或以諸事繁冗而暫置，或稿件為人借去而不復見還，終未果。

　　癸亥四月，余應邀赴美，門人劉墉君詢以白雲堂畫論畫法出版事，並於其後數備資料來訪。余固嘉其誠，但仍以此書體大章繁，恐非耄年勝任而婉拒。至去歲劉君再以長函陳述構想，並示以其近作諸書；又得浩天先生之促，考慮再三，卒能下此決心。所幸腹笥已備、經驗老成，劉君又英年才雋、筆墨軒華，乃盡謝賓客、焚膏繼晷，竭最大心力以完成之。

　　習藝一事，不外師人、師心、師造化。師人者以古人為師，師心者以己身為師，師造化者以自然為師也。余之治繪事，亦如此。總以集前賢之經驗、拓個人之胸次、寫造化之精微為主。書中收錄，有余平日之所思、所感，有傳統之技法與個人之創獲，亦有得自余數十年間之寫生冊者。然余之所思所作，豈必為他人之所思所作哉？公諸於世，但求為學子之參考，並就教於有方焉！

　　黃君璧先生是當代最偉大的畫家之一，他的遊歷之廣、
收藏之豐、創作之多、功力之深、授徒之眾，乃至年歲之
高，不僅當今畫壇，即使放眼中國美術史，也難做第二人
想。尤其是他六十五年春風化雨、得天下英才而教育之，使
現今不論中國大陸或寶島臺灣，直接與間接曾受教於他的學
生，竟達千萬人之眾，幾乎在任何大型的畫展中，都可以見
到受他影響的作品，使白雲堂畫法，不僅是君璧先生本人的
畫風，更成為一個大的宗派。一九六七年，文化藝術界為君
璧先生七秩壽，合贈「畫壇宗師」匾額，君璧先生確是實至
名歸的。

　　教學相長，由君璧先生處可以得到印證，他有過人的教
育熱誠，在課堂上絕不吝於揮毫，能夠連續竟日，而了無倦
容。正因此，他的技法得以傳授了，功力愈益深厚了；由學
生的問難間，思想更為圓融貫通；從與年輕人的交往中，創
造力更能永不衰老。

　　對於這樣一位以作育英才為平生樂事的大師，當然也會
希望藉著寫作出版，使更多的學子受益。在過去的數十年
間，君璧先生確曾幾度執筆，但或因戰爭而流失、或因課務
繁忙而中輟，雖出版畫冊達十餘本之多，卻一直未能將畫法
理論公諸於世。

　　這本書的籌劃工作，早在四年前就已經開始，當時君璧
先生與國立歷史博物館何浩天館長，遠赴美國佛羅里達州西
棕櫚灘科學博物館，主持「中國古代造紙印刷展」的揭幕

式，並應邀在會中揮毫，由我忝為翻譯解說。其後君璧先生轉往紐約，又在我的畫室接受二十五號電視台的專訪，示範了一張〈雲煙浩蕩圖〉。雖然早歲曾追隨君璧先生多年，但不知由於自己有了更敏銳的觀察，抑或君璧先生又有了更新的畫風發展，在他的兩次揮毫中，我看到了許多早年不曾領會的東西。接著多日的請益，我深深感到：有很多高妙的學問，是必須在長久的親炙，與細心的觀察之後才能體會。而許多偉大藝術家的理論系統，更需要專人的整理與分析，才能更清楚地呈現。為了闡揚君璧先生博大精深的畫學，「白雲堂畫論畫法」的編輯，已是刻不容緩的事。於是我提出了這個構想，並開始蒐集資料、整理過去的筆記、研究君璧先生數十年來的作品、拍攝山水實物照片，並在其後兩年夏天，將成果呈請審閱。只是君璧先生雖然收下了部分資料作為參考，卻始終以計畫太大、恐非易事，又諸事繁冗，不敢冒然從事為由而擱置。

直到去年夏天，藝壇開始為先生九秩壽籌劃慶祝，我再以盼將此書作為九十獻禮及里程碑為由懇請。又在何浩天館長的再三敦促之下，終於獲得首肯。當即擬定工作計畫，採取錄影、錄音，每張畫分階段立即拍攝幻燈片，並掃描分色的方法，以收事半功倍之效。全部器材都由美購置攜回；君璧先生則閉門謝客，於去冬至今春，傾力完成數十張精品，且立刻分色打樣校對，再由我連同原作及錄影帶攜往紐約，做詳細的分析、寫作，並寄呈君璧先生審閱。未竟的部分，又於五月孟夏繼續返臺補足，終於能在恩師九秩誕辰之前得以完成。

《白雲堂畫論畫法》共分為九章，除了畫論文字、實物照片之外，都以科學的方法，採取分解動作的方式，介紹各種畫法，其安排順序如下：

一、畫論 —— 共九篇，由於將供自初學者至專業畫家參考，所以各章略有深淺差異。譬如「工具論」專供初學者參考，寫得非常淺白；而筆墨論及林木論則涉及的層次較高，有近於抽象的描述。

二、基本畫法 —— 以較簡單的方式，介紹不同景物的基本畫法。譬如不同的葉點、樹枝的畫法等。

三、分三個階段解說及示範的作品 —— 共十七張款題完整，且專為教學而創作的精品，每張畫都在繪製的中途分次攝影製版，使讀者能了解整個創作過程，其階段是：

- **介紹** —— 介紹示範該作品的目的、構思及學習者應注意的地方。
- **第一階段（用筆）** —— 包括以皴擦點葉為主的用筆過程。
- **第二階段（染墨）** —— 也就是以淡墨染出陰陽向背、天光雲影的過程。
- **第三階段（設色）** —— 為前一階段完成的作品施加彩色，並題款鈐印。
- **細部放大** —— 將完成作品中最重要的部分放大，使讀者能看清其中的細節。

以上的三階段部分，都附有詳細的文字解說，分析使用的工具、運筆的方法、繪畫時的考慮、設色的先後和色彩的構成等，完全依照君璧先生作畫時的過程，即使小地方也不忽略，因為那些小地方，正可能有大學問。

此外為了解說方便，書中並附有對特別名詞的定義說明，希望讀者在使用這本書時，就如同當面接受君璧先生的指導，從用筆的斜度到每個色階、墨階都能掌握得恰到好處，並由淺入深，真正得窺白雲堂之奧。

過去六十多年來，曾直接受教於君璧先生的最少有三千

人，而我能得到這個機會為恩師效命，在抑不住的興奮之外，也有著莫大的惶恐，我不想用「何德何能」之類的謙詞，但實在愈是研究得深入，愈感覺老師的「仰之彌高、鑽之彌堅，瞻之在前，忽焉在後」，惟盼盡自己最大的心力，述先生畫學於萬一。

在此書成之際，除了對恩師君璧先生的無盡感謝之外，我必須對岳軍先生以百歲高齡，為本書頒題，何浩天先生的鼓勵與指導、黃夫人羨餘女士的愛護與太平洋文化基金會的贊助，表示最深的謝意，並盼望白雲堂諸學長與藝壇先進的指正！

目
錄

白雲堂畫法
的特色

在研究本書中的示範作品之前，
首先讓我們了解一下白雲堂畫法的特色，
及專用詞語的定義，
當有助於對重點的掌握。

白雲堂畫法的特色

　　一、傳統的中國山水畫，常採用「多點透視」（或稱為動點透視），也就是畫面當中並沒有固定的「視平線」及「消失點」。但是在白雲堂作品中，絕大多數採取定點透視，遠近物體的比例，也相當準確。加上「平遠」和「深遠」的安排，使作品有極佳的空間感。

　　二、白雲堂畫法是以傳統畫法與寫生觀察相融會的產物，所以雖然使用傳統的各種皴法及葉點，但都與真實景物相觀照，而非固定樣式的堆砌。譬如小葉的梅花點、長葉的介字點、針葉的松點和互生的竹葉點，在安排、斜度和結構上，都極為生動變化，而非一成不變的重疊。

　　三、白雲堂畫法中對於光影雖然表現得自由，但絕不失其大原則，有些作品甚至表現了極為準確的光源。傳統畫法多不染天空，但白雲堂作品，往往對天光雲影有深入的交待；水色也常以染法來表現，並再三渲染出濃淡的變化。甚至對於小的景物，如房舍、牆、橋、舟船的陰陽向背也照顧得很週到，譬如簷下、橋側、船邊等較不受光處，都加意染暗，甚至表現出斜斜的光影。

　　四、在色彩的使用上，白雲堂畫法融合了傳統的一些觀念、水彩畫的技巧與寫生的觀察。對於寒暖色調（譬如花青為寒色、赭為暖色、綠為中性色）的安排，有極深的考慮，或使用寒暖間次交錯的方法，使複雜的景物分明；或利用寒色有後退感、暖色有前進感的特性，而表現遠近及凹凸的效果。

　　在色料的使用上，全部採取傳統的色彩，但極少使用純色，而大部分調成「間色」來表現。譬如以花青調墨為「青墨」；以赭石調墨為「赭墨」；乃至以花青、藤黃、石綠，或赭石、花青，或花青、藤黃、墨相調，造成了極豐富的

色系。許多傳統畫家絕不以植物性的透明色（如花青、藤黃），與礦物質的不透明色（如赭石、石青、石綠）相混，但白雲堂非但不忌此，反而經常使用，而效果絕佳。

五、在傳統繪畫中，用筆、用墨與設色，常是步驟分明的，但白雲堂畫法，對其間有較混合的考慮。譬如一張傳統的作品，經過用筆和用墨的階段，往往不必設色，就已經可以作為完成的水墨作品。但是在白雲堂畫法中，事先決定不設色的水墨作品，與事先便想好要設色的畫，在表現的技巧上是相當不同的。當讀者比較本書中三階段時，當會發現第二階段染墨完成的作品，常覺得墨色不足，但是一經設色，則精神頓出。這是因為：

❶ 設色時在色彩中添加的墨色，或以「補色」（如青、赭互為補色）相調，造成的「低明度」與「低彩度」暗色，補充了染墨的不足。

❷ 不透明的礦物質色，在施加於既有的墨色上之後，遮掩一部分墨色，減少了原有的黑白強烈對比，使原本嫌重的筆觸變得柔和，或增加一種濛濛的空間感。這也就是白雲堂畫法能常常使用焦墨，而到後來，卻不覺得強，反而恰到好處的原因。不了解這一點，只是片面摹仿的人，常易造成火氣。

❸ 在設色時，許多「色彩的用筆」，也替代了第一階段的用筆。譬如以赭墨染樹枝時，一方面為原有的墨畫枝子添加了赭色的調子，一方面更添加了許多新枝子，造成更豐富的畫面內容。又譬如，當為介字點樹染色時，傳統畫法，常只是在原先的介字點葉間染淡青墨；白雲堂畫法則常用青墨或墨青色，以加介字點的方式來替代設色。至於苔點，則在設色時，常先以色彩加點苔，再做大面的設色，使那些先點的苔，與後染的色彩略略相融，既豐富了色彩，又去除了火氣。

六、在白雲堂畫法中，即使是濃墨的線條或皴筆，也往往先以淡墨起筆。譬如畫樹枝時，先以淡墨勾出樹的枝幹，而後不必等乾，就再以濃墨約略沿著淡墨重勾一次。皴山石時也多半先用淡墨勾出山石的輪廓，而後以深色墨加皴筆。在設色的階段，更常在以綠色調子為主的山石上，最後以較濃的綠色，沿著山石的輪廓或界線處加勾一次。這些做法的目的是：

❶ 淡墨當做底稿，如果不妥，在用濃墨時可以修正。

❷ 單獨的濃墨線條，因為與白紙的對比很強，容易顯得太剛，如果有淡墨相伴，則感覺較厚。設色時再勾輪廓的道理也是如此。

❸ 先勾的淡墨如果與後畫的濃墨相融（也就是相互浸潤、溼化），可以造成較豐富的墨韻。

七、即使畫相當大幅的作品，也不用特大的碟子將顏色一次調得很多，而寧可隨畫隨調色。也可以說，除了做為打底之用，白雲堂畫法很少做同一種色彩的「平塗」。也正因為需要不斷調色，使畫面的色彩，即使屬於同一色系，也各有變化。譬如畫綠色調的畫，雖然主要是採用花青、藤黃、石綠，但因為畫每一塊山石，都個別調色，或偶加赭石、墨，甚至白粉進去，造成色彩含量比例不斷改變，效果也各不同。

此外，在用完前一色彩之後，極少將筆完全洗淨，而常只是以筆尖蘸清水，便接著調取下一色彩，造成前一色彩多少被帶入下一色彩之中，既豐富了色調，也在色彩的過渡上有較佳的效果。（這一技巧，由於牽涉到取捨的學問很大，初學者不宜採用，此處只是提供參考。）

八、白雲堂畫法同時擷取了北宗的剛勁，與南宗的渾厚。但是剛硬而多圭角的「斧劈皴」，被稍加軟化，並與馬牙混用。較柔性的「披麻皴」，則常被精簡，並以山馬等健

毫筆強化。加上乾溼並用的方法，使不同的皴筆，往往能並陳一圖，而相互融和。

　　九、傳統畫法通常都是先畫近景，再逐步向後發展。但白雲堂畫法，遇到以中景為主體的景色，常直接由中景落筆，只略留前景的空間。等中景甚至遠景都完成之後，再回頭畫前景。這樣做的原因，是避免因前景已經畫好，造成中景不得不牽就前景；而寧可將主要的中景，在很自由的情況下完成之後，再以次要的前景牽就中景。

墨色專用詞語

　　為了解說得精確，編者將墨色分為十二等級：

❶ 焦墨：含水極少，已經濃到滯筆的墨，畫起來因不易被紙完全吸收，而稍突出紙面，看來閃閃發光，以溼筆浸潤，則墨色會因溶化而渲開的墨色。

❷ 極濃墨：雖然畫到紙面上會略突出而泛光，但並未濃到滯筆地步的墨色。

❸ 濃墨：非常黑，但因能被紙全部吸收，所以不泛光，也不會突出紙面的墨色。

❹ 次濃墨：仍可以稱為黑墨，但不飽和，既有力量，又少火氣的墨色。仍可用來表現前景最強的地方。

❺ 重墨：顯然未達到飽和點的墨，因為比較稀，所以極容易運筆，也很快就能沁入紙張，已經不足以表現前景最深的地方。

❻ 次重墨：比重墨再淡一級，已顯然不夠黑的墨色，但又沒有淺到可以用來染墨，仍然是屬於皴擦用筆階段使用的深色，可用為中景的主調或次調。

❼ 較淡墨：只是比較淡，但還稱不上是淡墨的墨色，仍可

以用為皴擦用筆時的遠景。

❽ 淡墨：已淡到不宜皴擦，主要用為染墨階段的灰調子。

❾ 較清墨：比較清的墨，可以用為染遠景的淡灰色。

❿ 清墨：相當淡，但仍然明顯可見，已無重量，而有一種清明澄澈感覺的淺色調。

⓫ 極清墨：淡到近於洗筆水的墨色，不注意時，幾乎看不見的灰調子。

⓬ 清水：純淨無色的水，乾了之後完全沒有痕跡。

彩色專用詞語

為了精確，並方便讀者，書中沒有使用老綠、蓮青、金紅、鐵色、檀香、秋香色等傳統名詞，而寧願再三提示其配色的過程，有些常用的傳統名詞，也略加改變，或附解說，譬如：

❶ 青墨：這是傳統稱法，為花青與墨的混合色，但如果青占的份量特多時，則改稱「墨青」；或說「以花青調一點淡墨」。

❷ 赭墨：也是傳統名稱，為赭石與墨的混合色，如果赭占百分之七十以上，則改稱為「墨赭」；或說「赭石略調一點淡墨」。

❸ 當以花青、藤黃混合為綠色時，如果偏黃，稱為「黃綠色」；如果偏藍，稱為「青綠色」；若已經幾乎是藍色，只略帶些綠調子，則稱為「綠青色」。通常在解說時，都會列出調配的原色料。譬如說：

「以花青、藤黃、墨，調成的暗綠色（或墨綠色）。」

「以花青、藤黃、石綠調成的亮黃綠色。」

↓半中鋒

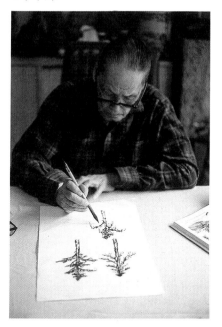

↓拖筆

↓逆鋒

筆法專用詞語

❶ 中鋒：又稱為正鋒，也就是筆鋒垂直，與紙呈九十度角
　左右。

❷ 小中鋒、半中鋒、近中鋒：六十五度到八十度之間。

❸ 小側鋒、半側鋒、近側鋒：四十五度角左右。

❹ 側鋒：三十度角左右。

❺ 大側鋒：又稱為臥筆、躺筆，是筆毛完全貼在紙面上的
　狀況。

❻ 逆鋒用筆：不順筆毛性質的用筆法，譬如筆鋒朝上，筆
　畫也向上走，造成筆毛彎屈彈動，與紙相抗，宜於表現
　老辣的線條。

❼ 拖筆：與逆鋒相反，完全順著毛性用筆，表現的線條較滑，宜於畫沙灘等。

❽ 橫筆：筆鋒方向與筆畫方向呈九十度，通常用在大側鋒染天空、水色或其他大塊面的平塗。

❾ 實入虛出：「實入」是指突然用筆下去，造成強而有力的開始；「虛出」則是將筆移動時慢慢提起，或快速移動，因筆上色墨漸乾而消失的用筆法，譬如畫披麻皴常用之。又有「虛入實出」的用筆，譬如由上向下畫小草，畫法與「實入虛出」相反。

❿ 勾：又可寫為「鈎」，狹義為「鈎狀的用筆」；廣義則指一切具有彎轉起伏的輪廓線。在本書中通常都做廣義解。

⓫ 提：也就是「提醒」、「提高」、「強調」的意思。常與其他字合用。譬如「勾提」是以勾的方法來加強；「提染」是以染的方法來強調。

工具論

工欲善其事，必先利其器，對於學畫的人而言，
如果不能得到稱手的工具，許多理論都是空談，
所以在本書一開始，先要討論的，
就是繪畫的材料與工具。

好的工具，不一定非要價錢昂貴，
有時候雖然是稀世的珍品，
但用得不是地方，仍然達不到好的效果。

所以工具以適性為佳，既適合於所表現物象的性質，
又要適合於使用者的體氣和個性；
至於選擇工具，則當先了解工具的特性。

所謂用兵要知己知彼，用器也是如此，
必須彼此配合，各用其長。

以下將國畫基本材料、工具的種類、
性能和用法分述之。

筆

中國毛筆的種類甚多，因用毛的不同，有羊毫、狼毫、鹿毫、兔毫、馬毫、牛毫、豬毫等分別。因大小尺寸的不同，有大中小或號碼的不同，譬如大蘭竹、中蘭竹、小蘭竹；一號豹狼毫、二號豹狼毫、三號豹狼毫等。因用途和特性的不同，又有各種不同的名稱，譬如山水、蘭竹、葉筋、衣紋、面相等。至於製造者，更因配毛製法的差異，而給予所製筆不同的名稱，譬如長流、白雲、知德、松風、天下為公等。

毛筆的品目雖然很多，但是除了用許多支筆併列成的「排筆」或刷子之外，多半的造型差不多，而以合於「尖、齊、圓、健」四德的為最佳。

一、尖：由於國畫極重視線條的表現，所以筆鋒的尖，是相當重要的條件。但是「尖」並不表示「銳」，必須尖而豐，才是真尖，如果只有一兩根筆毛特長而顯得尖，是不可取的，有些筆在製作時，就專為表現尖的特性，以用來描繪衣紋、葉脈、毛髮等極細的東西，譬如「紅豆」、「葉筋」、「面相」等毛筆，都是特尖的筆。

二、齊：大部分的好毛筆，當我們將筆毛壓平時，毛尖都是整齊而掛列成一直線的，其所以能在濡墨之後，仍能成為錐狀，而具有尖鋒，是因為每一根筆毛都是完美的毛，而非經修剪的斷毛。所以我們可以說：就「尖」而言，要齊而能尖；就「齊」而論，要尖而能齊的，才是好筆。

三、圓：圓是指筆腹圓而飽滿，只有筆毛紮得緊而豐實的筆，才能圓。圓的筆由於運筆時，筆鋒不易顫動，所以能夠表現渾厚蘊藉的線條。相反地，不圓的筆則有貧弱或峻切的毛病。

選筆時，可以輕按筆腹，如果硬而實，外型又飽滿，且

筆鋒齊，應該算是圓的筆。但是如果雖然圓實，筆鋒的毛卻嫌少，還是不可取，因為那種筆腹中可能夾雜了許多短毛或斷毛，雖然圓，卻容易開叉。有些筆在製造時特別做得圓而短，譬如最適於點梅花瓣的「隈取筆」。

四、健：健是指筆毛的彈性好，但是又不能過強，可韌而不可剛，否則容易刻板而不夠蘊藉，或造成「有骨而乏肉」的筆觸。《續書譜》說：「好刀，按之則曲；舍之則勁直如初，世俗謂之回性，筆鋒亦欲如此」，就是這個道理。

健，不是每支毛筆都能達到的條件，譬如純羊毫筆，雖然尖、齊、圓三德俱備，卻很難做到健，這是毛性使然，而非製筆的技術問題。不健的筆，可以用轉動筆鋒的方法，使筆鋒維持圓正，有些書法家特別主張用羊毫，一方面取其豐厚蘊藉，一方面可以鍛練運筆的技巧。

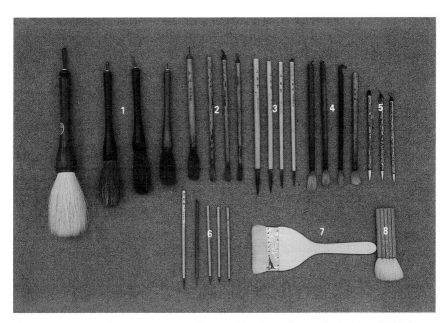

❶ 知德等大提筆（用為作大畫）❷ 松峰及蘭竹筆（健毫）❸ 山馬筆（極健毫）
❹ 長流及隈取筆（兼毫）　　　　 ❺ 白雲筆（兼毫）
❻ 面相、葉筋、精工、紅豆、蟹爪（健毫。專用為畫細小的東西）
❼ 刷子（渲染用）　　　　　　　 ❽ 排筆（渲染用）

選擇「健」的筆，最好的方法是將全筆濡溼之後，運鋒轉動，試其彈性、韌性，以及回復圓鋒的能力。如果不能濡溼，也可以用乾筆按壓桌面，來試其彈性。但需注意的是坊間有些筆間藏了許多短而強似豬鬃的斷毛，外表看不出，按之則彈性極強，真正用起來，筆鋒卻可能乏力而且易出叉，所以選筆時宜將筆毛分開，檢視其內部。

就筆毛本身的性質和製筆選毫而言，我們可以將毛筆大分為硬毫、軟毫和兼毫三種：

硬毫：硬毫就是特別具有彈性的筆，譬如山馬、狼毫、鹿毫、兔毫，都屬於硬毫，但並非只要是以上的毛就都硬，而須看採收的時間和部位。其中尤其是兔毫，又稱為紫毫，有謂「秋毫取健、冬毫取堅，春夏之毫則不堪用矣」，及「千萬毫中採一毫（白居易）」之說。

硬毫的筆，因為健而有力，適於皴、擦、點及鉤勒；但由於載水量較少，且易傷紙面，所以不宜做大幅度的渲染之用。

軟毫：軟毫筆主要是指羊毛。它的優點是柔軟，能載大量水份，而且不傷紙面，即或在生紙上再三渲染，只要用筆不過重，紙面也不致起毛；缺點則是少彈性。

兼毫：意思是兼兩種或兩種以上的筆毛，其目的為擷取不同筆毛的優點。譬如將羊毫與狼毫混合，既能具備羊毫柔軟含蓄的特性，又有狼毫的彈力。著名的「白雲」與「長流」筆都屬於這一種。

同樣是兼毫筆，毛的紮法又有不同，主要可以分為「諸葛法」和「韋誕法」兩種。前者又稱為「無心散卓筆」，是以不同毛平均混合製成的，所以筆力平均。後者則是以健毫為柱、柔毫為被。有時柔毫特別安排得短些，環蓋在強健的中柱毫上，於是既能有柔毫含蓄水份，又有健毫的彈性。譬如「七紫三羊」這種毛筆，就是以七分紫毫為柱，三分羊毫

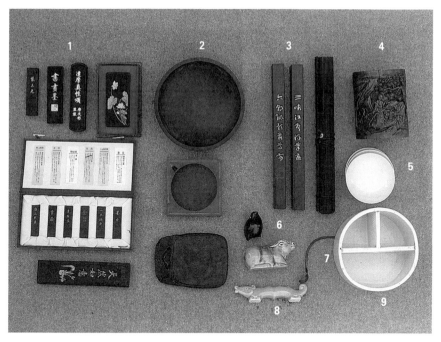

❶ 墨　　❷ 硯　　❸ 紙鎮　　❹ 筆筒　　❺ 白磁碟

❻ 水滴　❼ 水勺　❽ 筆架　❾ 筆洗

為被所製成。

　　初學山水畫的人，最好準備健毫的筆兩三支，譬如以中
蘭竹或小蘭竹來皴擦點葉，小號的豹狼毫或鹿狼毫畫較細小
的東西。染筆則用柔與健的兼毫筆，如「長流」和「白雲」
為之。練到相當的地步才可以用山馬，免得落入「有骨而乏
肉」的俗病中。

　　任何筆在每次使用之前，最好先蘸一下清水，而後即使
將水拭去，再濡濃墨，由於筆毛的根部已經清水浸透，非但
易潤、不分叉，而且用後容易清洗。

　　畫筆用罷一定要立刻洗淨，或懸之筆架，或放在一塊吸
水的紙、布上吸乾殘留的水份，卻不宜置入筆套，因為套內
潮溼，久了易損筆毛；插入筆套時，更易將毛折損。

墨

中國墨除了極早以前曾用石墨之外，其他都是煙墨。煙墨可以分為「油煙」和「松煙」兩種：

油煙墨通常是燃桐油取煙，它的特性是「姿媚而不深重」，適於表現草木、雲煙等輕靈而有動態的東西。松煙墨則是燃松取煙，古墨法說：「虯松取煙，鹿膠自揉」，就是指松煙墨的製作。松煙的特性與油煙相反，是深重而不姿媚，沉黑而少光澤，適於畫蝶翼等黑不發光的東西，或用為深紫花的底色。現今作山水畫通常都用油煙，而少用松煙，但也有人主張畫老紙時宜用古墨或松煙，因為老紙無光，最好以無光的墨來配合。

不論松煙或油煙，都是燃燒積煙，而後將煙掃下，加入皮膠搗杵，杵得愈多，墨質愈細潤，所以古人形容好墨：「膏採之桐，膠採之廣，滾以金屑，芬以冰麝，因以為一螺，為萬杵，試之硯則蒼然有光，映之日則雲霞交起」。舊時在窯中燒煙，距火愈遠而在窯頂上積成的煙特別細，稱之為「頂煙」、「上煙」，或美其名為「貢煙」；靠下方的質粗較差，通常仍稱為「選煙」。但現在以鉢積煙，分別就不大了。

選墨時以膠輕、質細、味香，而且乾燥得宜，不易碎裂的為佳。如果在研磨的過程中會刮傷硯臺、或發出奇怪的雜音，表示其中有渣。研磨之後，磨口四周膨脹甚至碎裂的，表示用膠不當。味道容易變臭，也是製膠不良所造成。

即使相當好的墨，如果突然由溼的地方，轉入極乾燥的環境，都可能發生碎裂的現象，最好事先以臘紙封好，隨用隨切去封紙。

墨以新研的為佳，而且為了求墨質細，應該「磨墨如病夫」，緩緩輕輕地研磨，即使用量甚多，也邊研邊加水，不

要在硯池中一次注太多的水。研磨時持墨要直而不斜，以免一側變得銳利而易崩，產生許多渣子。

　　為了省事省時，現在也有製妥的瓶裝墨汁出售，但於使用之前，還是應該再注入硯中磨一下，以求質勻。

紙

　　中國紙的種類極多，名稱也各不相同，但依其吸水的性質，可以分為「生紙」和「熟紙」兩種。凡未經膠礬等處理，而會吸水的為「生紙」；反之則為「熟紙」。譬如宣紙，有「生宣」、「礬宣」；棉紙有「生棉」、「礬棉」。此外又有半生半熟的紙，譬如經過豆腐水處理的「豆腐宣」，或將生紙掛在壁上一段時間，因為吸收空氣中油氣，而漸漸變得半吸水的「風礬紙」。

　　就紙本身的層數或加工處理的不同，雖然質料一樣，名稱也有分別。譬如同樣是宣紙，有單宣、夾宣、三宣的厚薄之分；再經打磨的工夫，使紙質特別緊密的，則稱為「玉版宣」。特薄的單宣經過刷礬水，而表面有礬點閃光的叫「蟬衣」箋（或蟬翼）。此外更有珊瑚、冷金、雲母、虎皮等不同的加工宣紙。

　　造紙的原料相當多。檀木皮、桑皮、楮皮、竹、麻、棉，甚至鳳梨葉等有長纖維的植物原料，都可以用來製紙。更有時加入頭髮、水藻，乃至完整的楓葉、蝶翼等；或經染色、灑金等手續，造成特殊的效果。

　　初學畫的人，最好由棉紙入手，因為棉紙價廉，水墨不易湮，錯了之後較易修改；溼的時候與乾了之後的色調又相差不遠。至於宣紙則效果恰恰相反，乾溼之間的變化大，而且極見筆痕，便是很淡的墨色，也會表露無遺，雖然極能彰

顯水墨的韻趣，卻也難以藏拙，較不利於初學者。

　　選紙時，如果是生紙，應要求勻實緊密、無雜質，畫後不會出現白點或泛灰。以手輕拭紙面，不能掉粉；時日稍久，更不可變黃。若是熟紙，則應要求膠礬上得恰當，不能太容易脫礬，或礬性不勻；在保管上也須特別注意，不可將熟紙折疊，或以溼手觸紙，免得傷了表面的膠礬；長期不用時，更當妥為封捲收藏，以免與空氣接觸久了，造成點狀脫礬的情況。對於像蟬衣箋這樣的紙，如果表面礬性嫌重而不受筆，可以衛生紙在表面輕拭幾遍，以除去部分不必要的礬性。

硯

　　硯的種類很多，因材料的不同，有泥硯、瓦硯、陶硯、玉硯、鐵硯、石硯等；因形狀的不同，有方硯、圓硯、風字硯、新月形硯、馬蹄形硯、墨海硯等。至於上面的雕飾和色彩品目，更是難以數計。

　　談到硯，一般人都會想到廣東肇慶端溪出產的「端硯」，和安徽歙縣出產的「歙硯」。其實硯石不論產自何處，最重要的是須「發墨而不損毫」，只要合於此的，就是佳硯。邇來常見端溪產的紫石硯，粗劣不堪磨墨，雖然是端硯，又有什麼用處？

　　「發墨」，是說容易磨出墨來，好的硯臺不用磨多久，就能磨出又濃又細的墨汁。差的硯臺，則或是不發墨，或是雖然磨得出，墨汁卻不夠細。

　　發墨的第一個條件，是石面不能太光，否則容易「拒墨」。試想，如果硯面滑如一張玻璃，怎麼好磨墨呢？第二個條件是質地要平均，不能有軟硬粗細不勻的現象。更不可

太粗，否則會「挫墨」，造成墨汁粗而有渣。至於石質，則要求溫潤，略略能含蓄水份，好硯石多半採自溪流間的水成岩，就是取其能「貯墨不乾，經冬不凍」的性質。但是質地又不可太鬆軟，否則容易掉石粉而髒墨。

「不損毫」也與石質的粗細有關，選硯時以手背摩擦硯面，若能達到《端溪硯考》跋文中所謂：「玉肌膩理，捫不留手」，就可以不損毫，也即是當我們在硯臺上添筆時，不會磨損筆毛。

好的硯石，都有與墨的親和性，所謂「著手研墨，則油油然若與墨相戀，墨愈堅者，其戀墨也彌甚」（陳恭尹）。加上硯石多半並不非常堅硬，所以如果磨墨時將墨錠停在硯池中，不久之後就會黏在一起；用力一拔，硯石很可能也跟著剝落，這是使用時，要非常小心的，即或黏住，也要設法向側用力將墨錠推開，絕不可向上拔，或向側折。

每次用完硯臺，一定要清洗乾淨，免得存有墨垢，影響了墨質。洗後不宜用易掉毛的紙去擦乾，而最好使其自乾。儘管常洗，日久之後，硯臺表面還是可能因吸墨，而變得較不發墨，此時可以小瓦片或細砂紙打磨一下，謂之「開硯」。

顏料

中國畫，尤其是山水，以墨為主，以色為輔，所以色彩的種類並不太多，就其原料來分，可以大別為「植物性」與「礦物性」兩種。以下就其常用者分述之：

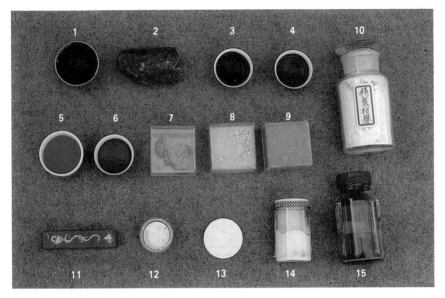

❶ 花青　❷ 藤黃　❸ 胭脂　❹ 洋紅　❺ 朱臕　❻ 赭石　❼ 土黃　❽ 石綠
❾ 石青　❿ 明礬　⓫ 朱砂　⓬ 蛤粉　⓭ 鉛粉　⓮ 廣告白　⓯ 鹿皮膠水

一、植物性顏料

❶ 花青：亦即「靛青」，是由蓼藍或大藍的葉中提煉出來，再加膠製成。花青顏色的深淺明晦與製造過程中的發酵有關；好用與否，則跟其中加膠的關係密切。有些花青雖然極易溶，但不能在已畫過的花青上重複著色，即使上礬水也不成，所以不宜畫鉤填花鳥；又有些花青濡水後有惡臭，或幾乎不溶於水，也是膠的處理不當或過多。選擇時，宜以手指稍蘸水，在色彩表面輕摩，以無臭、易溶，而色不豔、不黯者為佳。

❷ 藤黃：又名「月黃」，以泰國所產最為著名。藤黃是由海藤樹中提煉出來。採收時，切其樹皮，將樹汁引入竹筒中，待乾後取出，所以藤黃多呈圓柱狀。由於樹汁初流下時，常會帶有樹皮屑等雜質，且易於沉底，所以同一竹筒內的藤黃，愈靠底下的愈粗而質差，且易刮傷筆毛，選購時須小心檢視其中有無雜質。

❸ 胭脂：我國傳統的紅色顏料。是以紅藍花、茜草根和紫
鉚製成的，紅中略帶紫色。由於製作困難，又受光易
褪色，現在已有許多人以洋紅取代。洋紅是提煉自一種
常寄生於仙人掌上的胭脂蟲，色彩較胭脂鮮豔，屬於動
物色。在山水畫中，胭脂及洋紅的用處遠不及花青、藤
黃，通常用以點桃花、嫩葉，或與朱膘調和，做成朱砂
色，及在秋景中與赭石合用。

二、礦物性顏料
❶ 赭石：產自赤鐵礦中，是一種土質的顏料，經過漂磨的
過程，浮在上面色彩較黃的是為「赭黃」。赭石在山水
畫中，不論石塊、土坡或樹皮，都用得甚多；與墨調和
時成為赭墨，但如果加膠不當，會產生與墨凝聚為渣的
現象。
❷ 朱砂、朱膘：又名辰砂，在礦層中呈塊狀、板狀或箭鏃
狀。朱砂經研磨加膠後，浮在上面較黃澄的是為「朱
膘」。在山水畫中，朱色常用以點楓葉，畫亭台欄干裝
飾，或配合赭石染秋山。
❸ 石綠：石綠的原料包括銅綠、孔雀石、沙綠、石綠等，
經研磨後，粉愈細者色愈淡，由濃至淡，分為頭綠、二
綠、三綠。
❹ 石青：原料也有多種，包括空青、扁青、曾青、沙青、
泥青等，其漂製方法與石綠相似，也分為頭青、二青、
三青。在青綠山水中用得甚多，一般山水中也可以配合
花青等其他色彩使用，有亮麗醒目的效果。
石青和石綠色，如果是製成粉的，使用前最好用乳鉢再
研磨一遍，以免有貯存日久而結成塊的影響設色。宜於
畫前加膠，畫後若有剩餘的，最好以清水將膠洗去，否
則日後色彩容易變得晦黯。

石青、石綠因為是礦石色，上色時容易不勻，最好配合底色使用，或用後再罩一層植物色。譬如畫石綠時，以赭石或水綠打底；畫石青時，以花青打底。

❺ 白粉：白粉可以分為白堊、鉛粉和蛤粉三種。白堊提煉自白堊土，是中國古代壁畫常用的材料，穩定而不易變色。鉛粉是以鉛經過化學方法製成，優點是能突出紙上；缺點是易於「返鉛」變黑。蛤粉則是以文蛤煅燒之後，再磨碎加膠使用。優點是穩定不易變色，宜於表現暈散柔和的效果；缺點是凝聚力較差，不易表現鮮明突出的感覺。

其他用具

❶ 筆洗：也就是用來盛水洗筆的器皿。專供作畫用的，通常為白磁或塑膠製，分為三格，由於格中之水互不影響，所以可在其中一格專洗重色的筆，而後到另一格中再清一遍；第三格則可以保持近於完全乾淨的狀況，用為渲染或調色之用。但同樣是洗筆，色彩不同，也有所講究。譬如白色最容易礙植物色，所以如果希望調出非常鮮明剔透的綠色，最好不要使用曾經洗過白色筆的水。此外紅綠、黃紫等「補色」也是相礙的，洗筆時宜加注意。

雖然歷代文人對筆洗極講究，甚至有金、玉、瑪瑙等製品，但實際上「筆洗」並非絕對必要，只需準備兩三個碗或杯子，一樣可以達到筆洗的功用。

❷ 碟子：供調色之用，為免影響調色的準確性，碟上不宜有彩繪，而以純白色為佳。作大畫時，最好準備不同大小的碟子若干，以供色墨用量多寡，和畫筆大小不同時

各種梅花碟及調色碟

使用。坊間有磁及塑膠製之白碟，但因後者易掛垢，以磁製者為佳。至於梅花碟，調色時以較大而深的為妙，否則因為容量太小，只能用來貯顏料。此外又有數碟為一套者，與一般白磁碟相似，而不占空間，可以取代小號的碟子。

❸ 毛毯：凡織工緊密，而毛不甚長、不過厚的毛織品都適用，目的是墊在畫紙下，畫面就算溼了，也不致黏在桌上。為了不影響對畫面色彩的觀察，最好用白色或淺灰色調的；帶紅帶綠，或有圖案的皆不宜。

❹ 筆簾：通常為竹製品，看來像個小竹簾，目的在將筆捲入其間，既可以收保護的作用，又有通氣之效。但須切記的是，攜帶時必要綁緊，免得筆在其中上下滑動，反而損傷了筆毛。

❺ 捵筆布：用為捵筆，以控制筆上的水份，所以只要是吸水而不脫色、不掉毛的布或紙，都行。這雖然是個平凡不過的東西，但作畫時有相當的必要。譬如若希望保持筆洗乾淨，可以將蘸過重色的筆，先在布上捵幾下，再洗。用完的筆，若希望它快乾，也可以將水甩去之後，放在乾布或紙上，讓其將殘留的水份迅速吸乾。對於技巧熟練的畫家，捵筆布上的輕點慢捵，可以達到許多不同的效果。

除了以上所列的各種工具，尚有「乳缽」，以供研磨；「酒精燈」等器皿，以供化膠調色；「炭筆」以供起稿；「紙鎮」以供壓紙；「水滴」、「水勺」以供注水；噴水器、燙斗和吹風機，也是近世畫家常用的東西。

筆墨論

論 國畫的技法，最重要也最基本的當是筆墨了。墨以筆為筋骨，筆以墨為精英；墨必須因筆的運載，才能表現；筆必得靠墨的形質，才能發揮。筆墨不可相失，實際是一件事。

問題是，在中國畫論中，筆墨卻常被分開來討論，譬如石濤《畫語錄》說：「古人有有筆有墨者，亦有有筆無墨者」；惲南田也講：「有筆有墨謂之畫。」似乎筆與墨成為了可以各自獨立的兩件事，一個作畫的人，即使用了筆和墨，如果某一項表現不佳，仍可能被認為是「無筆」，或「無墨」。

西畫當中，雖然也可能將「筆觸」與「色形」分開談，但對於用筆的講究，遠不及國畫，這是因為西畫在表現彩色形象的同時，也兼顧了陰影變化；國畫則在創作過程中，常將構線與色彩分開完成。譬如畫工筆人物、花鳥，國畫總是先勾墨線，而後設色；山水則是先為皴擦及勾枝點葉，而後水墨渲染，於是「筆以主其形質，墨以分其陰陽」（宋·韓拙《山水純全集》），「凡畫初起時須論筆，收拾時須論墨」（清·王學浩《山南論畫》），固然用筆時早用了墨，用墨時也非藉筆不能完成，卻因為筆觸強度、畫法先後與效果的不同，而有了「筆」、「墨」之分。

「用筆」，說得簡單一點，就是表現筆觸。圓線、扁線、鹿角、蟹爪、披麻、折帶等，都屬於用筆，也可以說：看來較明顯，以表現輪廓、線條、質理為目的之筆觸，都近於「用筆」。

早在西元十世紀，荊浩在《筆法記》裡，已經對用筆有極深入的解說：「凡筆有四勢，謂筋肉骨氣，筆絕而不斷，謂之筋；起伏成實，謂之肉；生死剛正，謂之骨；跡畫不敗，謂之氣。」從這段話中可以知道，筆是起伏輕重、連綿相屬、遒勁有力而神氣清朗的。也就因此，國畫創作總要意

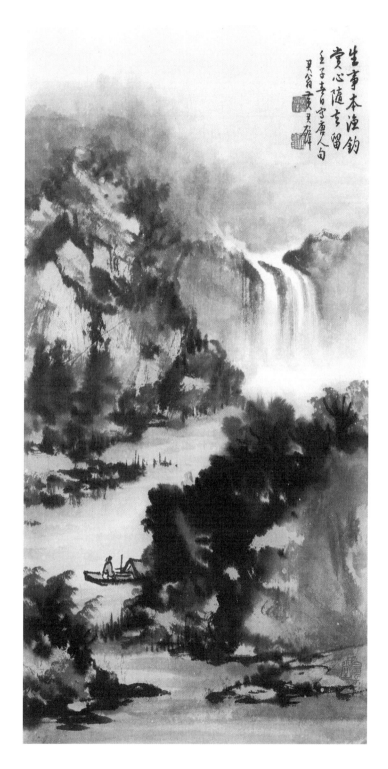

煙波釣艇・生棉紙
Fishing Boat on Misty River. Ink and colors on paper. (12 × 24") 1972

在筆先，筆未落紙，胸中先要有一番境界、許多蒙養，斷斷不可在紙上試探猶疑，於是既落筆去，則筆筆相屬，氣脈相通，全為發抒意象、開拓胸次。石濤說：「筆不筆、墨不墨，自有我在」，就是用筆的最高境界——全然表現了「我」。也因此，胸中若無丘壑，事先沒個腹稿，平日又少觀察，即或筆上工夫不錯，也容易因為「氣不足」，而「神不完」，乃至有筆上散漫的毛病。

至於用筆的技法甚繁，譬如唐人畫金碧山水，用的是中鋒圓線；馬夏斧劈屬於側鋒；倪雲林的折帶則是偏鋒轉動，但不論畫什麼線條，綿裡藏針的圓線，總是最基本的，學畫的人必當由此入手，對那藏鋒圓轉有所熟練，而後加以變化，則即或欹斜躺筆，也不至於弱；便是大側鋒斧劈，也不至於圭角太露。清華翼所謂「著力於筆尖，用力於毫末」，可說是道出了用筆的三昧。

此外用筆又有鬆緊之分，譬如倪瓚以疏為美，龔賢以緊著稱。所謂「存心要恭、落筆要鬆」，即或是畫得緊密，也要得鬆脫，一些不能刻板；相反地，用筆簡而板滯，便算不得真簡。白雲堂課徒總強調「大膽地下筆，小心地收拾」，這大膽二字，便是鬆而放得開，也就是「神閒意定，思不竭、筆不困」。若能達到王原祁「下筆時在著意與不著意間」，就是至高的境界了！現今有些習畫者，落筆之初先沒個算計，既畫之後則東塗一筆，西改一畫，層層相疊，筆筆堆砌，不但未能見筆的精神，更遑論相互朝揖，連綿相屬的氣韻了。凡此都應該從臨摹名蹟，練習基本筆法和寫生構圖上努力，非得三年五載之工，是不可能在筆法上有成的。

古人說「用筆難、用墨難、用水尤難」，確是至論，因為用筆畢竟較為有形有質，水墨則有質而無定形。國畫中的用筆不僅表現了黑白陰陽的色階變化，且兼具了色彩的效果。就感覺上，有所謂「運墨而五色具」（唐・張彥遠《歷

代名畫記》）；在濃淡差異上，墨表現了乾、溼、濃、淡、黑、白六彩；就墨本身而言，更有松煙、油煙、焦墨、宿墨、退墨、埃墨之分，可以說在水與墨調和的過程中，產生了難以數計的變化，也就是這豐富的變化，造成中國水墨的深厚韻趣。

清代唐岱在《繪事發微》裡說：「古人畫山水多溼筆，故曰水暈墨章興乎唐代，迄宋猶然，迨元季四家始用乾筆。」這當中固然有畫家們對於乾溼的喜好不同，實在也可能因為使用絹紙之間造成的差異。元代以前畫家多用絹素，自然水墨容易流動，而感覺上溼；至於元四家，則尚用紙，自然看來乾些。也可以說，同樣的墨量，在不同的紙絹上，可能造成全然不同的感覺。作畫者用溼用乾，要視所畫物象的不同、感覺的需要及用紙的差異來決定。譬如畫煙雲雨景，昂貴的三層玉版恐怕反不如棉紙來得妙，有時甚至使用極廉而帶有雜質白點的粗棉紙作雨景，朦朦朧朧，水墨相發，反更見氣韻。至於蕭蕭晚秋，則以乾筆為宜，取其蒼莽荒疏之意。曾以半熟的「風紙」作山水寒林，由於紙性不甚吸水，便索性全用乾筆點，倒也蕭疏有致。可見用筆乾溼，只要與題材及媒體配合得好，都能成佳構。最重要的是乾筆不能失之荒率；溼筆不能失之散漫。所謂「墨太枯，則無氣韻；墨太溼，則無文理」，乾溼之間，必要掌握個分寸，才不失之過。

就墨的濃淡而論，即或作淡畫，也應先將墨磨得極濃，因為由濃化淡易，也放得開。至於所用的筆，即使打算蘸深墨，也該先浸水，一方面將筆毛潤透，一方面易於表現豐富的墨韻。但是古人說「凡畫，必須墨色由淺入」，並非絕對的定律，譬如作雪景，本應由淺入，而畫得極淡，可是白雲堂畫法常以濃墨入手畫樹，一側積雪留白；山石亦先以深色略為勾皴，再加淡墨渲染，對比之下，反愈見精神。可知由

濃入淡，或由淡加濃，全看當時的情況，但是為了求其厚重蘊藉，再三的烘染，乃是必要的，黃公望說：「用描處糊突其筆，謂之有墨」。唐志契說「畫最要積墨水」，就是層層幹淡，取其渾厚之故。

至於用墨的黑白，主要是指凹凸處墨色的濃淡變化，國畫雖不講究固定的光源，但是「石分三面」，陰陽的變化還是必要的。大約凹而陰暗處宜黑，凸而受光處要白，所以山凹樹底、石罅水孔，都要畫得深些；平台礬頭、水花木癭，則應留得白些。此外黑白也因對比而愈鮮明，譬如雪景中，屋頂覆著白雪，則簷下要畫得黑些；繪「清泉石上流」，則清泉反光而愈白，石色因受水氣及對比而愈黑。在描寫黑處時，可以有黑中之黑，即在黑墨之上，再加濃墨，焦墨；寫白時，則可有白中之白，意思是要色階豐富，在淡墨中還能求得更淡。如此則濃淡之間千變萬化，互相讓就，又互為陪襯，既現出了凹凸，見了氣韻，且有了精神！

總而言之，無論用筆用墨，一在求變化：用筆少變，則板；用墨少變，則平。二在求諧調：用筆不諧，則氣脈不貫、筆痕太露；用墨不調，則或孤墨刺目，或昏黯無光。三在求節奏：用筆有節奏，則生靈活潑、榮茂華滋；用墨有節奏，則色彩清華、蘊藉醇厚。當然除此之外，最重要的還是在於個人蒙養，和心領神會、隨機變化，而非泥守法度所能得到。清代王翬《清暉畫跋》曾說：「凡作一圖，用筆有粗有細，有濃有淡，有乾有溼，方為好手，若出一律，則光矣。」明代沈顥《畫麈》載：「米襄陽用王洽之潑墨，參以破墨、積墨、焦墨，故融厚有味。」當是古人取法各家，而自為變化的最佳例證！

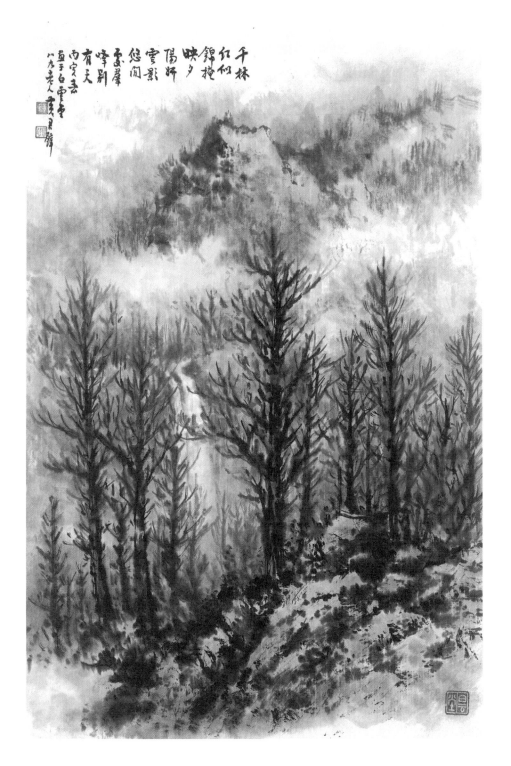

千林紅似錦・生棉紙
Autumnal Woods. Ink and colors on paper. (16 × 24″) 1986

林木論

古人說「畫從樹始」，就山水而言，樹往往是一張畫上最先描寫的對象；就整個繪畫的技法而言，樹更是一切繪畫的基礎。

樹為山之毛髮，山因樹而榮發，樹因山而育載。荒郊平野，往往因幾叢小樹的置入，而頓然生動；岑峰絕巖之上，往往因幾株貞松的挺立，而愈見幽奇。

畫人物，固然有穠纖肥瘦、頎短俯仰，畫樹何嘗不是如此，松的勁挺、柏的盤曲、柳的飄柔、梅的峭拔，各有其風姿。至於用筆，則不論方、圓、燥、潤、頓、挫、轉、折，都可在樹中獲得表現。所以習畫，無論山水、花鳥、人物，總要由樹入手，以熟練其用筆、提升其精神、敦厚其品格，董其昌有謂「樹頭要轉，而枝不可繁；枝頭要斂不可放，樹梢要放不可緊。」雖是寥寥數語，但試想，一個人若能練得轉折繁簡、收斂疏放之間得心應手，畫什麼東西會有問題呢？

畫樹當注意之處，應在「置陳佈勢、樹姿安排、虛實掩映、四時生態、與筆墨韻趣」。

前人教畫，有所謂二株樹、三株樹、五株樹等配置，譬如龔賢說「一樹二樹相近，三樹四樹必稍遠；主樹欹、客樹直；主樹直則客樹不得反欹；主樹根在下，則樹杪不得高出客樹之上」。其實說來不過虛實讓就與聚散安排的工夫，更好的說法，應該是：樹的安置要有聚散，每株樹的距離應有變化，而勿安排得規則成行，至於斜度也當有欹正俯仰，相互交織錯落；樹頭樹底則應注意其透視遠近；從高處看，近樹之根總是較接近畫的下方，切忌遠近不分，或齊頭齊根。

古人畫樹更有「四岐八面」之說，有些樹左看不入畫，而右看入畫；有些樹下面不分枝，而枝全聚在頂上。與其拘泥於古人定法，反不如觀察自然。譬如松的體勢勁拔，但樹葉向橫發展；又因其為針葉類，所以與一般闊葉樹不同的，

是枝子往往較為明晰，而葉子聚生枝子的上方。至於柳樹則恰恰相反，垂條擺蕩、隨風無定。又，松為長青類，所以四時改變不大；柳則由早春的柳眼未舒、仲春的始垂如眉，到夏天的厚帽重帷，乃至秋時的衰柳深墜，不論色彩與姿態，都有極大的變化。

此外樹木生長的環境，也是要注意的。譬如松喜亢寒，而柳愛溼隰，所以峰岫嶢嶷之間多松，而煙水堤岸之間多柳。但由於柳色鮮明，而松色深重，偶在密林繁樹間加一柳樹，往往更見精神；而於亭台苑囿、繁花叢樹間，偶爾拔起一挺孤松，也能生奇趣。

惲南田曾與石谷論畫說：「僕苦寫樹發枝多枯窘。」其實發枝固然難，而寫根尤其不易；因為樹由根而生，沒有根，則什麼都談不到，也因此，樹根最能表現其生命。譬如扎根岩石的，由於要與堅石相抗，而且土少石多，攝取營養不易，自然根拔而多露、強勁而有力，與生長在平野沃壤，而四根舒張的大不相同。此外臨水或急湍的樹，則常因受水的沖刷而造成根鬚迴出地表。此外斜樹必定在其相反一側有較長之根，這一方面是為了維持平衡，一方面可能因為原是直立的樹，受外力傾斜後，一側根被拔離地面，而重新扎入土中所造成，凡此種種，都應自觀察寫生中學習。

前面提到古人的「四岐八面」之說，其實大凡觀物的畫家，都懂得這個道理，所以我們看董巨范寬的作品，那枝葉多是向四面八方生長的，只是後來文人畫家以主觀作畫，加上少寫生，漸漸把樹畫成了扁的。這也難說絕對不好，但若每棵樹都是先畫全部枝幹，再於側方添葉，而從來沒有枝葉相互掩映之姿，就顯得少變化了。董其昌說「北苑畫雜樹，但只露根，而以點葉高下肥瘦，取其成形，此即米畫之祖，最為高雅，不在斤斤細巧」，大約也就是因為寫生得來。

一般人固然以骨肉勻亭、皮膚細膩為美，畫樹卻不盡

然，有時粗皮朽木自成其美、斷枝殘幹也饒有生意，譬如山巔樹木，往往因風雨雷電，殛去梢頭，或全然乾枯，但安排於畫面中，更能見其風骨，遠比那蔥籠飽滿的大樹來得有神韻。又譬如臨水植柳，柳條固然優柔飄擺，柳幹卻不妨作枯槎瘦結，相映之下反更見生趣。此外松皮如鱗、柏皮如擰，雖不平滑，卻更顯個性。

至於遠近的配置，近景樹宜剛不宜柔，遠景樹宜柔不宜剛；叢樹中，個別的樹不必太多變化；孤立的樹，則當獨見風姿。原因是近景若太柔，則難主導前景的重量；遠景太剛，則容易逼前；叢樹變化太多，整體性必差；孤樹少了風骨，則貧弱而乏力。這當中，以遠景山頭的孤松最為難畫，因為既不能過剛而搶了前景，又不能太弱而少了精神，於寥寥數筆間，表現其傲岸之姿，非經長久寫生，是難以辦到的。

趙孟頫嘗言「石如飛白木如籀，寫竹應須八法通，若使有人能會此，須知書畫本來同」。國畫中，畫樹與書法的關係尤其深，樹枝的線條，主要為圓線，而其中內蘊的力量和變化，則近於書法中的筆中用力、一筆三過之法，其頓挫轉折、起筆、行筆、收筆的變化，在在與書法相關，所以善書者多善畫，最可見於畫樹枝；而畫樹的人，若能勤練書法，熟練轉鋒頓挫的道理，也便容易有大成。

當然畫樹與書法也有不同處，譬如畫樹時固然枝子多用圓筆，樹幹則常以側鋒加皴擦，後者極少見於書法。此外畫樹雖也偶用飛白，但更常使用破筆的趣味，有時整棵樹都用破鋒，更見蒼老古拙，也是書法中少見的。白雲堂作畫喜用蘭竹或山馬，主要是取其勁挺有力，而此中又獨鍾老筆，因為與其新嫩而柔媚，不如枯老而樸拙。尤其是點葉，若要老辣，且兼得蘊藉沉厚，往往非老筆莫辦。當然，這也隨各人喜好，不必強求。

香山翁曾說「須知千樹萬樹，無一筆是樹；千山萬山，無一筆是山；千筆萬筆，無一筆是筆。」許多人不解其中的道理，豈知正是繪畫用筆至高之法。一般人畫樹，每畫一樹，只做一樹想，也就是只希望把那一棵樹畫得盡善盡美；而後添加一樹，又做一樹想，而極力求工。結果一叢樹畫成，每棵樹個別看固然好，全體看來卻不佳；或幾棵樹雖好，在整張畫中卻不諧調。這都是因為筆筆是筆、筆筆是樹所造成。至於善畫樹者，心裡應先存一整個畫面，筆筆畫去，都是為了那心中的圖意。於是一樹一筆看，固然可能不甚佳，整體結合呼應起來，卻渾然天成。畫好之後，縱使抽去其中一筆，都不能，這才是最高的境界。

　　由此可知，善畫樹者，胸中當先有千林萬木，此非積學廣遊，何能以致之？

各種葉點（一）

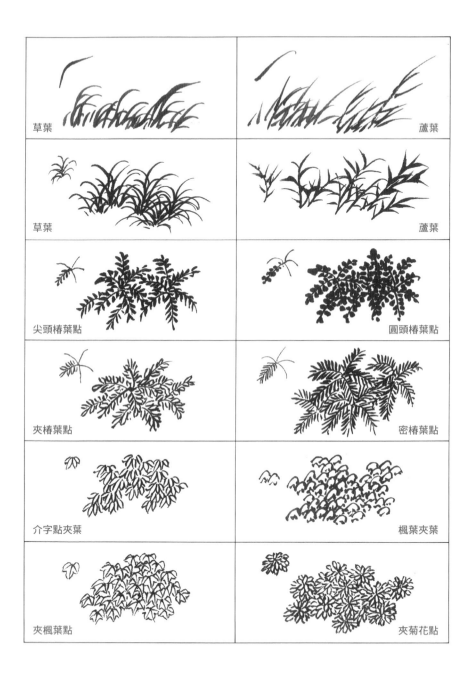

草葉

蘆葉

草葉

蘆葉

尖頭椿葉點

圓頭椿葉點

夾椿葉點

密椿葉點

介字點夾葉

楓葉夾葉

夾楓葉點

夾菊花點

各種葉點（二）

个字點	介字點	攢三聚五點
胡椒點	鼠足點	圓頭點
攢三聚五點	尖頭點	平點
垂頭點	小草	蘆草

各種葉點（三）

竹葉點	桐葉點	仰頭點
平頭介字點	垂頭點	混點
松葉點	松葉點	松葉點
松葉點	松葉點	松葉點

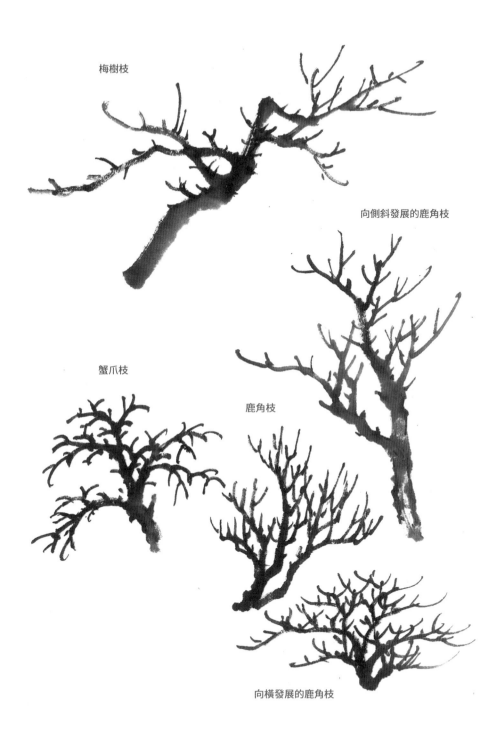

梅樹枝

向側斜發展的鹿角枝

蟹爪枝

鹿角枝

向橫發展的鹿角枝

用筆朝上，
通常為表現小竹葉的篁

用筆呈分字形，
表現葉片彎垂的畫竹法

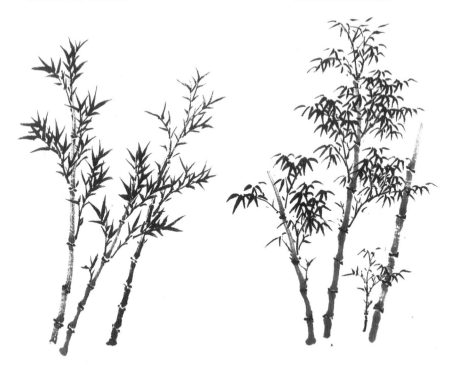

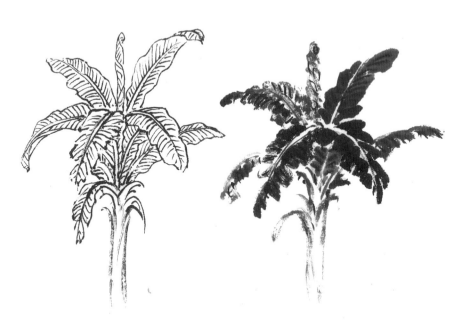

芭蕉的勾勒畫法

芭蕉的沒骨畫法

寒林畫法

● 寒林雲影

　　這張作品是介紹寒林枯樹的畫法。學山水的人,通常都由畫樹入手,而畫樹又應該從枝幹練起,所以枯枝自然成為學習的第一個對象。

　　如果「葉」是樹的肌肉,則枝幹應是它的筋骨,要想使樹的姿態優美,先要從枝幹上下工夫。在這當中不但可以學習到圓線用筆的頓挫轉折,更能掌握那剛而不烈、尖而不銳、蓄勢而發的力量。

　　當我們稱枯樹林為「寒林」時,一方面是樹木因寒冷而

枯乾，一方面由於蕭疏的枝幹，予人荒寒的感覺。寒林的
美，不僅在於樹葉凋零之後，使得枝幹更為勁節鮮明；同時
也因為那層層樹枝交織起來，所造成的虛實掩映之感。它與
早春的煙柳堤岸恰為強烈的對比，一個是柔嫩的綠色、一個
是枯老的深褐，但是後者更有沉渾蘊藉的力量。此外，同樣
是枯枝，暮秋與暮冬的也不相同，前者正邁向冬天，霜葉已
落而鱗芽未發，顯得蕭索；暮冬的則鱗芽已經冒出，雖未展
現新綠，卻頗見生意，作畫時可在筆墨乾溼燥潤之間表現。

　　「寒林雲影圖」是描寫初冬的景象，作者以由濃至淡的
墨色、不同層次的赭墨，和前繁後簡的用筆來表現寒林；又
巧妙地安排了穿林的淡煙，造成變化與空間感；稍染暗的天
空及寒色調的山色，把奔躍閃動的水花，襯得更為明亮，且
迤迤邐邐地自林間透出，增加了幽深的韻致。這種黑白對比
和穿梭掩映的處理，是讀者除了寒林的技法之外，更值得研
究的東西。

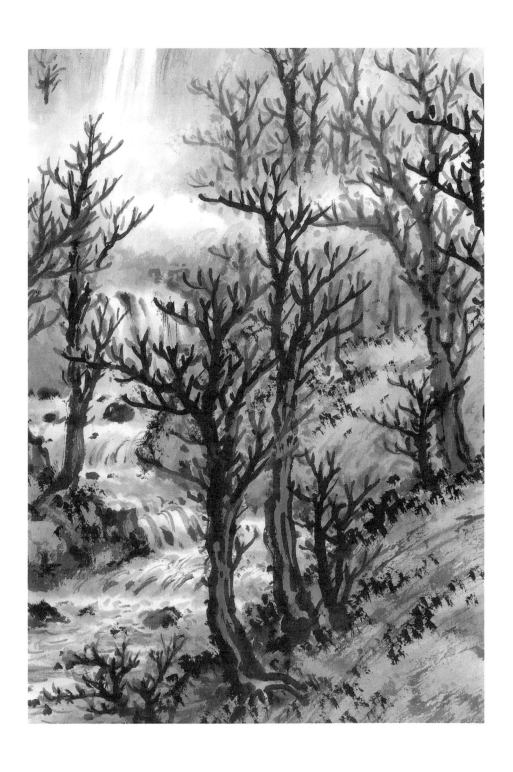

寒林雲影（細部）‧生棉紙
Chilly Woods in Winter Mist (detail). Ink and colors on paper. 1987

寒林畫法
第一階段 —— 用筆

🍃 寒林雲影

..

❶ 以山馬筆蘸重墨，側鋒皴右前景山坡，皴法屬於「披麻」，但兼有「擦」的效果。也可以說，這一遍的皴，帶有打底的目的，稍後須以更深的墨再皴一次。

❷ 以山馬筆蘸濃墨，中鋒畫前景樹；屬於鹿角枝，均由樹梢畫起。前面的樹，用墨極濃，有時近於焦墨，但後面的樹，先以重墨或較淡墨畫，待其未乾，再以濃墨添枝，或重勾一遍。重勾的用筆，不可與前面的用筆完全相疊，而須做重點式的「提」，使後勾的濃墨與前面未乾的較淡墨相融，結合為墨韻豐富的用筆。

❸ 以山馬筆蘸重墨，大側鋒皴左右中景山石，近水處的石塊邊緣，用筆不可剛，以免與柔性的水無法調和。

❹ 以山馬筆，蘸次重墨及較淡墨畫中景樹，畫法與前景相同，但右中景樹的中段留一小段白，以便未來染雲。

❺ 左中景的樹畫完之後，再以次重墨，加樹後面的石塊，以造成空間感。

❻ 以次濃墨及重墨，提皴中景及前景的石坡。

❼ 畫遠山，先以山馬蘸淡墨勾出山的輪廓，並留出瀑布的位置。再以沈周式的短披麻皴畫石紋及瀑布水線。

❽ 畫遠景的山頭樹，先淡墨，後重墨，用筆要簡，筆尖開叉也無妨，反不能畫得太細巧清楚，否則就失去了遠的感覺。

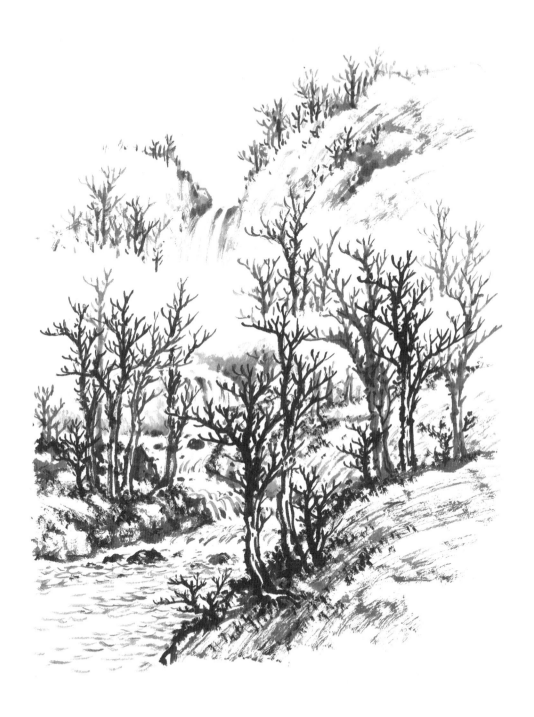

寒林雲影（第一階段）‧生棉紙
Chilly Woods in Winter Mist. Ink on paper. (16 × 24") 1987

❾ 以三號豹狼毫蘸較淡墨，畫中景湍流的水線及其間石塊；接著以次濃墨「提」溪間石，使前後之濃淡墨相融，而有溼潤的感覺。溪中石受水氣，又因與水對比，通常要畫得重些。

❿ 畫前景的水波。由於近疾湍，水勢淪漣蕩漾，所以不用長的水線，而以短筆觸，畫稍彎朝上的波紋；先用較淡墨畫，而後加些次重墨。

⓫ 以山馬筆蘸極濃墨，為前景及中景點苔，不但點在土石上，也點在樹幹與枝梢間，以求其厚。

第一階段完成。

寒林畫法
第二階段 —— 染墨

寒林雲影

..

❶ 以長流筆蘸淡墨，染前景及中景的樹幹。對較深重的，可以用筆重複幾次，因此筆不能太溼，以免滜出去。凸出地表，向橫發展而較受光的根部，可以留得白些。

❷ 以淡墨染前景山坡，左側近水的土坡邊緣要染得稍深些，使其與水的白色，能夠產生對比的效果。右側上方則染得淡些，甚至邊緣留白，使之與中景的陰暗處相對比。

❸ 以淡墨染中景小湍左右的山石，湍左染得重些，尤其是靠後面及近小湍的石塊，宜多加染幾筆。

⊙ 湍右的山石，可以用淡墨筆，尖端蘸清墨，筆尖朝上地側鋒染，造成每一筆，靠下方筆腹位置的墨色較深（屬於淡墨）而靠上方筆尖的位置較淺（屬於清墨），這一個技法也同時用在遠景的山頭上。

❹ 以較淡墨趁前一步驟的墨未乾，提染前景與中景。

❺ 以淡墨約略沿著已勾好的波紋，以同樣的筆法染前景的水波，也可以說是以稍簡的用筆，再勾一遍淡墨的波紋，以增加水波的墨韻和淪漣的感覺。

❻ 以淡墨及清墨染遠景山、第二重瀑布左右及樹林。極重要的是在林間要留一條穿過的淡煙，一方面使樹林有變化，增添了意境，一方面增加與前景的對比，而造成空

間感。

❼ 以較淡墨添加最遠景瀑布上方的灘石，並接著以淡墨染
出最遠方雲下面的陰暗處。

❽ 筆上濡清墨，尖端蘸淡墨，筆鋒朝上，大側鋒染最遠
山，運筆時，要注意以筆腹染出不規則的雲頭。在未乾
之前，再以較淡墨，在山頭提幾次。

❾ 以淡墨染飛瀑及小湍，用筆約略沿著原先所畫的水線
染，但染小湍時，在每一湍的下方用筆稍重一些，這是
因為湍流會激起白色的水花，與小湍下方較不安光處造
成對比。

❿ 再以較淡墨，加提瀑布左右及湍流之間的水線。

第二階段完成。

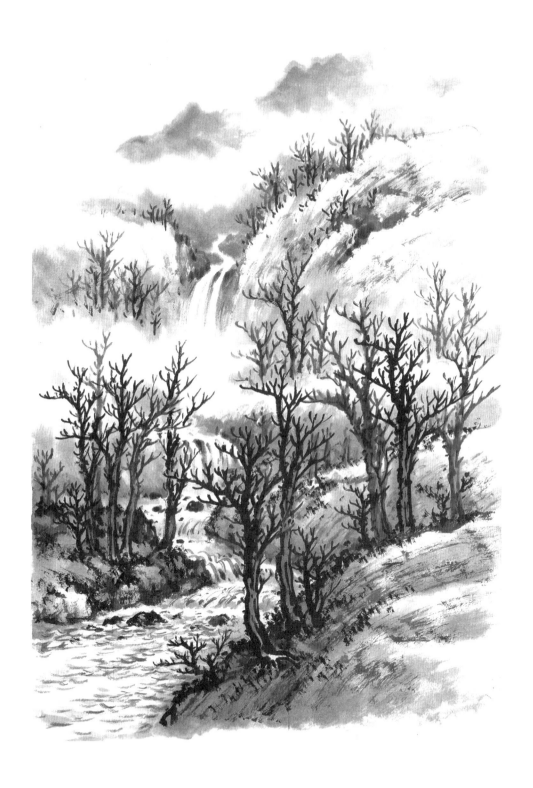

寒林雲影（第二階段）· 生棉紙
Chilly Woods in Winter Mist. Ink on paper. (16 × 24") 1987

寒林畫法
第三階段 —— 設色、題款、鈐印

🍃 寒林雲影

❶ 以長流筆蘸赭墨，用中鋒將全圖的枝幹勾染一次，由於
赭墨中含有淡墨，所以整個寒林的力量，都比未染之前
加重了一個色階，尤其是前景和左中景的樹，更因為與
背景較淡的墨色對比，而顯得益為突出。

⊙ 由於赭墨中含有「赭石」這種不透明的礦物顏料，所
以也使得原有樹枝的較單調墨色，產生了較豐富的變
化。

⊙ 就染的技巧而言，除了雙勾的樹幹，是將赭墨填入
（但請注意：最前景的一棵樹根，由於向橫發展，較
受光，所以要留得較白），勾樹枝時，並非完全依照
原有的樹枝而照樣描一遍，有時可以略略錯開一些，
甚至添加一些新枝。結果，既使原本較單調的墨線，
因為伴隨的赭墨而變得蘊藉，更增加了許多新枝，而
使寒林顯得厚重且有氣氛，請將前頁圖，與本階段的
成品相比較，當會發現其間的重大差異。

❷ 以花青墨和淡赭墨染山石，由前景起筆，逐漸向後發
展。所依循的原則，大約是原本較陰暗，如前景左邊
緣，左中景後方，和右中景樹林下方的枝幹間，以花青
墨染。至於原本第二階段留得較亮的地方，則以赭墨或
墨赭色為主調。

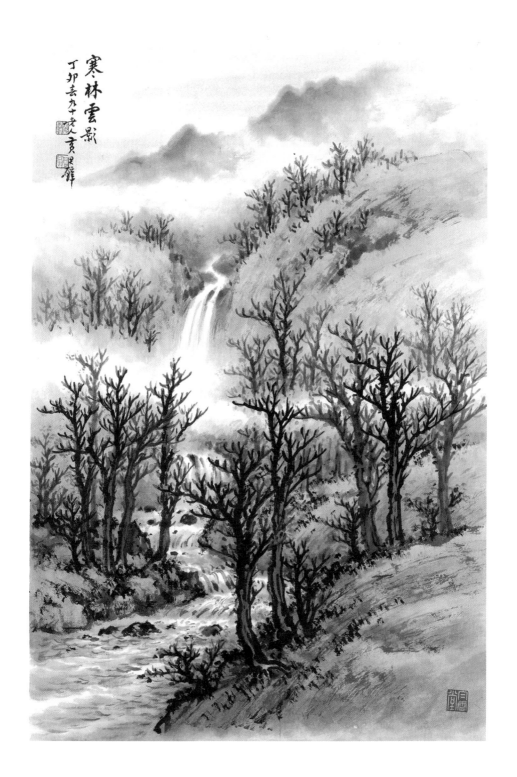

寒林雲影（第三階段）·生棉紙
Chilly Woods in Winter Mist. Ink and colors on paper. (16 × 24") 1987

❸ 以淡花青墨染瀑布、小湍及水波，其中染得最多的是前面的水波，須以短的筆觸再三重疊，造成粼粼蕩漾的感覺。

　⊙ 至於瀑布和小湍，大約依循原本染淡墨的地方，再加設色，但是對於湍與湍之間，水面較平的位置，應多染些花青，原因是水本來是較暗的，發白的原因，多半是因為「漱白」，也就是因激蕩而泛白，或因反射天空而泛白。所以在此為了使湍瀑突顯，可以將「不漱白」的地方，都染些花青。

❹ 以淡花青墨提染遠山及天空。染遠山時，用筆與染墨時方向相同，也就是筆鋒朝上，偏鋒用筆。染天空時，則全筆濡淡花青墨，筆尖蘸清水，大側鋒橫著用筆。

　⊙ 特別要注意的是要順著原來略掩山頭的斷雲位置，在天空留出一小條白，彷彿雲氣舒捲，盪入穹蒼。

❺ 以淡赭墨及濃赭石點葉，一方面表現暮秋殘留，但已變成焦褐色的枯葉；一方面使畫面豐厚而有神采。

❻ 題款：寒林雲影。丁卯春九十老人黃君璧。

❼ 鈐印：黃君璧印、君翁、白雲堂。

完成。

畫竹法

竹塢幽居

　　這張作品是以竹為主題。畫竹，最重要在於佈白，不僅葉與葉的交叉錯落，要計白當黑；竹與竹間，更要相互呼應，營造出整體的竹韻。這張畫上的每一片竹葉、每一枝竹莖，都經過作者精心的安排。濃密處的深重、輕柔處的跳脫，和前後角度變化多端的形態，不僅整體看有幽情；往細節看，更見奇趣。古人說：「瀟灑風流謂之韻、盡變窮奇謂之趣，有韻有趣謂之筆墨」，這張畫的筆墨，應是兼得「韻」與「趣」了。

除了筆墨韻趣，在設色上的講究，更增添了這張畫的深度。作者以綠青色烘染竹林，以赭色畫門牆及中景岸邊的石塊，再間以水綠和石綠混合色的平台，使寒色（綠青）、暖色（赭）與中性色（綠）相錯落，更加強了畫上的空間感和生動性。

　　本章在畫法三階段之前，特別將竹林的一部分，做原寸放大，請細細欣賞其中竹葉的安排，譬如較小的竹葉，向上生長如篁，逐漸長大後，開始往下彎折，呈「个」字或「分」字式；還有竹莖間的點節和小枝子的穿插，與畫大張的墨竹一樣講究。

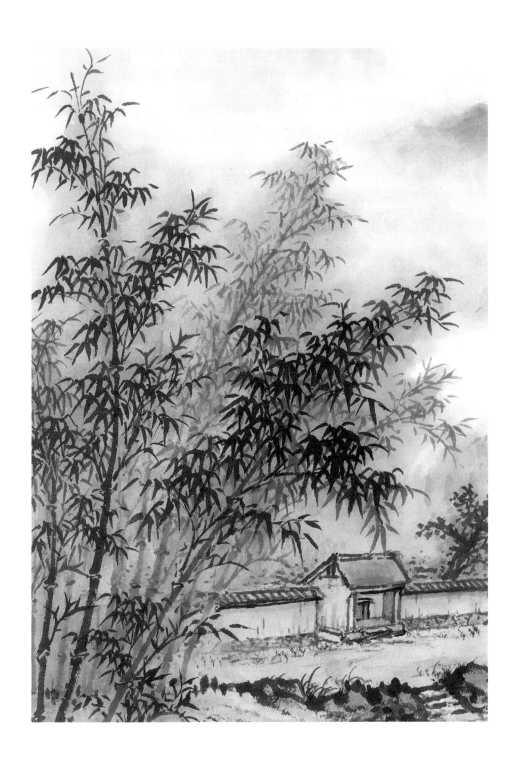

竹塢幽居（細部）‧生棉紙
Peaceful House in Bamboo Woods (detail). Ink and colors on paper. 1987

畫竹法
第一階段 —— 用筆

◗ 竹塢幽居

..

❶ 以小山馬筆畫竹。蘸濃墨,由前面的竹畫起,先畫竿及
 小枝,再點竹節,並約略沿著小枝加竹葉。大部分的
 葉子都用「分」字形的竹葉點,但靠梢頭及下方的小竹
 葉,由於葉子尚未長大,沒有因為本身重量而彎垂,所
 以用朝上或朝側方用筆的「新篁」畫法。
 ⊙ 竹葉的安排,要注意佈白,也就是葉與葉交叉變化的
 趣味;忌葉的斜度平行,交叉成方孔或長方孔,更不
 可使筆觸死在一處,成為整團黑墨。必要使葉間能夠
 通氣,且疏密濃淡,錯落有致。
 ⊙ 濃墨點葉之後,再以較淡墨,或次重墨加葉。同時在
 前面的竹畫成後,開始向後發展,愈遠墨色愈淡。
 ⊙ 每一株竹子之間的關係,也是極需講究的,要儘量使
 主幹不平行,立足點不能齊;斜度要有變化,聚散也
 要有節奏。
❷ 前面六株竹子畫完後,以中山馬,蘸次重墨,側鋒(筆
 尖朝左)以近於「折帶皴」的筆法,畫前景的坡石。
❸ 在前面土坡的最後方,以重墨加一高起的石塊,隨即以
 濃墨提皴,並加皴到前面的土坡。
❹ 以山馬筆蘸重墨,畫中景岸,及靠岸的石階,那是用來
 做乘舟,或浣衣之便的。

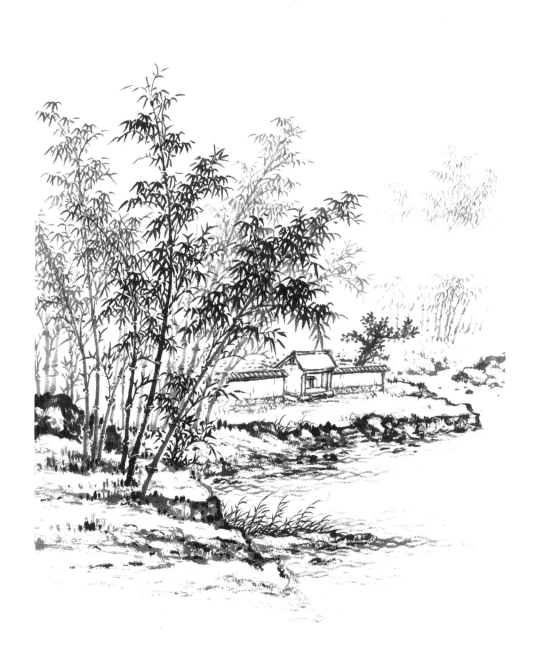

竹塢幽居（第一階段）‧生棉紙
Peaceful House in Bamboo Woods. Ink on paper. (16 x 24") 1987

⊙ 接著再以濃墨提，尤其是岸邊垂直而較不受光之處，要特別皴得深些。

❺ 以次重墨及濃墨，加皴出前景最右側的小灘石，並以小山馬畫草，先勾莖，再加葉，這個小灘的用處，在充實圖畫右下角的空白處。

❻ 加中景的竹子，以淡墨及較淡墨為主。

❼ 以小筆中鋒畫門牆建築。先以淡墨勾定，再以重墨加勾一遍，且以濃墨「提」簷下最不受光的位置。

⊙ 這是屬於大戶深院的門牆部分。牆為黃土造，外面或加刷了白堊土，但因年久，土已斑駁剝落，所以加了淡墨的長短直線，以表現裂痕。

牆下方有石砌的牆基，上面則有瓦頂。目的在保護土牆，防止因雨淋或水沖而受損。門前有石階，引入深處的大門。

❽ 在牆右角加一棵樹，先以重墨畫枝幹，再加攢三聚五，或梅花點，葉梢尤其要注意點得生靈變化。樹畫好之後，在後面略加幾筆，表現牆向後轉折。

❾ 以次重墨及較淡墨畫遠處的岸，再加竹林，但中間留一段雲的位置，一方面增加變化，同時可以在緊密中，求得疏通。

❿ 為整張畫加點草苔，並以小號的狼毫筆勾水紋。

第一階段完成。

畫竹法
第二階段 —— 染墨

● 竹塢幽居

..

❶ 以長流筆蘸淡墨染前景山石，由後面深色石塊染起，漸
漸向前發展，當筆上的淡墨愈來愈少時，正好可以用較
乾的筆觸染前面的石塊。

　⊙ 一般畫的前景都染得重些，但是在這張作品上，除了
前景後面的墨色較深，前面靠右邊緣的地方反而留
得亮一些，這一方面是因為石塊向橫發展，略呈階梯
狀，而朝上的平面比較受光；一方面由於前景的右邊
有水、岸灘和小草，既然將後者染深，自然前面最好
留白些，以便產生對比、造成空間感。

❷ 以長流筆蘸淡墨染前景的竹林及右中景的石塊、平台。

　⊙ 竹林需要再三烘染，先整片大約平塗一次淡墨，造成
濃密陰鬱的感覺，再各別重複加染，對於前面較深色
的竹，可以加染三四次，中間的加染兩三次，後面染
一兩次，使得層次分明。但竹林近梢的地方，不能染
得太重，或筆痕太顯，才能有通氣和輕靈的感覺。

　⊙ 中景右邊的平台上方只要略染幾筆，甚至全部留白，
完全留待設色的階段去處理，這是因為平台特別受
光，同時留白也可以在一片染了墨的竹林間，成為較
亮的部分，使畫面能有變化。至於平台向下的垂直斷
面，則因較不受光，而當染得深些。

❸ 以淡墨染前景右方的灘岸、小草及水紋。水面有輕漣，染筆可以稍稍隨著水線抖動，但不必一條條拘泥地染。

❹ 以長流筆蘸淡墨染宅院門牆，簷下不受光，要特別染深些；門亭側面的牆上可以斜染一筆，表現出日影。

　⊙ 牆下方的砌石，要染深些，一方面因為石塊本來就比刷白堊土的牆面要黑，一方面也可以用此分出地面和牆的分界。

❺ 以長流筆蘸淡墨染右遠景的溪岸和竹林，中間要留一條穿林的霧氣。

❻ 以長流筆濡清墨，筆尖蘸較淡墨及次重墨，筆鋒朝上，大側鋒畫遠山，表現出山頭色深，下方漸淡而隱於雲霧中的效果。

　　　　　　　　　　　　　　　　　第二階段完成。

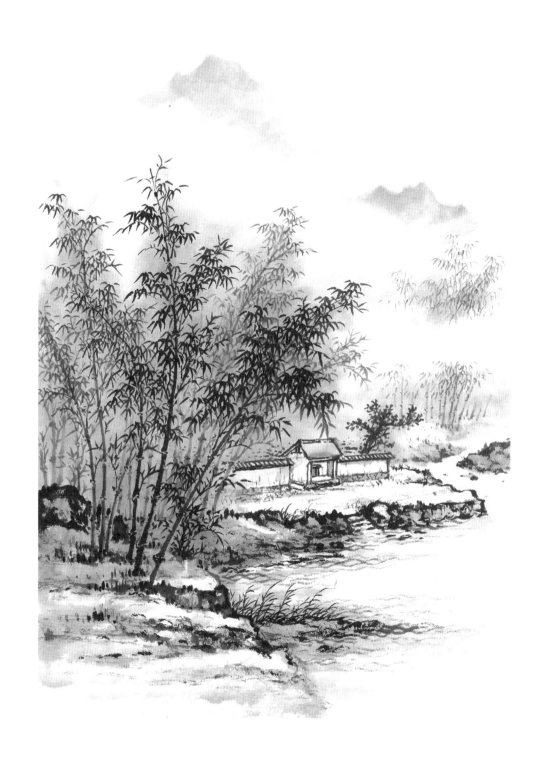

竹塢幽居（第二階段）・生棉紙
Peaceful House in Bamboo Woods. Ink on paper. (16 × 24") 1987

畫竹法
第三階段 —— 設色、題款、鈐印

● 竹塢幽居

❶ 以長流筆蘸花青、藤黃、石綠調成的淡綠色，染竹林。
筆觸勿超出竹葉的範圍，不等乾，再以清水在原先的筆
觸旁暈染，一方面使綠色能向外漬開些，以免筆觸的邊
緣太顯；一方面造成雲煙的軟調子。

⊙ 在前述的設色中，不僅使用花青、藤黃，而且加用石
綠的原因是：（一）石綠色可以使綠色調顯得明亮些，
卻無損於色彩的重量和濃度。（二）石綠為不透明的礦
物質色，平塗在竹林上，因為稍微掩住了一些原先強
力的墨筆，可以造成一種淡淡的矇矓感。但須切記的
是石綠色不能過重，否則反而光彩盡失。

❷ 以長流筆濡清水，再以筆尖蘸花青，筆鋒朝上，大側鋒
染遠山；接近下方雲霧時，再以清水暈開。

❸ 以❶的色彩調赭石和淡墨，染前景左後方的石塊，逐漸
向前渲染時，則改為花青、藤黃、石綠的混合色；到最
接近畫下邊緣的地方，再混入赭色。造成前景，由後往
前，為「暗赭、綠與赭綠」的漸次變化。

❹ 以赭石色染水邊灘岸，遠景用色較淡。

❺ 以前一步驟的淡赭色筆，調花青、藤黃、石綠色，染門
牆前面的平台。造成亮綠而帶有淡赭色調的效果。

❻ 以淡花青染牆頭；赭石染牆及門口的建築，簷下及深凹
處特別染深些。

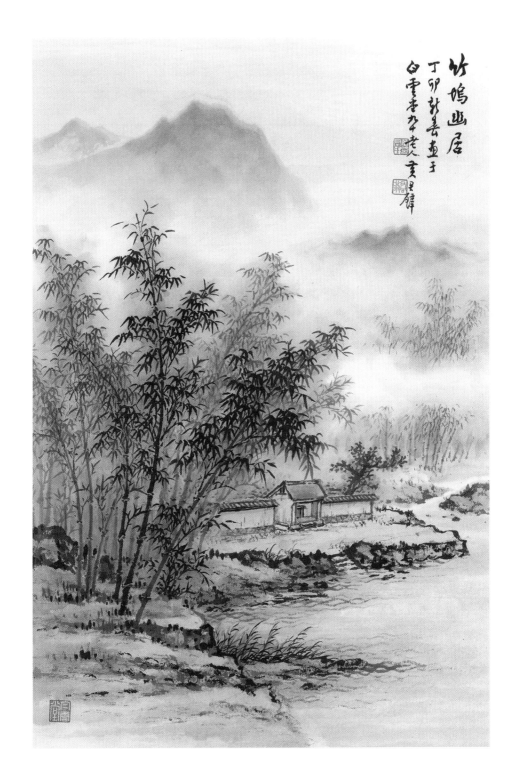

竹塢幽居（第三階段）‧生棉紙
Peaceful House in Bamboo Woods. Ink and colors on paper. (16 × 24") 1987

❼ 以淡花青染牆右樹及牆內雜葉，造成庭院深深的感覺。

❽ 以長流筆蘸淡花青墨，大側鋒橫筆染水，偶加清水用筆，最遠處不染，使水色有遠近濃淡的變化。

❾ 以前一步驟同樣的方法染天空，由左向右運筆。右上方的天空留得較亮，遠山之間也要留出一條雲，向右延伸到天空。

❿ 等畫面乾了之後，以赭石再提灘岸及門牆建築。

⓫ 以花青、藤黃及石綠的淡混合色，順著竹葉的用筆，再提染前景的竹林，並勾竹幹。

⓬ 以淡花青墨在牆右的點葉樹之間，再加點，並加提右遠景的竹林。

⓭ 題款：竹塢幽居。丁卯新春畫于白雲堂。九十老人黃君璧。

⓮ 鈐印：黃君璧印、君翁、白雲堂。

完成。

松皮如鱗　　　　柏皮纏身

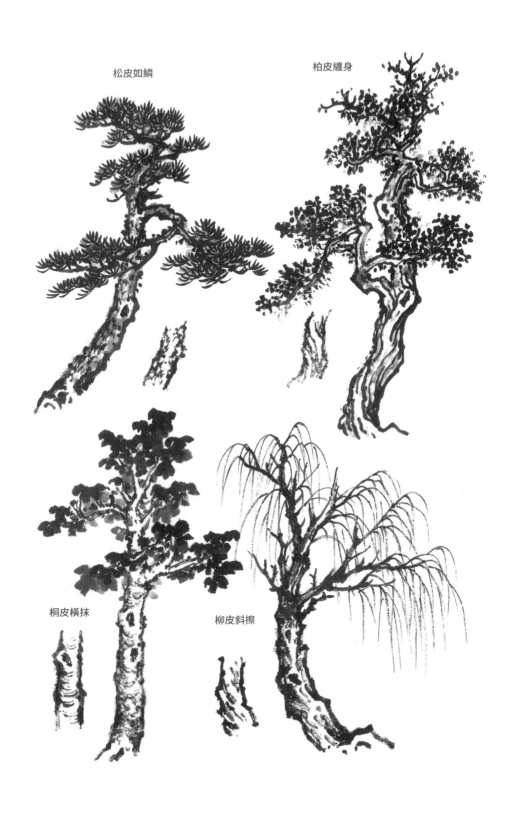

桐皮橫抹　　　　柳皮斜擦

各種杉樹的畫法

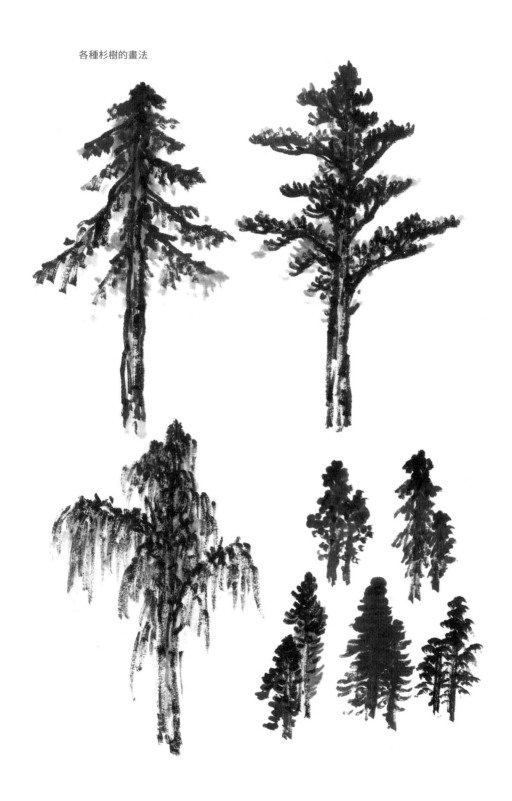

畫松法

● 松陰幽居

　　這張畫主要在介紹松樹的畫法，所以不但前景以松為主體，更在圖中五棵松樹，採用了三種不同的表現方式，或用乾溼墨，或用濃淡墨，或用簡筆。

　　松是所有樹木中最見氣勢的一種，它不像柳的嫋柔，也不如闊葉木的搖曳，而表現出勁拔的風骨。這是因為松樹是針葉類，針葉不會彎轉下垂，而是一根根地立在梢頭。樹枝因為不受葉片遮掩而愈為明晰，樹幹因為有鱗皮而愈厚重，加上向橫發展的枝椏，更顯得蒼勁有力。

由於松的這些特色，畫家常以它在近景加強力量，在遠處製造變化。一個平緩無奇的山頭，往往能因為松樹的聳立，而見精神；岑峰怪石上，更似乎非松樹，不能表現其峭拔。由這張畫中松樹所展示的丰采，就可以得到印證。

　　「松陰幽居」採取半邊的構圖法，重要的景物都在圖左，而將右側安排得淡遠，使左側強大的力量，向圖右獲得疏散，最後將欣賞者的目光，帶到水流盡頭的雲深不知處。

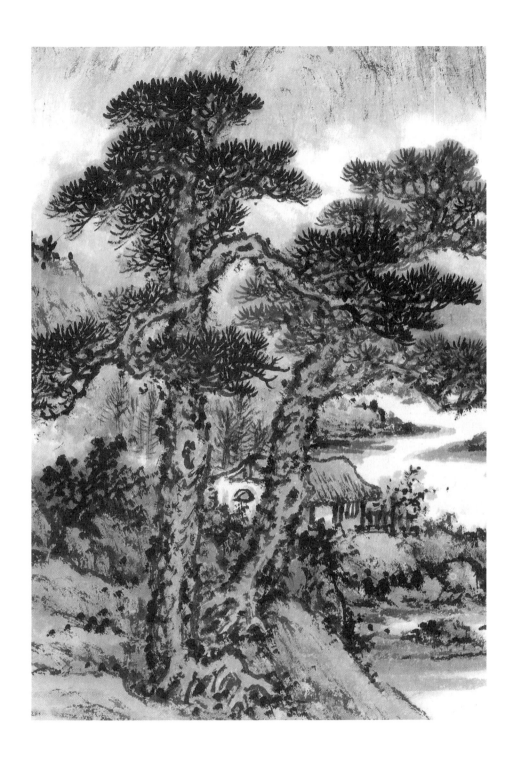

松陰幽居（細部）·生棉紙
Secluded House in the Shadow of the Pine (detail). Ink and colors on paper. 1987

畫松法
第一階段 —— 用筆

● 松陰幽居

● 以山馬筆蘸淡墨，極乾地勾出最前一棵松樹的枝幹，而後以濃墨，約略沿著淡墨勾過之處，再實筆勾一遍，使鬆脫的淡墨筆觸與濃墨的實筆，結合為蘊藉而有力的線條，這要比單獨的濃墨線來得較緩和。

　⊙ 在樹枝的安排上，特別使一枝向前，產生「掩」的效果。

　⊙ 以小號的狼毫筆蘸焦墨，中鋒畫松葉；筆不能太乾，使每一筆觸落實。而跟著以小山馬蘸濃墨乾筆，在左右添加一些。墨色雖深，但因筆觸鬆茸，所以看來較遠。

② 以山馬筆畫後面一棵松樹，作斜屈狀，以求變化。樹枝幹畫法與前一棵相同；但以淡墨畫松葉，待未乾時，再以小山馬蘸重墨，於梢頭做一番勾葉的工夫，使與淡墨筆相融而有墨韻變化。

　⊙ 所以乍看這兩棵松樹的畫法相似，實際松葉畫法有相當大的差異。既有變化，又能產生讓就和前後的空間感。

③ 以山馬筆蘸濃墨，加勾鱗皮、點苔，並在松葉間加許多乾的點子，這是畫松的祕訣，必要如此，松葉才覺得厚。

④ 以山馬筆蘸次濃墨，短披麻皴前景土坡及石塊。松樹後

松陰幽居（第一階段）‧生棉紙
Secluded House in the Shadow of the Pine. Ink on paper. (16 × 24") 1987

面的石塊特別皴得重實些，並加濃墨點小樹，以補前面土坡重量之不足。

❺ 以禿筆重墨畫茅屋及欄，由於是茅草搭頂，所以屋脊角及簷角不宜太尖，而當畫得圓緩些。簷下較不受光的位置，再以極濃墨加提一下。

❻ 以乾筆重墨畫屋後杉樹及小山頭。

❼ 以濃墨皴屋下的坡石。以重墨皴右邊遠灘，再以濃墨畫中景的山頭樹。

❽ 以較淡墨勾出遠山的輪廓及較大的分塊，而後以重墨加皴，短披麻與長披麻合用。更以次濃墨再提一遍，尤其是山頭，特別加皴幾個墨色較深的小石塊，以加強山的力量。

❾ 以重墨畫遠山頭杉樹及松樹根幹。松枝都向橫伸展，再以濃墨勾提樹幹，並加松葉。此處松葉由於為遠景，所以用筆較前景為簡，並不作完整如扇形的松葉符號，而只以禿筆，由外向內勾點。

❿ 以極濃墨在葉間提一遍，並加全幅畫的點苔及溪間小石塊。

⓫ 以較淡墨畫山腳及灘。

第一階段完成。

畫松法
第二階段 —— 染墨

🍃 松陰幽居

..

❶ 以長流筆蘸淡墨染前景的兩棵大松樹，由於樹幹後都是
 實景，所以能有兩種考慮：一為將松樹幹染得深些，而
 將背景染淡，使松樹幹因對比而突現。一為將松樹幹留
 得亮些，而把背景加重，推出較亮的前景。
 ⊙ 在此，決定採取第二種方法，所以樹幹上只略作皴
 染，至於葉間，尤其是前一棵松向右伸出的枝子四
 周，則染得重些，使較亮的枝子，因對比襯托而明顯。
❷ 以長流筆蘸淡墨染全幅畫的山石，前後景所用的墨色差
 不多，但前面深重處，用筆可以重複幾次。在這畫中
 也使用了許多對比的手法。譬如前景松樹左後方胡椒點
 樹所立的山石部分，特別在石塊上方留得亮些，而將再
 後面的地方和胡椒點樹染得深些。相反地，茅屋的牆則
 留得亮些，而將前景與之相鄰處特別加重，使前景的山
 石，與背景呈亮與暗，或暗與亮的對比，以造成空間感。
 ⊙ 同樣的道理，茅屋的頂上留得亮些，則將背景染重。
 這在茅屋的右上角看得最明白，為了對比，那裡全然
 不染，但是背景的遠灘，則特別加強處理，甚至把遠
 灘向前擴大，使得前亮後暗。
❸ 在染遠景山頭時，極重要的是留中間一道雲，一方面使
 白雲與前面的黑松對比，一方面能活化整張作品。

⊙ 遠景的雲，上下都有雲頭（不像有些雲是上有雲頭，而下方淡去，呈霧狀），要使其彎轉變化；尤其是右方，特別畫得寬些，使其彎折向山後，造成極佳的空間感。

❹ 最後染極遠的山峰，由於要表現得朦朧而悠遠，所以在皴擦的階段並不畫，全部留待染墨時來處理。畫法是以長流筆，先濡滿清墨，再以筆尖蘸次墨畫，筆尖朝上，側鋒用筆，自然造成山頭上深下淺的效果。至於極遠處，則以筆尖蘸淡墨畫，使得墨色更淡一階。

❺ 不等最遠處的山峰用筆乾，就以次重墨再在山頭位置提幾次，使墨色能與前面的溼墨融合。

⊙ 圖左上方表現的是山頭隱入雲中。畫法是以長流筆，先濡滿淡墨，再以筆尖蘸清墨或清水，筆尖朝上，大側鋒畫，由於筆尖上是清水，而筆腹是淡墨，自然造成上淡而下面墨色較重的效果。

第二階段完成。

松陰幽居（第二階段）· 生棉紙
Secluded House in the Shadow of the Pine. Ink on paper. (16 × 24″) 1987

畫松法
第三階段 —— 設色、題款、鈐印

▰ 松陰幽居

..

❶ 以長流筆調赭石及淡墨，成為稍暗的赭色，染前景兩棵大松樹的枝幹。

❷ 以較濃的赭色，勾染中景及遠景樹的枝幹。

❸ 以赭黃（赭石調藤黃）染茅屋頂，並以赭色染屋側、勾房柱及窗框。

❹ 以青墨染左邊的松葉間，用筆依著松葉符號，邊緣呈扇形。

❺ 以花青、極少量藤黃及清墨的混合色（也就是稍暗的綠青色），染前景右側的松葉，使色彩與左邊一棵略有不同。

❻ 以與上步驟同樣的色彩，略多加一點藤黃，成為稍暗的淡綠色，染中景的小樹及屋後的杉樹。

❼ 以青墨染遠景山頭松樹的葉間，及其左側的叢樹。

❽ 以青墨染前景後方的胡椒點樹，並在苔點上略加點一下。這些青墨的點子，雖然在下一步山石設色之後，可能被掩蓋，而難以明顯地呈現，卻有使色彩豐實厚重的功效。「如果希望得到令人說不出的微妙效果，就應該在幾乎難以見到的地方下工夫。」這些青墨點的施加，就是最好的註腳。

❾ 以長流筆調花青、藤黃、少許的清墨和石綠，成為一種

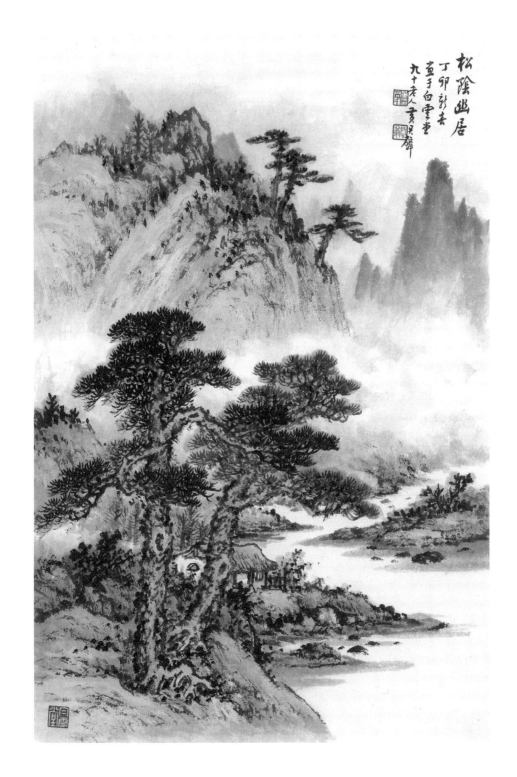

松陰幽居（第三階段）・生棉紙
Secluded House in the Shadow of the Pine. Ink and colors on paper. (16 × 24″) 1987

明亮，卻不姿媚的綠色，由遠處的山頭染起。

⊙ 染到半山，不等上面的色彩乾，立刻以淡赭色接染。

⊙ 其次染中景，最後染前景，方法都與染遠景相同，表現山頭為綠色，漸向下，轉呈赭色的效果。但前景的色彩，含較多的花青。

❿ 以前一步驟用過的淡赭色筆，尖端蘸青墨，大側鋒染右邊最遠處的山峰，造成青中略帶赭的筆觸。

⓫ 以淡暗青色染天空。（這個青色，不是青墨，而是因為帶有赭色的筆，在調淡花青時，青赭兩種「補色」相和，所造成的彩度較暗之青色。這種以近於補色的色彩相調，以產生特殊間色，並降低彩度的方法，是白雲堂畫法中，較難為人察覺，卻極重要的技巧。）

⊙ 染天空時，由下向上，先大側鋒斜著用筆，再以筆尖蘸水，筆尖朝上，橫著運筆，造成上面天空漸白的效果。

⓬ 題款：松陰幽居。丁卯新春畫于白雲堂。九十老人黃君璧。

⓭ 鈐印：黃君璧印。君翁。白雲堂。

完成。

畫柳法

🌢 溪橋柳色

　　這張作品是為介紹柳樹的畫法，所以用柳樹做為前景的
主體。柳樹是樹木中最富於姿態變化的，不僅由於柳條可以
隨風搖曳，更因為柳絲的長短，能隨著季節的遷移而改變。
初春時柳葉先泛黃，既然開展宮眉，則隨著柳條漸長而向下
深垂，這張畫上描繪的，就是春天柳絲已經下垂，而葉子猶
未濃密的樣子。一切配景也都表現這個季節的特色，譬如葉
子仍小而上舉的篁；盛放而葉片未展的桃花，搖曳卻不深重
的蘆草，和山頭翠意盎然的林木。

為了表現春融的景象，作者在皴擦上的用筆不多，而於設色時再三經營：跳脫出樹表的青綠色；明亮而厚重的草綠與石綠混合色；為了明亮的效果，甚至在綠中添加白粉。柳條間更是再三勾畫，造成如輕紗般的效果；加上溪水、小橋、淡煙，整張畫上沒有半點剛性的東西，營造出一片柔和的初春景象。

　　柳樹的畫法極多，為了供讀者參考，並在本章後附印了一張四十年前的舊作，一幅少有的工筆作品 ——「荷亭清夏」。圖中前景的主體也是柳樹，但為較濃密，且以勾葉法畫成的夏柳，請讀者比較與春柳在重量和畫法上的差異。

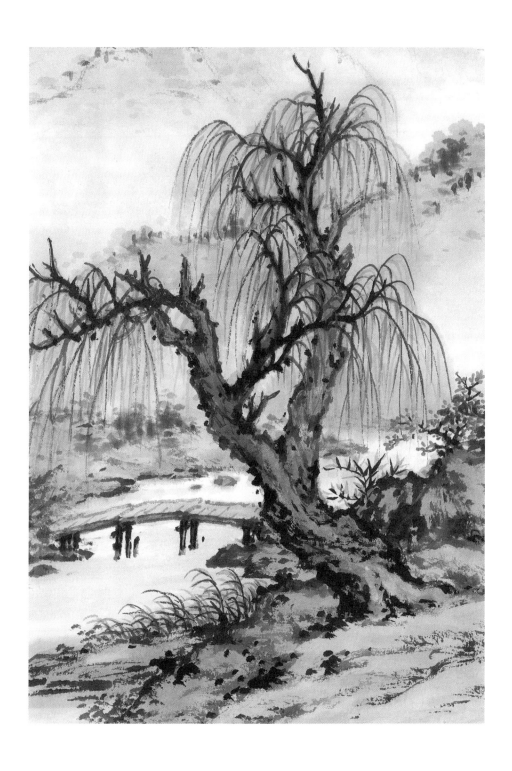

溪橋柳色（細部）・生棉紙
Little Bridge on the Willow River (detail). Ink and colors on paper. 1987

畫柳法

第一階段 —— 用筆

● 溪橋柳色

⸺⸺⸺⸺⸺⸺⸺⸺⸺⸺⸺⸺⸺⸺⸺⸺

❶ 以山馬筆蘸次重墨，畫柳樹枝幹。此時並不勾柳條，只
　是以乾筆由左樹梢開始落筆，勾出厚實多皴的柳幹和上
　面狀如鹿角的小枝子。
　⊙ 再以濃墨勾提一次，並非全部重複，而是在枝子及樹
　　幹下方做加強的處理。譬如靠中間的一枝，經濃墨重
　　提，而後面的樹幹仍保留原來較淺的墨色時，自然因
　　對比，而造成前後的空間感。
　⊙ 以小山馬筆蘸重墨或次濃墨，順著鹿角枝的梢頭，以
　　中鋒做彎轉及延伸，向下垂為柳條，筆上不可太溼，
　　以免線條過於顯明而感覺硬。
　⊙ 樹梢上可以留數枝不畫，代表枯枝及斷枝，反有生靈
　　變化的效果。
❷ 以山馬筆蘸較淡墨，以短披麻皴法畫前景，用筆為側
　鋒，筆尖朝左。為了使前景重一些，在土坡右後方，特
　別加些石塊，並以濃墨畫小篁，以次重墨及「介字點」
　添樹。
　⊙ 以重墨趁前面皴筆未乾時，加皴一些，並以大側鋒畫
　　近處沙灘；再用小山馬蘸次重墨及濃墨，由葉梢向內
　　用筆，畫灘邊蘆草。
❸ 以較淡墨小側鋒畫橋，再以次重墨及濃墨提橋側及下面

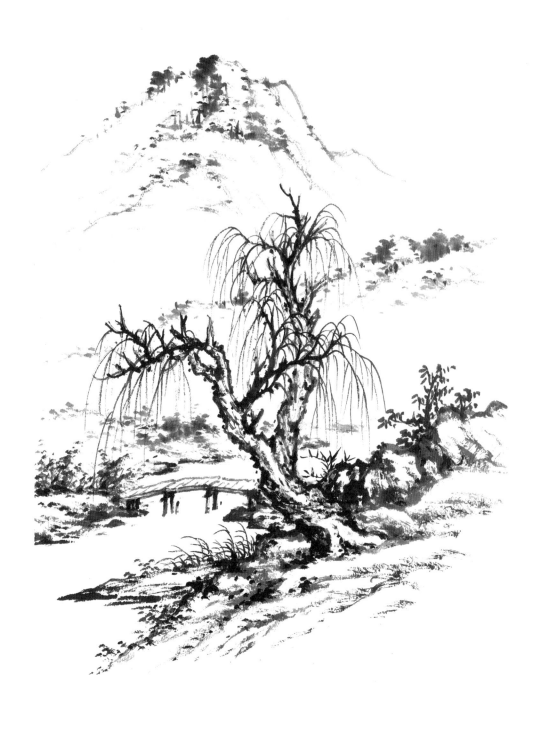

溪橋柳色（第一階段）· 生棉紙
Little Bridge on the Willow River. Ink on paper. (16 × 24") 1987

支柱，尤其是支柱的上方，因受橋板遮掩，較不受光，特別要畫得黑些。

❹ 以較淡墨畫橋左及更遠處土坡，並以重墨略略提皴一遍。以濃淡墨交錯，點橋左小樹叢，不要點得太清楚，使其有蒼茫之感。

❺ 以較淡墨勾遠山輪廓及其中的石塊分界，略加數筆短披麻皴。

❻ 以次重墨畫直立的小樹幹，再以較淡墨做橫點，未乾時，接著以次重墨加提一次，使前後的墨色相融，成為混點。

❼ 以重墨為遠山點苔；以次濃墨為中景點苔，以極濃墨為前景點苔，並在柳樹枝幹間加點，但不點到柳條上。

第一階段完成。

畫柳法
第二階段 —— 染墨

溪橋柳色

❶ 以長流筆蘸淡墨，染前景山石，順著原來的皴，由左向右，半側鋒用筆。靠邊緣的山石，為了與背景有對比的效果，特別染得重些。

❷ 以淡墨染柳樹的枝幹，要隨著柳樹皮的折轉運筆，並留出長條不染的地方；樹根除了下方不受光處，做特別的強調之外，在根的受光處，也要留下不染。這樣才能表現柳樹皮多皺裂和癭節的質感。

❸ 以淡墨筆側鋒染中景的灘岸、草和小橋。橋側和橋柱上方不受光處，要特別染得重些。橋面也要略施些淡墨，使之與背景的白水能有所區別。

❹ 以筆鋒朝左的拖筆法，加染沙灘及水面，由於波瀾不興，所以用筆較平滑。

❺ 以較清墨染遠景的大調子。
　⊙ 首先分出遠處主山及中段（柳樹正後方）橫亙全圖的山坡，與更前方（橋後面）的河岸。做法是在它們的交接處施以淡墨，並且在前面山坡的上方留白。
　⊙ 對於遠處臨河的山腳和岸邊，要特別照顧，使水的範圍能夠顯現，並造成悠然淡遠的空間感。

❻ 以較清墨染出遠景的小調子。
　⊙ 首先依著每個山頭的石面分塊，略加烘染，但由於是

春景，要表現融融的柔和景象，加上山勢緩和，距離又遠，所以不必做太強調的處理。

⊙ 遠景兩座山的中段，都要略略留白，表現煙嵐。

⊙ 以長流筆蘸淡墨，為遠山加混點，使得畫面更為融厚有韻。

❼ 以長流筆，先濡滿清墨，再以筆尖蘸較深一些的墨，筆鋒朝上方，大側鋒染最遠處的山頭。並接著在山頭略提一下。

第二階段完成。

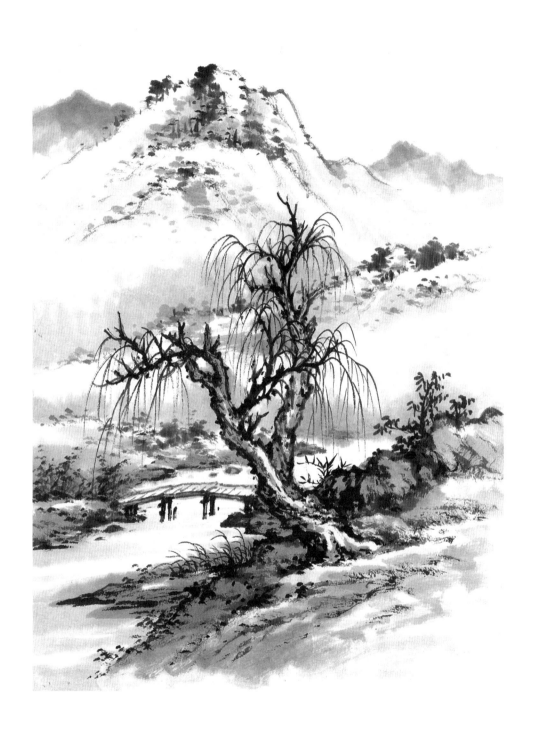

溪橋柳色（第二階段）‧生棉紙
Little Bridge on the Willow River. Ink on paper. (16 × 24") 1987

畫柳法
第三階段 —— 設色、題款、鈐印

🍃 溪橋柳色

- ❶ 以赭墨染柳樹的枝幹，連柳條都要以小山馬筆蘸赭墨勾一遍。
- ❷ 以赭墨染中景叢樹及遠景山頭樹的枝幹，並順便染橋柱及側面較不受光處。
- ❸ 以長流筆蘸花青、藤黃、石綠的淡混合色，為柳樹打底。由樹頂向下用筆，不必一根根染柳條，只是做大片的平塗，靠下方以清水暈開。使整棵柳樹像是撐著幾把淡綠色的傘；上方色深些，下方漸淡。
- ❹ 等前一步驟的底色乾了之後，以小山馬筆蘸較濃的花青、藤黃、石綠混合色，再中鋒勾一次柳條，不必依原來的墨線勾，而是添加些新的。前方厚重處可以特別多蘸些花青來勾，使得柳樹更有層次。
- ❺ 以花青、藤黃、墨的混合色，染柳樹幹的彎轉深重處，使樹幹的色彩不再是赭，而於赭中帶青。
- ❻ 以前一步驟色彩染其他樹木的葉間。其中右前景樹，以添葉的方式代替染色。柳樹後面的小篁和左後方中景的草，也是如此。
 - ⊙ 在點染遠處的山頭樹時，可以用較溼的筆，向上多點一些，看來更蓊鬱而有層次。
- ❼ 以長流筆蘸花青、藤黃、石綠的混合色，從遠山頭開始

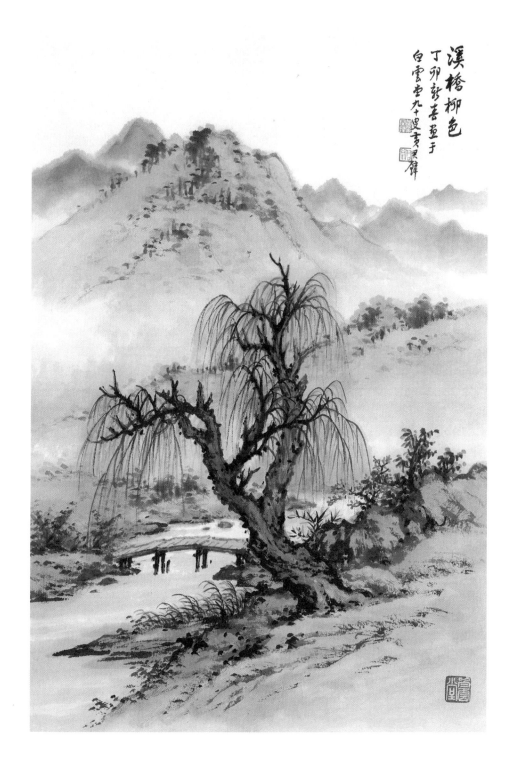

溪橋柳色（第三階段）・生棉紙
Little Bridge on the Willow River. Ink and colors on paper. (16 × 24") 1987

染起；每染一個山頭，不待乾，就以極淡的墨赭色向下
接染，造成山頭泛綠，山腰以下為赭色調的效果。

⊙ 染前景石坡時，以長流筆濡前一色彩，但用筆尖調取
些淡石青色，從上面的小石塊開始染，漸漸向下以側
鋒染，自然造成由綠青轉綠的效果。不等乾，再以淡
赭色向下接染。

❽ 以淡墨赭（含墨極少）染前景左方的平灘及橋面。

❾ 以極淡的墨青色濡長流筆，再以筆尖蘸較濃的墨青色，
筆尖朝上，大側鋒染最遠處的山頭。

❿ 等前面染的色彩都乾了，再以石綠，略調些白粉（廣告
白顏料即可），使石綠色變得更亮。而後以這個淡色加
染中、遠景的山頭。

⓫ 以淡青墨染水。

⓬ 加一株桃花，先用小號的狼毫筆蘸濃墨中鋒畫枝，再以
長流蘸白粉，筆尖蘸胭脂點花；而後用❹的色彩加桃
葉。使桃柳相映，畫面更見神采。

⓭ 題款：溪橋柳色。丁卯新春畫于白雲堂。九十叟黃君璧。

⓮ 鈐印：黃君璧印。君翁。白雲堂。

完成。

荷亭清夏（細部）‧鳥子紙
Lotus Shelter in Early Summer (detail). Ink and colors on paper. 1947

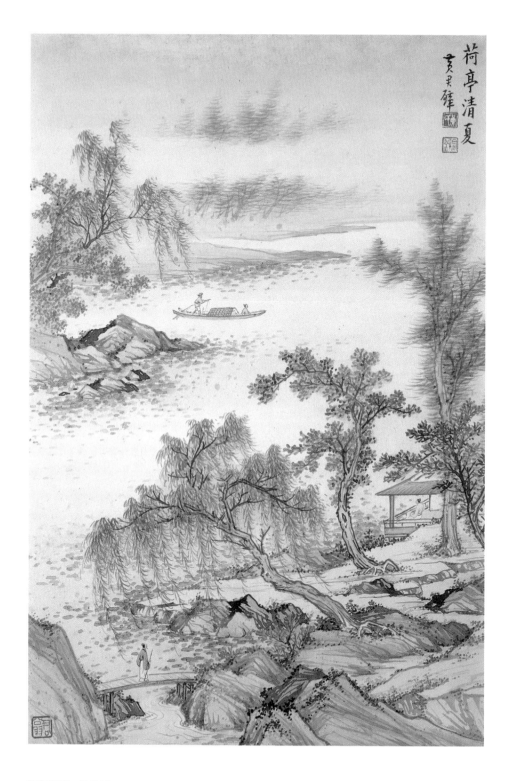

荷亭清夏・鳥子紙
Lotus Shelter in Early Summer. Ink and colors on paper. (27 × 38.5") 1947

點景論

點景，乍看這個詞，似乎只是點綴景緻，實際上卻有點化全局，甚至畫龍點睛之效。一片平淡無奇的山水，很可能因為點景的安排而頓然生動；幾處不相屬的陵巒，極可能因為點景的置入而氣脈連貫。原本不顯眼的角落，可以由於點景而引人入勝；原本弱勢的山頭，可以由於點景而變為主體。

中國繪畫，除了通體欣賞的「可以觀」之外，更講究「可以遊」、「可以居」，而那點景的地方，則往往正是令人徘徊留連的所在，它在畫幅上所占的位置不一定大，卻常能成為重心與焦點。譬如范寬的〈谿山行旅圖〉，行旅者所占不足畫面的數百分之一；巨然的〈秋山問道圖〉，茅屋也不過占全圖的五十分之一，卻都成了這些巨構的重心。

點景的功用，細加分析，約有以下幾項：

一、它是畫家寄情寓理的地方：不論是寒江獨釣、秋山觀瀑、谷口春耕，或策蹇覓句，在那點景的背後，總有畫家的靈思巧運；那景中的人物，或耕織、或漁釣、或吟讀、或鳴琴，都可能是畫者本人心嚮往的，也就是希望欣賞者能將自己置入其間，也隨之遐想移情的對象。明代唐志契在《繪事微言》裡說：「凡畫樓閣，一圖障須得八九人或三四人點綴方有生動；至畫寺觀廟宇，便不妨寂然無人，若得一二古僧，亦須要安靜之象。」這人數的多寡、繁華與靜闃之間，便有了多少境界的考慮！

二、點景可以有暗示的作用：中國畫講求空靈，對天空、流水常不著筆，於是點景便產生了極大的效果。譬如整片空白，點上一葉扁舟，便暗示了空白的地方為水；反之，若點上幾隻飛鳥，則空白處又變成了天空。再譬如通幅山水間，只置一人物，向身前撐傘而行，則風雨之意頓生；至於在空白處，只畫半片帆頭，其下的船身全不畫，則那水面上又顯示了有些迷霧。以上雖都是簡簡幾筆，卻能發揮無窮的功用。

楓落吳江冷・生棉紙
The Arrival of Autumn on the River. Ink and colors on paper. (12 × 22") 1987

此外，點景又可以暗示時節，不論是禽藏犬吠、乳燕飛鴻、出漁歸樵，都可以暗示季節或時間。

三、點景可以產生強調和提醒的作用：一片密林之間，加上半椽紅瓦、一角飛簷，或是冉冉炊煙，那林子就頓然生動了；一個平凡的山頭上，畫出幾間廟宇或一角浮圖，就變得極有重量；一個小瀑，原不引人注意，但若在瀑邊石上，安置一位高士，這小瀑與高士之間，便產生許多默契；一片蘆荻水草，原不過爾爾，但加上一角扁舟之後，便令人有「烟波釣叟」，乃至「五湖遺逸」的遐想。

這是因為，點景的東西，往往是人們最感興趣的，欣賞者既給予較多的注意，自然產生較大的重量。我們甚至可以說，通幅畫的重量，有時都可以凝聚到點景上，那點景成為了焦點，也成為了重心。這就好比「千山鳥飛絕、萬徑人蹤滅，孤舟蓑笠翁，獨釣寒江雪。」那獨釣的蓑笠翁，在畫面上雖不能與山水比大，卻成為整個作品的焦點。運用這種效果，我們可以用點景來調配整幅畫的均衡。

四、點景可以貫通氣脈、表現比例：譬如左右山勢不夠連貫，關係不夠緊密的情況下，如果中間通一小徑，或在左山加幾戶人家，右山徑上畫一歸樵，便能將之連貫起來。又譬如在遠景嫌空，與近景的搭配稍嫌不足的情形下，若在近景置一遠眺人物，遠處點上幾隻飛鳥，也就可以前後呼應。

此外點景更能表現比例，因為同樣是樹，但高矮差異甚大；同樣是山，只看山石，也不易分出比例。唯有當我們將點景的房舍、人物置入其間，最能見出大小。所以原本看來只是個小山澗之間，如果畫上一條極小的船，那兩側便成了插天的峭壁；原以為是棵小樹，但在旁添個小房子，那小樹便可能成了參天古木；同樣是水，若畫一條大扁舟，那水就成為清淺小溪；相反地，如果加上一葉小小的扁舟，則那水又變為長流大川。這表現比例的效果，在經常描寫「大景」

的中國山水畫中，尤其不能忽視。

點景既有這許多妙用，我們應該如何安排呢？我認為不脫「人情」與「物理」兩大考慮：

人情：我們描寫的既是吾人眼中的山水，自然有人情；而山水中點景的安排，既與人的活動有關，當然也必合乎人情。譬如畫淺水小橋，橋旁不必加欄；但是畫危橋、拱橋，就得加欄。這是因為顧及安全。事實上的生活如此，畫中不可違，違了便要令人看得心驚。

此外，寶塔極少建在山凹裡，因為建塔可以登高窮千里之目，所以常在山頭或半山而眼前開闊的地方。至於插著旗的酒店，則多半位在水邊路側，而極少隱在深處，因酒肆為攬生意，總以交通便利、招搖易見為佳。

點景既然以吸引欣賞者，使人能寄託情懷為主要目的，自然得考慮安排點景的環境是不是優美，因為環境與點景能夠相得益彰。美好的景物，因點景的置入，而愈引人入勝；點景更因景物的美好，而愈顯得幽雅。譬如在飛瀑之旁，我們可以畫高士聽泉觀瀑，或在不遠處，安置亭台以攬勝，這都是既合畫理，也通人情的。但妙的是，常見有些人固然安排了這麼一處可以觀瀑的亭台，卻又在亭台與飛瀑之間，畫上一大叢樹木，正好遮住了在亭台上觀瀑者的視線，豈不是反不合乎人情，而近於畫蛇添足了嗎？

由此可知，合乎人情並不難，只要以我們自己的好惡與生活習慣去想，不違常理就成了。

物理：物理與人情是息息相關的，因為人情多半也合於物理。譬如正式的房子，不會建在水邊沙灘上，因為地基不穩；也不宜建屋於「水衝」上，因為遇到大雨，水勢阻不住，容易被沖垮。人們不這麼做，是因為不宜，這不宜就是由於物理上的不便。

但是許多物理，稍稍不注意，就會被畫者所忽略。譬如

有人畫帆船，船往東行，水邊的蘆草卻都倒向西側。又如畫撐傘者逆風雨而向西走，圖中的柳條卻也往西飄擺。此外撐篙或盪槳的方向，乃至船行時，前後勾水紋的不同，也都要從思想與觀察中得來，雖不必膠柱刻舟，但總要大處不失規矩和常理。

宋代畫院有一次考試，題目是「亂山藏古寺」，許多人畫露出的塔尖、鴟尾，甚至殿堂，都因為沒有「藏」的意思而未能入選。至於奪魁者，則只是畫荒山滿幅，上面露出幡竿而已。在中國，不論詩文繪畫，講求的往往都是含蓄的美，不在顯，而在隱。同樣的，繪畫點景，重在內裡的暗示，而非浮面的表現。所謂「樓閣宜巧藏半面，橋樑勿全見兩頭」。「遠帆無舟、遠屋惟脊、遠水無波、遠人無目」。用筆不在求工巧，而在於意趣；安置無需龐大，而在得飄逸。試想：那點景若能於簡簡數筆之間，寄情寓理，盡得風流，豈不是最高的境界嗎？

點景人物

點景房舍

皴
擦
論

皴擦二字是被引申在繪畫裡，用以表現山水中的岩石質理或樹皮之紋的技法，最早見於郭熙的《林泉高致集》：「以銳筆橫臥，惹惹而取之，謂之皴擦。」從此數百年，歷代畫家對於皴法都有新的領會與創造，到明代汪珂玉寫《珊瑚網》（一六四三）時，已經列出十四種皴；至於清代王概作《芥子園畫傳》（一六七九），則達到了十九種之多。如果說中國畫家對山石的表現遠超過西方；皴法是中國山水畫中最大的特色，是絕不為過的。

「皴」既是用來表現山石質理的筆法，山石生得什麼樣子，只要照著皴就行了，又為何會產生披麻、斧劈、折帶等不同名稱的「皴法」呢？原因是：中國畫家喜歡以歸納的方法來觀察和表現，譬如畫枯枝，把朝上而看似鹿角的枝子歸納為「鹿角枝」畫法；將朝下橫叉的歸納為「蟹爪枝」。同樣的道理，當畫家們看到土多於石的山丘，長條的土礫石紋，好似披覆的麻纖維時，便創出「披麻皴」；而對於塊狀、岩面光滑的石頭，由於用筆爽利、石質堅硬，好像以斧頭劈出來的一般，則取名為「斧劈皴」。

因此我們可以說，皴是表現岩石質理的筆觸，披麻、斧劈、折帶、馬牙、雨點等皴法，則是這種筆觸組合的特徵。而這世上必是先有真山如此生成，才有畫家觀察表現，繼而歸納創造出這宜於描繪該類山石的皴法。是先有山，而後生皴；並非先有皴，然後成山。

也就因此，幾乎各種皴法的創始，都與畫家遊歷或生長的環境有關，譬如董源是鍾陵人（今江西進賢西北），而當地多丘陵，董源依樣寫生，自然「不為奇峭之筆」，而創造出最適於表現土坡的「披麻皴」。

又譬如荊浩、關仝和范寬，都曾經住在太行山，當地為黃土岩，常產生剝解的節理，和受河流切割成的橫谷，自然使他們創造出雨點皴法。又如首創折帶皴法的倪雲林，就因

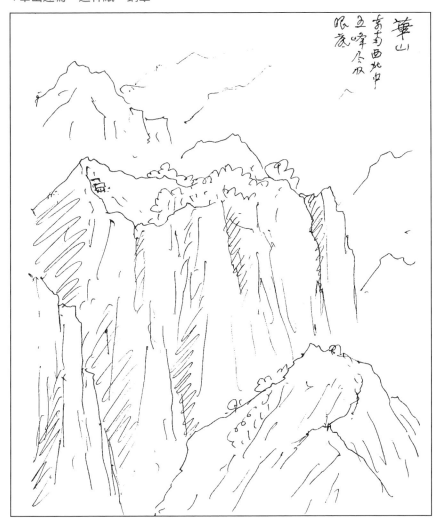

華
山
奇為西北中
五峰全似
眼底

　　為家近太湖，而多層疊的水成岩，所以在觀察寫生之後，發
展出向橫運筆，再轉折而下的「折帶皴」。

　　住在西湖的閻次平，以鬼面皴畫由石灰岩侵蝕後形成的
奇石──飛來峰；王蒙在「具區林屋圖」中，以骷髏皴描寫
水邊受浪長期侵蝕成孔的岩石，也各有地理和環境的因素。
如果他們未曾見過那樣的山石，不可能產生這許多種皴法。

也就因此，當我們畫山時，應在心中或眼前先有一山，而後再皴，同時選擇最適宜表現那種山石的皴法，而不能為將就皴而畫山。這樣做，必然會被古人既有的皴法所拘束，創造不出生動的作品。石濤（1630～1707）曾批評泥於古人皴法者：「世人知其皴，失卻生面，縱使皴也，於山乎何有？」這當中的「生面」，就是指「生動的自然」，必有自然，而後生皴，否則皴出來的，便是「方隅之皴，非山川自具之皴」。也因此，他又說：「皴必因峰之體異、峰之面生；峰與皴合，皴自峰生」。

雖說「皴自峰生」，但在學習的過程中，我主張一方面固然要寫生，一方面也應該臨古，從古人的經驗中學習技巧。臨摹的時候或許還不曾見過真正有那樣的皴法，但在學會之後，真有一天見到那樣的山石，便會產生心靈契合的共鳴，於是古人之皴頓時成為了眼中之皴，死的技法瞬間活化了出來。君璧先生曾有一年冬季，由漢口入重慶，行經三峽，發現古人的各種皴法，原以為不可能有的奇巖，全都呈現在眼前。那興奮，真是難以名狀，而也愈因此，佩服古人觀物寫生的工夫。

皴的種類雖多，但實際歸納起來，不出「點、線、面」三大系統：

點：雨點皴、刺梨皴、豆瓣皴、米點皴等。

線：披麻皴、荷葉皴、折帶皴、解索皴、亂柴皴、金碧皴（勾）、牛毛皴、雲頭皴等。

面：小斧劈皴、大斧劈皴、礬塊皴、馬牙皴等。

了解這許多皴法間的關係，往往專注於幾項，自然就能觸類旁通。使用時，也不必一張畫非要拘守某一種皴法，因為自然山石既是千變萬化，皴法表現也便可以隨之改變，只要看來諧調，畫得生動，就是佳作。

經常與皴並提的是「擦」，皴擦的差異，大約可以說：

「有組織的線條或點面組合為皴；較平勻分佈，而為表現粗糙質感的則是擦。」至於皴擦之後的「染」，則屬於墨色陰影的表達，與擦的不同是較溼，而少表現石頭的質理。郭熙在《林泉高致集》中說「淡墨重疊，旋旋而取之」的「斡淡」，大約就是指染。

雖然已經有「染」這個階段來表現陰影，但是在皴擦的過程中，除了質理之外，也得兼顧陰陽。所以用筆時，靠上方受光的石面要較虛、較淡，或少一些。靠下不太受光的位置，筆墨則當重些，斷斷不能造成上重下輕、上實下虛的情況。

此外皴擦既以表現質理為目的，則用以形容土石粗糙面的披麻、牛毛等皴法，就應該渾厚而毛；用來形容明快塊面的斧劈皴，則當求其爽利。表現「毛」的皴法，可以重疊交織；用筆爽利的塊面，則較不宜重疊或更動。

同樣的皴，在用筆上又有許多層的講求，譬如放在石頭的外緣，可以是輪廓線；用在內部，可以是小塊的分界線；在一小塊當中，又能用以表現裂罅或粗皴的表面質理。明代龔賢在《畫訣》裡曾說：「畫石外為輪廓，內為石紋，石紋之後，方用皴法。石紋者，皴法之現者也，皴法者，石紋之渾者也。」這當中的輪廓、石紋、石紋之渾者，便是同一種皴法的一體三用。畫者必須知道這三者的分際，才能調配得宜，皴擦得恰到好處，否則極可能將該表現石紋裂縫的皴筆畫得毛而模糊，又把表現渾厚的擦筆畫得太厲，更遑論達到古人所說「尖而不稈，勁而不板，圓而不成毛團，方而不露圭角」了！

皴在達到前述用筆的境界之後，並不算足夠，因為真正結構起來的體勢，才是最重要的，這當中的妙處無限，重要的原則如下：

一、大間小，小間大：這就是要有大小節奏，畫山時，

或石載土，或土載石；或大塊石腳散以小石塊；或在大山丘之間雜以礬頭，使得大處見力量，小處見精神，相互呼應，造成優美的節奏。

二、龍脈開合、連綿相屬、賓主朝揖：世間山巒，乍看之下，固然各自為體，其實是連綿相屬、體勢一貫的。山的走向褶曲變化，都有地理的軌跡可尋。譬如谷間必有溪流，險灘下必多積石、瀑布上必有源頭。畫者當對山靈水韻有一番體驗觀察，才能安排得合於物理，且氣脈一貫；即或緊密，也不失之刻板；縱使疏宕，也不失之散漫。

三、讓就、離合的變化：清代華琳《南宗抉秘》中曾談到古人的「三遠法」，高者由卑以推之，深者由淺以推之。而這「推」的工夫，則是「以離而合」、「疏密其筆，濃淡其墨」、「以陰推陽，以陽推陰」。由於國畫的用色遠不及西方多，透視又常採取多點，而所描繪的，更常是尺寸千里之景，所以往往得靠這「上下四旁、晦明借映」的工夫，在平面中造成變化。換一句較淺顯易懂的話，就是靠對比和陪襯的技巧。

譬如前景皴得濃重，則中景較輕，遠景又輕。相反地，有時把中景山石皴得極陰黑，則前景反而可以淡些。同一塊石面，後面襯著深黑的樹林時，前面不妨皴得稍淡，以求顯；反之，後面是雲天時，則當皴得稍重，以求對比。

此外遠山無皴，一方面可以用染的技巧，高高低低地配置些峰巒，但在峰巒間，又不妨以較濃的墨或色，添上幾座奇峰。這樣做，不但不會感覺怪異，反能更見精神，一方面用了讓就、對比的工夫；一方面也合於遠山受斜陽而泛紅，或背陰而特黑的物理。

四、乾溼、繁簡的變化：古人用皴，常是以淡墨始，而後用較濃墨提之。君璧先生作畫也多半如此，先以淡墨勾出輪廓，而後淡淡皴擦，再加濃墨。但是對於較寫意的作品，

則不一定固守這個步驟，總以順手適性，能表達心中的意象為原則。或是先濃後淡；或是先淡後濃；或於溼上再加溼；或等前面的用筆乾了之後再重疊；或以渴筆，表現渾融毛厚；或以破墨潑墨，表現得淋漓瀟灑。有時千筆萬筆，反不如簡簡幾筆來得力量；有時則非要細皴慢染，不能達到希求的效果。如何拿捏得恰好，對於畫者常是最大的考驗。

由上面所論可以知道，「皴」固然成為一種「技法」，其中更有各家的不同，但這法是活法，不是死法；來得有自然的道理，學了之後，也必得與自然相配合。至於將這「法」與自己的心靈結合，而發抒為作品，就更是難了。這好比文學是從語言發展而來，總是先有語，而後有文。但是會說話、會寫字，並不一定能作出好文章。如何將心性思想和語文結合，發表為好作品，才是真正的學問。

將作畫與為文相比，畫理正是文理；讓就的工夫，正是比興的技巧；自然的寫生，正是對人生的體察；而畫中的境界，則相當於文章的哲理，唯有內外兼修的人，才能達到《苦瓜和尚畫語錄》中所說：

「虛實中度，內外合採，畫法變備，無疵無病，得蒙養之靈，運用之神。」

↓「荷葉皴」因形似荷花的葉脈而得名，通常是以中鋒或半中鋒表現多
　裂縫及稜線的山石。

↓「雨點皴」因形似雨點痕跡而得名，通常先勾輪廓，再於其間加點，
　以表現多小塊剝解崩裂的山石。

披麻皴法

● 崇山峻嶺

　　這張作品是為介紹「披麻皴」的畫法。披麻皴屬於長線條的皴法，以形似披覆著的麻纖維而得名，適於描繪經長期侵蝕，而多長條皴裂或槽溝的山石及土坡。由於它的運筆較圓，不像「斧劈皴」、「馬牙皴」那樣方而多角，所以通常用來描寫軟性的山形。《畫史》中記載董源「多寫江南真山，不為奇峭之筆」，應該與他使用披麻皴法有相互的關係。

披麻皴由於能將長而柔的線條交織起來，造成結構緊密而質理均勻的效果，所以感覺起來較敦厚蘊藉而不帶火氣。又因為它向短發展為「短披麻皴」、向橫發展為「折帶皴」、向弧轉發展為「卷雲皴」、向細小發展為「牛毛皴」，所以不僅可以稱為各種皴法的始祖，而且適合作為初學者入手的皴法。

　　這幅畫全部以長披麻皴畫成，多半的皴筆採取「實入筆、向下虛出筆」的畫法。為了求變化，採取了大間小的安排，在山頭或兩山接觸的地方，夾了許多小塊。這些小塊如畫得較方而像是結晶，則又可稱為「礬塊皴」。全圖由於皴法的舒暢明朗，山形也渾然蘊錯，雖然崇山峻嶺相疊，卻予人一種「簡俊瑩潔，疏豁虛明」之美。房舍在其中產生焦點的效果，雲煙的穿梭，更營造了一種悠然閒適的氣氛。讀者研習此圖，必能有洗除火氣與霸氣的好處。

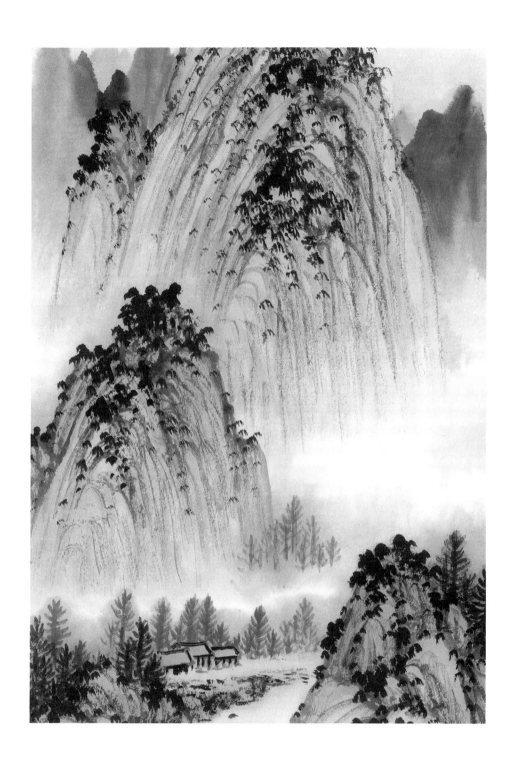

崇山峻嶺（細部）‧生棉紙
High Ridge, Lofty Mountains (detail). Ink and colors on paper. (16×24") 1987

披麻皴法
第一階段 ── 用筆

● 崇山峻嶺

..

❶ 以蘭竹筆蘸次重墨，勾出整張畫上的山頭輪廓及其間大
　塊的石紋分界。
　⊙「披麻皴」通常描繪土多於石的山，正因此，在勾輪
　　廓時，必須想到與長而圓的皴線配合，而不能有圭角
　　的出現。在為整個山頭的內部分塊時，則當考慮「大
　　間小，小間大」的節奏感。因為以披麻皴法表現的山
　　石，本就變化較小，如果塊面的變化再少，容易顯得
　　呆板。
❷ 以蘭竹筆蘸重墨皴前景石紋，用筆較乾而平滑，正如皴
　法的名稱 ── 彷彿許多麻纖維披覆在一起。
❸ 以濃墨再加提前景山石。尤其是山頭，為了顯明，要特
　別皴得多些。
❹ 以重墨畫前景左方的杉樹，先畫枝幹，再添葉，接著以
　濃墨加提一遍。
　⊙以次濃墨及濃墨畫前景右邊山頭的杉樹林，並為前景
　　以焦墨點苔。
❺ 以蘭竹筆蘸重墨畫左中景下方的小塊山石，並加濃墨提
　皴。在整張屬於大塊分佈的畫面中，這一段景色，有點
　化全局，和作為焦點的用處。
❻ 以濃墨至次重墨的不同墨階畫杉樹林。近處畫完之後，

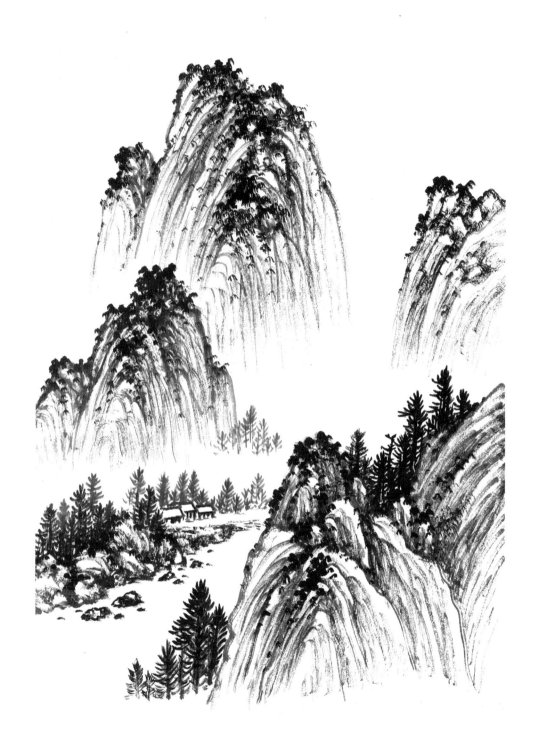

崇山峻嶺（第一階段）‧生棉紙
High Ridge, Lofty Mountains. Ink on paper. (16×24") 1987

先加房舍，再添較遠的樹，在深色樹林的襯托下，使用筆簡單的房舍更為鮮明。

❼ 以次重墨、重墨及次濃墨，皴房舍後面的山，方法與前景相同。

⊙ 加山右遠方的杉樹，與下方的杉樹林，隔一道煙靄相連；靠下方的皴筆不能太長，須在山與林之間，留出一小段空，以便將來染雲霧。

⊙ 為中景以極濃墨點苔。

❽ 以蘭竹筆蘸次重墨至次濃墨，皴左右遠山，方法與前景同。

⊙ 本書中大部分的作品，都是以山馬筆皴成，這一張畫特別選用蘭竹筆的原因，是因為山馬筆硬，雖適於表現方塊的節理，卻不宜於畫圓而柔韌的「披麻皴」。視皴法的不同而選筆，是極重要的。

⊙ 以濃墨為遠山點苔，並加中景溪中的小石塊。

⊙ 這張畫上的苔點，都是以禿尖的蘭竹筆點成，取的是蘭竹筆骨肉兼備、渾圓有力的特性。若與本書中其他圖畫相比，顯然這張畫上的苔點較多而黑，這是因為披麻皴的山頭較單調，需要多而渾厚的苔點，一方面加強了山頭的力量，一方面顯得榮茂華滋。

第一階段完成。

披麻皴法
第二階段 —— 染墨

崇山峻嶺

. .

❶ 以長流筆蘸淡墨，染前景山石，由峰頂的小塊染起，用
筆的方向與皴筆相同；山頭和石塊相接較不受光處，要
特別染得深些；最下方留白不染，以表現雲煙。

❷ 以淡墨染前景的杉樹林，用筆的方法近於畫小草，也就
是半中鋒由上向下畫，但落筆時較虛，造成每一筆觸的
上方乾而毛的效果。接著再以濕了淡墨的筆尖蘸清水接
染在原先筆觸的上面，造成由上向下，從無色轉為淡墨
的效果。

❸ 以長流筆蘸淡墨染左邊的中景。先染近溪的小塊山石，
再以與前一步驟❷相同的筆法染屋舍前後的樹林。

❹ 以淡墨染屋後的小峰，山頭染重些，下方的用筆使之虛
虛地淡出，與杉樹林間造成淡煙的效果。

❺ 以長流筆蘸淡墨染左右的遠山，半側鋒與披麻皴相同的
方向運筆；下方也虛虛地留出雲霧。

❻ 以長流筆濡淡墨，再以筆尖蘸重墨，筆鋒朝上，大側鋒
染遠山；不等乾，可以用重墨於山頭再提一下。

⊙ 其中左邊的遠山間，有兩座小峰特別畫得深些，是在
前面較淡墨的山峰畫好之後，再以筆尖蘸次濃墨及濃
墨添加，表現群峰夾處，較不受光而特別暗的山頭。

⊙ 請注意這些遠峰的墨色各不相同，每座山的本身也有

許多墨色變化，尤其是最右側的遠山，除了以溼筆染之外，並在未乾前，以重墨加染主峰及次高峰的左側，使那座山有右邊受光的感覺。

⊙ 每座遠山的下方都以清墨暈染，但是用筆不像染雲海那樣表現厚的雲朵，而是以虛刷的筆觸，造成一種「雲頭」並不顯明，介於雲霧之間的感覺。

⊙ 最中間遠山的左右側也略加兩小處淡墨染雲，使雲霧有在四山間前後穿梭的效果。這樣做，不但能造成煙嵐縹緲的感覺，更幫助了畫面的空間處理，使欣賞者的眼睛可以跟隨著雲煙，由近處的杉林，轉入兩山間的谿谷，再折入山後。

第二階段完成。

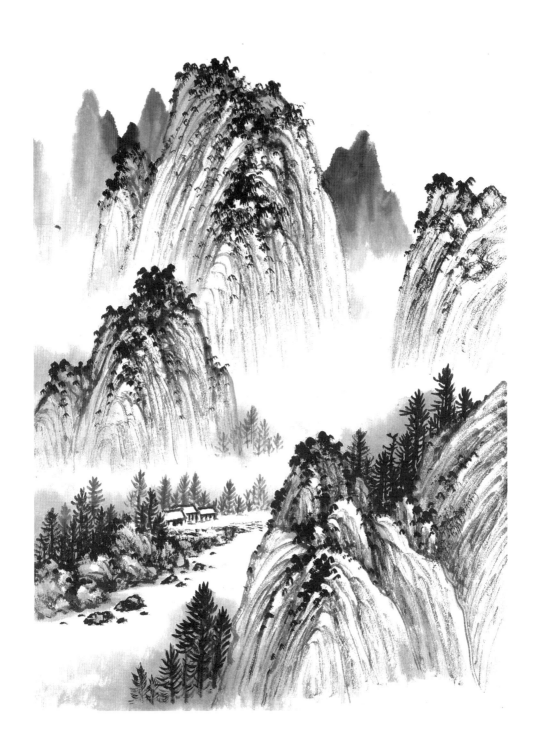

崇山峻嶺（第二階段）·生棉紙
High Ridge, Lofty Mountains. Ink on paper. (16×24") 1987

皴擦論　137

披麻皴法
第三階段 ── 設色、題款、鈐印

🍃 崇山峻嶺

..

❶ 以長流筆調淡墨赭色，染全圖杉樹的主幹。

❷ 以花青調少許的藤黃，成為綠青色，染前景的葉間；再多加些藤黃，成為綠色，染中遠景的樹葉。

❸ 以長流筆調赭石及清墨，成為墨赭色，由遠景的山頭染起，逐漸發展到中景山頭。

　⊙ 染筆的方向與原來的披麻皴筆相同，下方靠雲霧處，要虛出筆，接著再以清水烘染。

❹ 以較濃的墨赭色染前景山頭，對於山頭及兩山交接處的小塊岩石，要特別染深些。

❺ 以較濃的墨赭色染中景溪邊的小石塊；再調淡些，染大石塊及平台的邊緣。

❻ 以較濃的赭石色染房舍。

❼ 以淡石綠色染平台。

❽ 以長流筆調花青及清墨，成為淡暗青色，從左向右大側鋒橫筆染水，中間略留幾道白，再以清水暈開，使水色富於變化。

❾ 以前一步驟的色彩及筆法，染天空。靠下方稍深，愈上愈淡。最上面的用筆，可以整支筆上濡淡墨青色，筆尖蘸清水，大側鋒筆尖朝上，橫著運筆，自然造成由淡而深的變化。

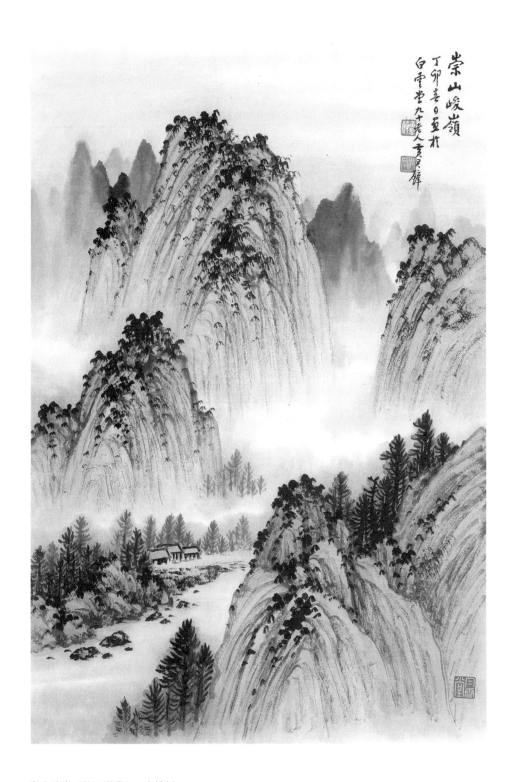

崇山峻嶺（第三階段）・生棉紙
High Ridge, Lofty Mountains. Ink and colors on paper. (16 × 24") 1987

⑩ 以淡墨青色，略加染山石的陰暗處及水墨的遠山。

⑪ 以較濃的赭石色，提染山頭上的小石塊，使山頭更見精神。

⑫ 長流筆濡清水，再以筆尖蘸較濃的赭石色，筆尖朝上，以大側鋒染最遠的山峰。為了配合前面的山石造型，遠山的山頭宜圓而不宜尖。這是仿董源、巨然的畫法。

⑬ 以長流或蘭竹筆，調赭石及淡墨成為墨赭色，略加皴全圖的山石，以增加厚重的感覺。

⑭ 以赭色為前景山頭的樹梢點紅葉。

⑮ 題款：崇山峻嶺。丁卯春日畫於白雲堂。九十老人黃君璧。

⑯ 鈐印：黃君璧、君翁、白雲堂。

・・ 完成。

斧劈皴法

● 溪山清曉

　　這張畫是介紹「斧劈皴」的畫法。斧劈皴正如其名，專用以描繪彷彿以斧頭劈出來的岩石塊面；當它畫得小時，可以稱之為小斧劈皴；用得方而短時，則近於「馬牙皴」。由於它用筆爽利，所以不像披麻、牛毛等皴法那樣渾厚而毛，更因為它表現石多於土的山，所以通常上面安排的樹木較少。

　　斧劈皴最宜畫在熟的紙絹上，取其不透水，而較易受墨的特性。畫法是以全筆濡較淡的墨，再用筆尖蘸深色墨，然

後大側鋒運筆，由於筆毛全部與紙絹接觸，所以能畫出大的塊面；又因為往往有接觸不勻的情況，所以易於產生飛白的趣味。南宋的禪宗繪畫，和受其影響的日本水墨畫，都擷取了這種飛白的筆墨趣味。

在完全以斧劈皴法表現的畫面中，為了與剛健的皴筆相配合，畫樹時往往全用中鋒，即使樹皮的質理，也以中鋒勾畫，而少採用較能表現質感的側鋒「擦」法。

這張畫描寫的是晨起時的溪山景色，岩石的造型，都取材於嘉陵江的寫生，表現出一種勁拔簪峭的精神，與倪雲林用筆柔緩而向橫開展的平遠景色恰恰相反。讀者在臨習這張作品時，最重要的，便在於抓住斧劈皴用筆的明快灑脫，而不能落入圭角尖刻或流滑空洞的弊病中。因為藝術重在精神和力量的內蘊。如何使筆力能表達畫意，卻不使筆觸本身過於搶眼，是學者極需深思的。

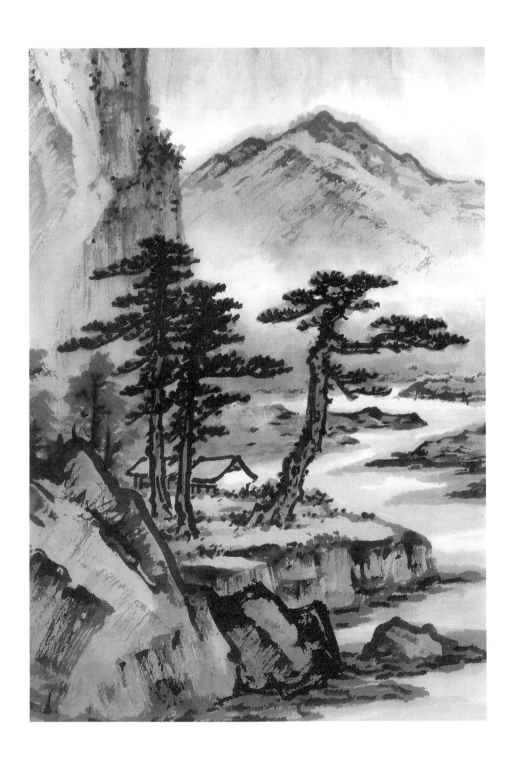

溪山清曉（細部）‧生棉紙
Crystal Morning of River and Mountain (detail). Ink and colors on paper. 1987

斧劈皴法
第一階段 —— 用筆

● 溪山清曉

..

❶ 以山馬筆濡重墨，筆尖蘸濃墨，用「斧劈皴」法畫前景
山石。由石塊的左方落筆，先以半側鋒勾出山石上邊的
輪廓，接著以大側鋒表現岩石的大塊面。由於筆上原先
蘸滿重墨，所以當筆尖的濃墨漸漸消耗，墨色也隨之轉
淡，石塊靠下方較淺的墨色，就是這樣得來。
　⊙ 前景左方大山石皴完之後，再蘸極濃墨皴右邊較小
　　塊，同時提一提左邊山石不足的地方。

❷ 以山馬筆蘸極濃墨，中鋒畫近前景的三棵大松樹，這與
本書中許多樹都先以較淡墨起稿有所不同，用筆也較為
剛勁，目的在表達「北宗」畫法的力量。
　⊙ 三棵松樹的畫法略有不同，左邊二棵較直，樹枝向左
　　右平均發展；右邊一棵斜而勁挺，極見風骨。

❸ 以山馬筆蘸濃墨畫左邊林木，先勾出枝幹，再改以較淡
墨點葉，同時在樹梢以重墨提幾遍，使得那些點子，乍
看之下為一色，實際卻墨色翁鬱變化。

❹ 以山馬筆蘸重墨畫平台，先勾輪廓，再皴斷崖面，後以
濃墨提。

❺ 以山馬筆蘸濃墨，中鋒畫房舍。左側房子半隱於樹後，
使之有掩映變化之美。

❻ 以山馬筆蘸次重墨，畫左中景的山頭。先以半側鋒勾輪

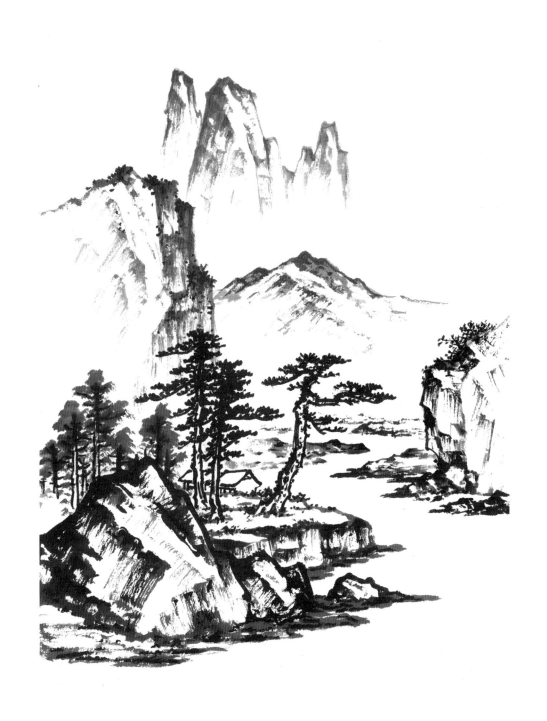

溪山清曉（第一階段）‧生棉紙
Crystal Morning of River and Mountain. Ink on paper. (16 × 24") 1987

廓，再以斧劈皴法表現向左下方斷去的岩石塊面。山頭右側皴得重些，用筆與左邊山的方向不同，而是向下發展，近於馬牙皴法。皴得較重的目的，在與遠山產生對比，以造成空間感。

❼ 以山馬筆濡次重墨，再以筆尖蘸濃墨皴右中景（松樹右後方遠處）山石，邊緣用墨較深，而運筆的方向極多，除了有大側鋒向左下方、正下方、右下方的斧劈皴之外，並有些用筆，是由下向上，造成山石塊面的多樣變化。

⊙ 隨即以濃墨加山頭樹，半中鋒用筆，雖然看來很簡單，卻集合了「苔點」（胡椒點）、「攢三聚五」與畫「鹿角枝」三種筆法。

❽ 以山馬筆蘸次重墨畫遠山及更遠處岑立的山峰，先勾出山石輪廓、加皴，再以重墨及次濃墨提山石邊緣及內部斷面較不受光處。尤其是山石的近邊緣，為了加強山頭的重量，需要多提幾次。

❾ 以山馬筆蘸次重墨及重墨，筆鋒朝左，臥筆畫淺灘，並以濃墨提皴。

❿ 為近景及中景，加極濃墨的苔點。

第一階段完成。

146

斧劈皴法
第二階段──染墨

●溪山清曉

．．

❶ 以長流筆蘸淡墨，染前景的林木。樹根及樹洞上方等較
受光處要留亮些。左邊樹林，因為不是主景，這張畫的
構圖又已經相當複雜，所以雙勾的樹幹並不特別照顧。
這是一個相當重要的考慮，我們不能死守著固定的原
則，也不必要求每一個細節都說得明明白白，為了整張
畫的統調，也為了減少不必要的干擾，有些枝節必須被
適當地裁除，或壓到次要的位置。

❷ 以長流筆蘸淡墨，用大側鋒斧劈皴的筆法，染前景的山
石。
⊙ 愈是爽利的東西，染的筆觸也愈要爽利，絕不能認為
「染」是可以不考慮用筆的。

❸ 以同樣的筆法，染左右中景的山石及石岸，山石近溪水
的邊緣要染暗些；特別受光面，則可以留白。

❹ 以長流筆濡清墨，筆尖蘸淡墨，染遠景較低的山，半側
鋒由山頂染起，漸向下方移動時，改為筆尖朝上的大側
鋒，由於原先濡了清墨，所以造成由淡墨至清墨的色階
效果。但又以淡墨趁著前面的清墨未乾時加提一兩處，
於是那遠山中段的雲，由左至右，有了各種厚薄和顯與
不顯的變化。

❺ 以長流筆蘸淡墨，染遠山腳及前景、中景的沙灘，灘的

寬窄長短要有變化；有時灘頭尖端可以加一小筆，彷彿有似斷而連的小片沙石。（請參看屋右後方的中景沙灘）

❻ 以長流筆蘸淡墨，染最遠處的山峰，靠下方以清墨接染。

⊙ 現在讓我們看整張畫上的山石，在染完墨之後，很明顯地可以看出山石的右上方受光，表現了極佳的統調。

⊙ 至於房舍，只略染簷下暗處，而將屋頂留白、背後的山腳染深，使房屋在對比下變得更鮮明，房頂與屋側的差異，可以留待設色時處理。

第二階段完成。

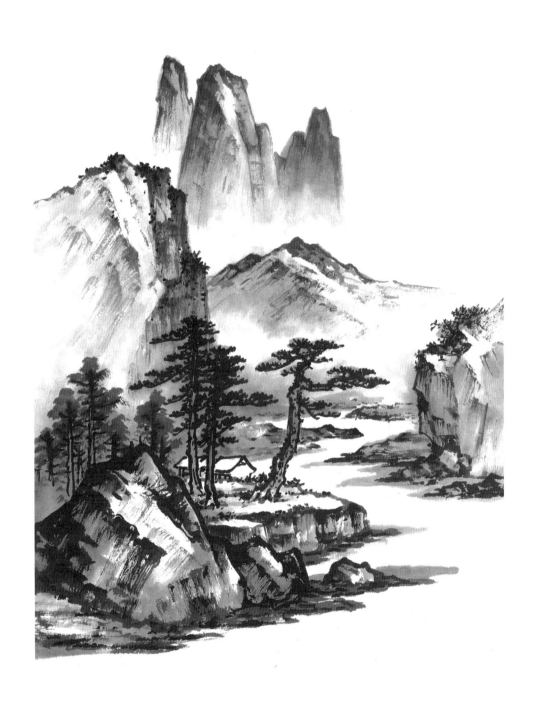

溪山清曉（第二階段）・生棉紙
Crystal Morning of River and Mountain. Ink on paper. (16 × 24") 1987

斧劈皴法
第三階段 —— 設色、題款、鈐印

● 溪山清曉

❶ 以長流筆調赭石及淡墨為「墨赭色」，勾染樹木的枝幹。

❷ 以花青調一點點藤黃及淡墨，以扇形筆法染松葉。

❸ 在前一色彩中多加一點藤黃，以點的方法，染左側林木。

❹ 以花青、藤黃及墨調成的「墨綠色」，用點法染中遠景的山頭小樹，並略加點苔。

❺ 以長流筆調花青、少許藤黃及淡墨為「暗綠青色」，染前景山岩的陰暗處，不要等乾，按著以淡赭色染亮面、平台側面及灘，並在暗處加染一些。使前後所染的寒色與暖色能相融合。

❻ 以淡赭石色染右中景山石的受光面，再以「暗綠青色」接染到陰暗處。
　⊙ 以同樣的方法，染其餘的山峰，凡是山下接著雲氣的，都以水暈出來。

❼ 以淡花青染房頂；較紅的濃赭石色染屋舍的正面及「叉手」（屋側靠近屋脊處的木架）。

❽ 以淡花背調石綠色，染屋前的平台。

❾ 以赭石色染遠灘，並加提前景的灘岸。

❿ 以長流筆，先濡滿清水，再以筆尖蘸花青，筆尖朝上，大側鋒染最遠處右邊的山峰。下面的雲氣，要小心地以淡花青烘染，留出中間一道霧靄。

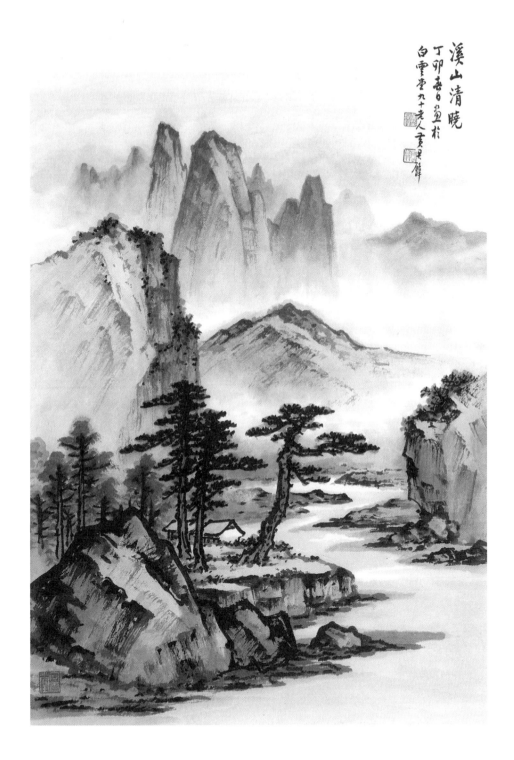

溪山清曉（第三階投）· 生棉紙
Crystal Morning of River and Mountain. Ink and colors on paper. (16 × 24") 1987

⓫ 以長流筆，調淡花青及極清的墨，由左向右，大側鋒橫筆染天空。靠最上方的位置，則以筆尖蘸水橫抹，造成漸漸淡入天際的效果。

⓬ 等前一步罩染的色彩乾了，再以❿的技法染中間及左側的山峰。

⓭ 以長流筆調淡花青及清墨，橫筆大側鋒染水。中遠景處要間次地留些白，表現映天的水光。

⓮ 以淡赭及淡綠青色，加提山石。

⓯ 題款：溪山清曉。丁卯春日畫於白雲堂。九十老人黃君璧。

⓰ 鈐印：黃君璧印、君翁、白雲堂。

.. 完成。

馬牙皴法

● 幽澗鳴泉

　　這幅作品是為介紹「馬牙皴」的畫法。馬牙皴以形似馬
牙而得名,早期用在青綠山水中,屬於輪廓線的一種,只能
稱為「馬牙勾」,直到後來的畫家,將大側鋒畫成的用筆
較短,而呈方塊節理的皴法納入,才使馬牙皴具有真正「皴
法」的條件。

　　自然山石適宜以馬牙皴表現的相當多,花崗岩、玄武
岩,都是馬牙皴描寫的對象;甚至河階、小平台的側面,也
適以馬牙皴表現。它不像大塊面的斧劈皴那樣剛烈,也沒有

披麻皴那麼柔，又不如小斧皴的瑣碎，實在是一種大小軟硬適中的皴法。只是在層疊的過程中，極要考慮組合與排列的方法，不可使之太平行、大小太類似，或呈方格子狀。

「幽澗鳴泉圖」描繪的是在懸岩絕壁間，雲霧遮天、曲水涵嵐、清泉飛漱，予人一種沁涼而幽深的感覺。在構圖上採取全幅塞滿、上下留空的方法，與本書中其他作品，有極大的不同，也因此在染墨及設色上，更需用對比的方式處理，以使複雜的景物能條理分明。當然最重要的是馬牙皴的安排，請注意作者如何利用大小節奏、不同角度的筆觸和多面的石塊，與寒暖調子的變化，創造出這幅有色且有聲的作品。

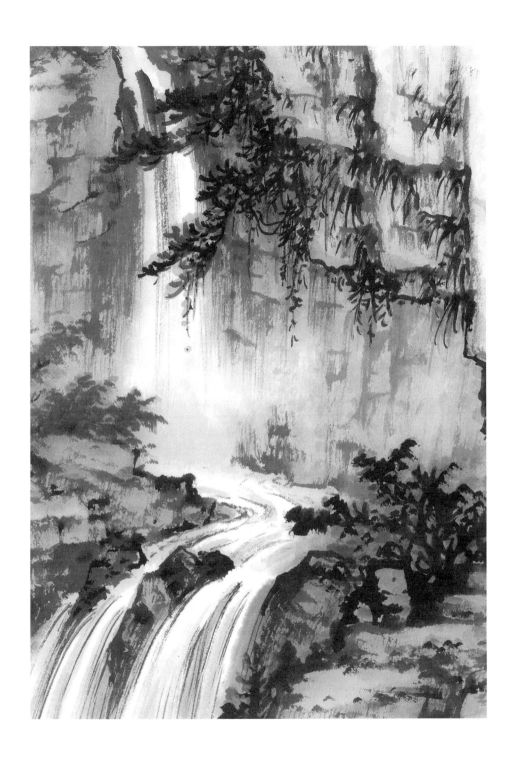

幽澗鳴泉（細部）‧生棉紙
Secluded Valley, Singing Spring (detail). Ink and colors on paper. 1987

馬牙皴法

第一階段 ── 用筆

◖ 幽澗鳴泉

❶ 以山馬筆蘸次重墨，先勾前景山石的輪廓及其間主要的
石塊分界，由上方的懸岩開始畫，逐漸發展到右下方的
山石。

❷ 山馬筆蘸重墨，以側鋒「馬牙皴」畫山石節理。馬牙皴
表現的，通常為呈方塊節理的山石，所以畫時筆尖朝
左，向下側鋒運筆；通常為實落筆，表現水平發展的石
塊分界；按著向下側鋒畫出帶有「擦」的效果之用筆，
表現平的岩石塊面。

❸ 以山馬筆蘸濃墨，再於岩石陰暗凹下處提皴一下。

❹ 以次濃墨中鋒畫前景下方直立的枝幹、右山腰的鹿角枝
及上面懸岩邊緣下垂的松枝，並以重墨及濃墨添葉。

❺ 以極濃墨再提懸岩邊的松葉，以便將背景用對比的方式
推遠。
⊙ 以極濃墨中鋒，畫山石上倒掛的垂藤及草葉。

❻ 以山馬筆蘸次濃墨，中鋒畫前景瀑布及其間石塊。要注
意水線的長短與寬窄變化。

❼ 以山馬筆蘸次重墨及重墨，畫前面瀑布左側的山石。近
水陰暗處，用筆要多一些。
⊙ 以次濃墨畫樹枝幹，並以重墨點，再用濃墨加提一下
枝子及葉梢。

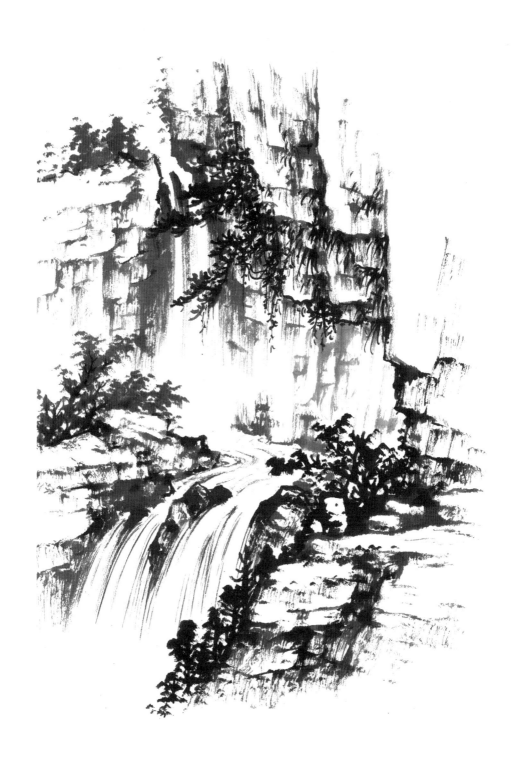

幽澗鳴泉（第一階投）‧生棉紙
Secluded Valley, Singing Spring. Ink on paper. (16 × 24") 1987

❽ 以山馬筆蘸次重墨畫遠景瀑布左側山石，加點山頭樹，並以濃墨提山石的邊緣。

❾ 以山馬筆，先蘸次重墨，再於筆尖稍蘸些濃墨，畫遠景飛瀑及右側的山壁。瀑布左右要特別畫得深些，表現瀑布深凹在山洞一端的效果。

　⊙ 瀑布分兩部分，必當使一側窄、一側寬，其間的石塊分界，不能居於正中央。

　⊙ 岩壁最右側，為了與前景對比，要畫得淡一些。

❿ 以較小的狼毫筆，譬如三號豹狼毫，半中鋒勾山澗中的水線，用筆要乾些，不能像前景飛瀑那樣強，否則就難表現遠的效果。尤其要注意水流的轉折處，可以表現漩渦般稍稍凹下的現象。

第一階段完成。

馬牙皴法
第二階段 ── 染墨

幽澗鳴泉

在我們進行這一階段的染墨之前，首先應該回頭研究前一階段完成的東西。這是一張除了上下略留空白，中間構圖全部充塞的作品，而且前景極不尋常地呈「ɔ」形，與中景和遠景，不論在實景或墨色上，差異都不大。了解這些點之後，可以知道：如果在染墨和設色兩個階段，不下極大的工夫，很可能難以控制這麼複雜的景物，甚至會造成前後景物混淆的情況。

現在讓我們看作者如何利用黑白對比的方法，將前後的景物分開。

❶ 以長流筆蘸淡墨，由遠景瀑布的右邊岩壁染起，將整片染暗，一方面造成深邃陰溼的感覺，一方面可以將較亮的前景推出來。

⊙ 但在瀑布右下角的山石間留一段淡煙，表現瀑布激起的水霧，通常瀑布朝左時，在左側多留些霧氣；向右時，則在右邊留多些。這個瀑布不大，所以左側不留，右側略畫一些。

❷ 以淡墨染遠景瀑布左側的山石，最上面多發展一些，並留出雲頭的變化。但與右邊岩石的上方並不接觸，一方面因為墨階太像，易於混淆；一方面可以暗示上面還有

一層飛瀑。

　⊙ 左側岩塊的上方略留白，以表現受光面。愈靠近瀑布則染得愈暗，以表現凹下及受水氣的感覺。

❸ 以長流筆蘸淡墨，側鋒染前景。上方的懸岩，為了與較暗的遠景對比，所以染墨較淡；右側的大岩面上，以大側鋒加幾筆馬牙皴，以豐富其內容。

　⊙ 前景右下方的山石最是講究，既要表現頂上受光，側面較暗，又要描寫中間凹陷的地方。運筆的方向與前一階段的皴筆相似，最右邊及下方，因為在焦點之外，並表現霧氣，所以留著不染。

❹ 以淡墨染前景的樹叢，深重處可以重複染幾次；左下方留白，表現瀑布激起的水氣。

❺ 以淡墨染瀑間岩石、水線、遠景瀑布之間，及水流曲轉的漩渦凹處。

❻ 以長流筆蘸淡墨，染前景瀑布左側的山石，運筆與皴筆相似，墨色變化不必太大，以免在已經相當複雜的構圖中，增添不必要的細節。

❼ 以淡墨染左中景岩石上方的叢樹。

第二階段完成。

幽澗鳴泉（第二階段）‧生棉紙
Secluded Valley, Singing Spring. Ink on paper. (16 × 24") 1987

馬牙皴法
第三階段 ── 設色、題款、鈐印

幽澗鳴泉

..

① 以長流筆蘸赭墨，將圖上的樹枝幹全部勾染一次。

② 以花青、藤黃及淡墨調成的「稍暗的綠色」，染松葉；並將崖壁上的草及藤蔓勾染一遍。

⊙ 以長流筆蘸同一色彩，以側鋒點法，染遠景山頭的小樹。

③ 以長流筆蘸淡朱膘色，點左中景的紅葉。不等乾，接著以藤黃濡筆，再用筆尖蘸石綠，在同一棵樹上加點，表現秋天樹梢開始轉紅，而下方較不受寒風的葉子，還帶些綠意的感覺。

④ 以花青色為前景山崖下的小樹以點法染葉。

⑤ 以花青、藤黃及一點點墨，調成的暗綠色，點染前景最下方的樹葉。

⑥ 以長流筆蘸淡赭石，染前景右上方的懸岩。不等乾，接著以花青、藤黃、石綠的淡混合色罩染、接染。

⑦ 以同樣的方法，染遠景瀑布左右的山石，要注意在瀑布下方，留出一道水霧。

⑧ 以花青、藤黃、石綠調成的亮綠色，染前面瀑布左側的山石上方。接著以同一支筆（不必先用清水洗淨），調淡赭石，染岩石的側下方。

⑨ 以同樣的方法，先以亮綠色染瀑間石塊及前景右下方的

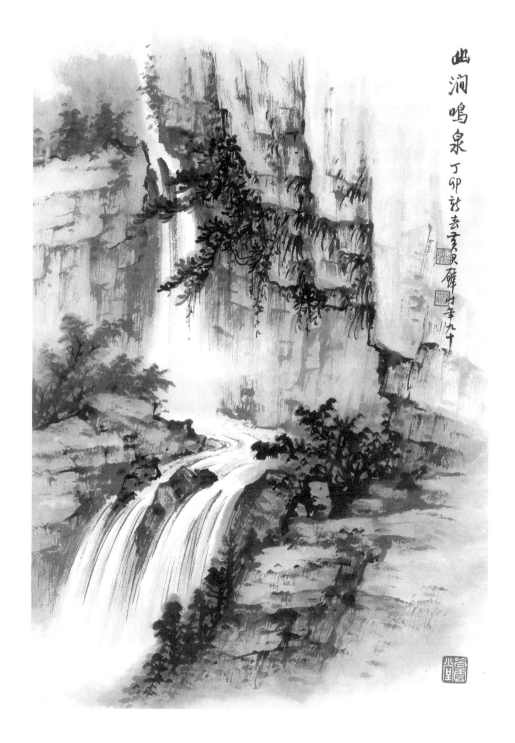

幽澗鳴泉（第三階段）・生棉紙
Secluded Valley, Singing Spring. Ink and colors on paper. (16 × 24") 1987

山岩亮面,再加淡赭接染。但最下方及右角要留出水霧的白色。

⑩ 以長流筆調花青、藤黃及墨的淡混合色,染瀑布間的水線及下方的迷霧。

⑪ 以山馬筆蘸極濃墨,再勾提前景瀑布間的右側石塊輪廓,並在右邊石塊間點苔。

⑫ 以長流筆蘸稍濃的赭石,勾皴赭色的山石輪廓,使得看來更為厚重。

⑬ 以長流筆蘸稍濃的花青、藤黃、墨混合色,在岩石上加橫點。其間花青、藤黃的比例可以隨時變化,使色彩豐富。

⊙ 橫點苔除了在「米點皴」上使用之外,常施於「折帶皴」和「馬牙皴」的山水裡。因為這些皴筆都具有非常明顯的「橫向用筆」。

⑭ 以濃朱砂色點藤蔓及樹間的紅葉。

⑮ 題款:幽澗鳴泉。丁卯新春黃君璧。時年九十。

⑯ 鈐印:黃君璧印、君翁、白雲堂。

完成。

牛毛皴法

● 秋山蕭寺

　　「秋山蕭寺」是一張非常嚴謹的作品，就構圖而言，它不僅採用了高遠、平遠、深遠兼備的三遠法，而且不論石階、飛瀑和山頭的安排，都達到了虛實掩映的效果。

　　如同寫文章，話最好不要說完，留得三分餘韻，使讀者自己體味。作畫也最好不要表現得太顯，如果山路、溪流、房舍，全都從頭到尾，明明白白地呈現，反不如迤邐迴帶，乍隱乍現的為妙。譬如在這張畫上，山路從前景轉折到觀瀑的平台，看似下面沒有路，卻又在中遠景畫外，斜斜引來一

道石級，轉入山後；再加追索時，才發現是通向山左的樓台。而樓台正與瀑布相呼應，那瀑布則由最遠處的穿雲一線，墜入十里霧中，再從中景的山澗間呈現，變為小湍，化做前景的懸流。

由此可知，這張畫是採用了一種迴環連貫的構圖法，由始而終，卻又周而復始，使欣賞者的目光，能隨著畫面的暗示與引帶，而遊歷無盡。

至於山頭的安置，既有遠景的大山主峰，以取勢，更有峰巒岑岫相呼應。細細考察，沒有一處山峰類似，高低變化，絕不等高。而且前後相屬，由前景隔水到左中景，再隔山澗到右邊遠景，而後向上發展，轉向左方飛瀑的絕巖，成為三個轉動，看來各自獨立，實則氣脈相聯。所以讀者臨習這張畫的時候，除了那細膩層叠的牛毛皴技法之外，更當體察山勢，研究構圖，必能有意外的大收穫。

秋山蕭寺（細部）‧生棉紙
Desolate Temple in Autumnal Mountains (detail). Ink and colors on paper. 1987

牛毛皴法
第一階段 —— 用筆

● 秋山蕭寺

..

　　這幅畫的構圖很複雜,為求解說清楚,我們先命定:圖右下角為前景。大瀑布左右山頭,包括兩棵大松樹及人物,為中景。後方,有樓台的山頭為遠景。更遠處,有懸瀑直墜而下的山頭為最遠景。

❶ 以山馬筆蘸次重墨,畫中景松樹。由左梢畫起,先將枝幹畫定,再以較小的狼毫筆,蘸濃墨,用中鋒將枝幹重勾加強。同時以重墨和濃墨畫松葉,有些松葉勾得極乾,與用筆較溼而實的地方,產生參差變化的效果。
　⊙ 以山馬筆蘸濃墨在松葉間略加一些乾點子,使看來更濃鬱厚重。
　⊙ 較右後方的松樹,也是同樣的畫法,但樹的中段用墨較淡,而特別在樹梢以濃墨加強。目的是使前後兩棵松樹因對比而造成空間感,同時經加強樹梢的松樹,仍能與遠景對比而顯出力量。

❷ 以山馬筆蘸重墨,側鋒勾全圖山石的輪廓及其中石塊分界。瀑布的位置和蜿蜒的石階,都在這時候留出來。

❸ 以山馬筆蘸次重墨或較淡墨,以側鋒、牛毛皴的筆意,將全圖山石皴一遍,左中景和極遠景皴得特別淡些。

❹ 一面皴山石,一面將瀑布水線畫出來,近水的山石尤其

秋山蕭寺（第一階段）‧生棉紙
Desolate Temple in Autumnal Mountains. Ink on paper. (16 × 24") 1987

皴得深些，並即以濃墨提較深重的地方，及水中的碎石。

❺ 山馬筆蘸濃墨，以稍稍側斜的筆鋒加皴前景和中景；前景的用筆尤其多些，仍是用牛毛皴，但因用筆較直，也較溼，所以如牛毛的線條十分顯明。

❻ 山馬筆蘸次濃墨，以前一步驟的方式，加皴左中景及遠景。

⊙ 現在圖上的牛毛皴，包含了兩種不同筆法的產物：一為較淡而乾，有些「擦」的意味的牛毛皴，目的在求其蒼莽渾厚；一為後加的，較為中鋒用筆，墨色重，且看來顯明的牛毛皴，目的在表現「牛毛皴」特具的岩石質理。如果只採後一種，會感覺太剛硬鮮明，必須二者合用。

❼ 隨著前一步的加皴，同時畫中遠景的山頭樹木。

⊙ 瀑布前面山邊的杉樹，以濃墨中鋒雙勾樹幹、加葉，再加重墨勾葉。

⊙ 中景松樹後，畫介字點的夾葉樹及枯枝。右側的山頭樹，兼作「胡椒點」及「聚散椿葉點」。

⊙ 中景瀑布左側山頭，作胡椒點及介字點。

⊙ 遠景山頭有松杉兩種樹，都是以重墨畫樹幹，再加濃墨點葉。但右邊石階最遠處，下面似有雲霧的杉樹，用筆極乾而簡，使它有模糊的遠景效果。

❽ 以次重墨，極簡的筆法畫最遠景的杉樹，同時再提皴瀑布左右。

❾ 以小狼毫筆蘸次濃墨畫人物及樓台，屋頂加鴟尾、叉手及飛簷，表現寺廟的建築。

❿ 以山馬筆蘸濃墨為全幅點苔。

第一階段完成。

牛毛皴法
第二階段 —— 染墨

🍃 秋山蕭寺

‧‧

❶ 以長流筆蘸較淡墨，染兩棵大松樹的枝幹，但是樹根及樹洞等較光滑而受光處不染。
 ⊙ 以淡墨染松葉間，但墨色不可超出葉梢。

❷ 以淡墨染瀑布前方的杉樹；再以筆尖蘸清水，側鋒加染出瀑布激起的水霧。

❸ 以淡墨染人物右側的灌木，本來這棵樹也可當夾葉樹，在設色時染上亮麗的色彩，但現在考慮背景是雲煙，為求空間的對比而將它染暗。

❹ 以淡墨染前景和瀑布左右的中景山頭，用筆的方向與皴法類似，筆觸很乾鬆，有點像是為山石再加上一層更淡的牛毛皴（但用筆較粗），使得山石愈渾厚而毛了，充分表現出牛毛皴的特性。
 ⊙ 對於山石的邊緣，譬如前景山石臨階梯的地方，中景山石臨瀑布處，都特別染得重些，使山石的界線更為分明。

❺ 以長流筆蘸淡墨染瀑布及小湍。小湍上的用筆非常少而簡單，但都要在關鍵的位置，既要能表現水花的白，又要顯示湍流斜面與水平面的接觸點。

❻ 以淡墨染遠景和最遠景的山石及樹木。
 ⊙ 最遠處瀑布兩側的山壁要特別染深些，使穿雲一線的

飛瀑能夠突現出來。

⊙ 瀑布以下,要留出半山間的白雲,並使其向右彎轉到山前,同時向左穿出畫面,這樣一來,前後的空間感就更好了。

⊙ 右側遠山小路盡頭處的林木間,也要留一條雲,免得山路有迎面被封住的感覺。

⊙ 廟宇上完全不加染淡墨,以便在設色時染明亮的色彩。

⊙ 最高處的山頭,原本嫌平,特別在右側加幾棵杉樹,造成較佳的變化。

❼ 以長流筆濡淡墨,筆尖蘸次重墨,大側鋒染遠山,不等墨乾,再以重墨或次重墨提山頭。其中遠瀑上方的山頭特別畫得重些,表現雲影下較不受光的山峰,在群山間有加強和變化的效果。

⊙ 遠景瀑布水口以上,與極遠山接觸的地方,也要加染淡墨,使人感覺水是由群山間流出來。對於瀑布水源的交待是極不能馬虎的,有些人畫山頭懸瀑,卻在其後留得一片空白,彷彿瀑布的水,全從山頭湧出來,是不對的。清代笪重光《畫筌》曾說:「作山先求入路,出水預定來源。」確實相當緊要。

第二階段完成。

秋山蕭寺（第二階段）‧生棉紙
Desolate Temple in Autumnal Mountains. Ink on paper. (16 × 24") 1987

牛毛皴法
第三階段 —— 設色、題款、鈐印

● 秋山蕭寺

❶ 以長流筆蘸赭墨，染全圖的枝幹。由最前面的兩棵松樹染起，對於樹枝的部分，可以不必完全沿著原來的墨線染（由松樹最左邊的枝梢，可以明顯地看到），使赭墨稍稍泛出一些，顯得更渾厚。染樹幹時，在樹洞及樹根的位置可以用筆快些。使赭墨不要被紙吸入太多，色彩自然看來淡些。

❷ 以淡花青略調一點墨，染前景的松樹及杉樹葉間。

❸ 以❷之墨青色在山石上點苔，並染中、遠景的樹葉。這樣做可以使整張畫的色彩看來豐厚；至於先點苔，再染赭的目的，則是希望後染的赭色，能夠略掩青苔，使二者比較調和；相反地，如果先染赭，再點青苔，則青苔恐怕有太顯的弊病。

❹ 以花青調藤黃做成的淡綠色，染中景左右的叢樹。

❺ 以長流筆蘸淡赭石，平塗全圖的山石，做為基本的底色。

❻ 以較濃的赭石色，趁著前一步驟的色彩沒乾，再加染在山頭上，尤其是前景，要以較紅的赭石色染重些。

⊙ 赭色有時偏黃，有時較紅，可以同時準備幾種，間次使用，一方面使色彩有變化，一方面較紅的赭色，可以用來做「提」的工作。如果只有一種赭色，則可以用藤黃、朱膘或洋紅調色。

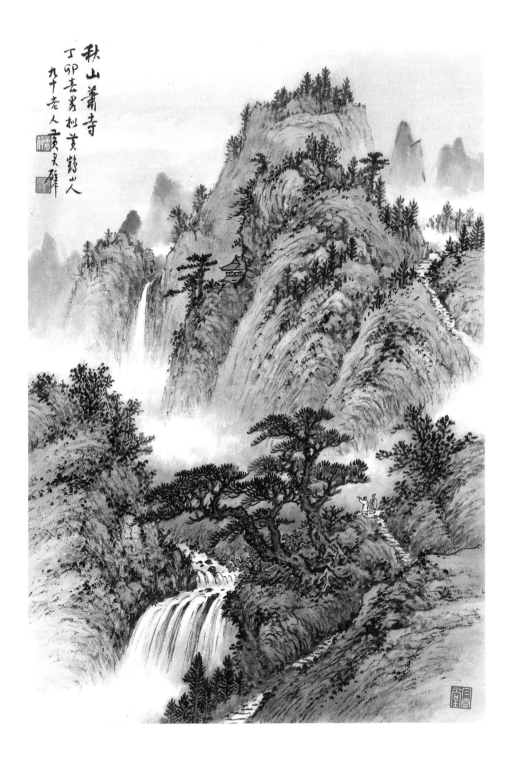

秋山簫寺（第三階段）・生棉紙
Desolate Temple in Autumnal Mountains. Ink and colors on paper. (16 × 24") 1987

❼ 以赭石和花青混合成的赭青色（也就是略帶褐色調的藍色），加染在山石的陰暗處。

❽ 再以較濃的赭石色，勾染山石的輪廓，或特別加強小塊的山石。（譬如接近前面瀑布左邊的小石塊。）

❾ 以長流或蘭竹筆蘸較濃的赭色，為全圖的山石，再略加勾皴一遍，用筆與原先的皴筆方向相同，但粗略得多，目的在增加赭色的變化，及山石的厚度。

❿ 以濃朱砂點最前面的夾葉樹；再混些赭色，點中景及遠景的樹。

⓫ 以赭色染人面及手；花青染右邊人的衣衫。

⓬ 以花青及石綠調成的淡色，染山石較陰暗的位置，雖然看來並不顯明，但使畫面的色彩更加豐富了。

⓭ 以長流筆蘸赭石、花青及淡墨調成的色彩，大側鋒橫向用筆，由左下方開始染天空，偶而以筆尖再蘸清水，染出較淡的效果。愈上方蘸水愈多，使天空上方色淡，下方色深。

⓮ 以較黃的赭色，再提染山頭。

⓯ 以花青略調一點墨，染寺頂；朱砂略調淡赭，染廊柱、窗櫺及叉手（屋頂側面接近鴟尾的地方）。

⓰ 以山馬筆蘸極濃的墨赭色，再以牛毛皴法，加皴人物上方的遠景山石。

⓱ 以小號的狼毫筆蘸濃墨，為最前面的夾葉樹再勾提被朱砂色掩住的夾葉墨線。

⓲ 題款：秋山蕭寺。丁卯春略擬黃鶴山人。九十老人黃君璧。

⓳ 鈐印：黃君璧、君翁、白雲堂。

完成。

折帶皴法

● 平林遠趣

　　這張畫是擬元代倪瓚（1301 ～ 1374）的筆意畫成，前景做六株樹，取倪雲林的〈六君子〉圖意，整幅畫的山石，則以平緩的「折帶皴」法畫成。

　　倪雲林因為家近太湖，當地多層疊的水成岩而少奇峰，所以發展出這種橫向用筆的折帶皴法與蕭疏淡遠的畫風。

　　折帶皴正如其名，彷彿扭折的帶子，它最基本的畫法是筆尖朝左，側鋒向右橫拖，再向下略略轉折一下；若轉折得多，那折下的地方，便稍稍有些小斧劈的意味；若轉得圓，

則有些披麻皴的樣子，我們可以說：折帶皴是倪雲林觀察太湖山水，而將披麻皴向橫發展出來的。

由於折帶皴多以表達平沙、遠渚、緩坡等曠遠景色，所以倪雲林特別將樹安排為近於垂直的發展，使畫面上橫直的力量能夠交錯。至於他所表現的蕭疏，則往往靠這些著墨不多，葉子又不甚濃密的樹木來表現。如何使樹樹直立，而不感覺平行，又能與平向的皴筆諧調而不對立，是學者在臨習時極應注意的。「樹無三寸直」，應是對倪雲林畫樹最好的形容。看來直而實際不直；彷彿平，卻相互糾葛，是雲林山水最神妙處。

本圖表現一片寧靜淡遠的景色，木末不動、水波不興，江山無語，但以幾隻飛鳥，點化全局，而頓然生動。若鳥的飛翔，表現的是悠然，那開闊的江山，表現的是曠遠，這「悠然曠遠」不正是一種人生最高的境界嗎？倪瓚晚年散財棄家，浪跡五湖三泖間，便是這一境界的體現。

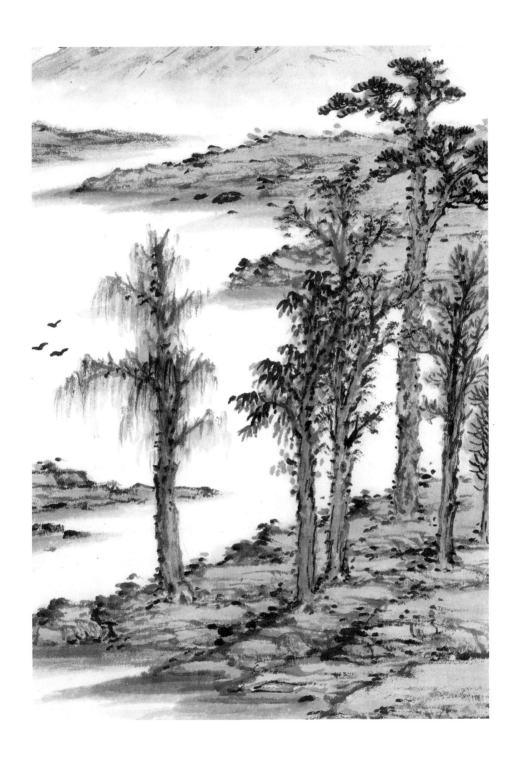

平林遠趣（細部）‧生棉紙
Distant Mountains, Low Lying Woods (detail). Ink and colors on paper. 1987

折帶皴法
第一階段 —— 用筆

● 平林遠趣

..

❶ 以山馬筆蘸次重墨或較淡墨，中鋒乾筆畫前景的樹。由
最左一棵畫起，先繪枝幹，再用重墨提一下，而後以次
重墨小側鋒加「垂葉點」，運筆要快而乾，落筆實而出
筆虛。

⊙ 同樣方法畫左邊數來第二棵樹的枝幹，但以濃墨提枝
幹的邊緣，並加濃墨的介字點，其後稍稍再以次重墨
點一些，以豐富其墨韻。

⊙ 同樣的方法畫第三棵樹的枝幹，並以乾筆濃墨，加胡
椒點。

⊙ 以次重墨畫松樹枝幹，再以重墨和次濃墨提。以濃墨
加松葉。

⊙ 作第五株樹，並略加椿葉點（或稱為簡筆的攢三聚五
點），用筆由外向內。

⊙ 以濃淡墨畫最右一棵小松樹，用筆較細，以表現尖銳
的松針。

⊙ 這張畫是擬元代的倪雲林筆意，六棵樹全部直立，正
因此更需要注意樹幹的變化，雖然看來直，但用筆有
頓挫，樹皮更有許多節理的變化；同時斜度也稍有差
異；樹間的距離、高低和根的落足點，也有極多的講
究，造成統一中的多樣變化。

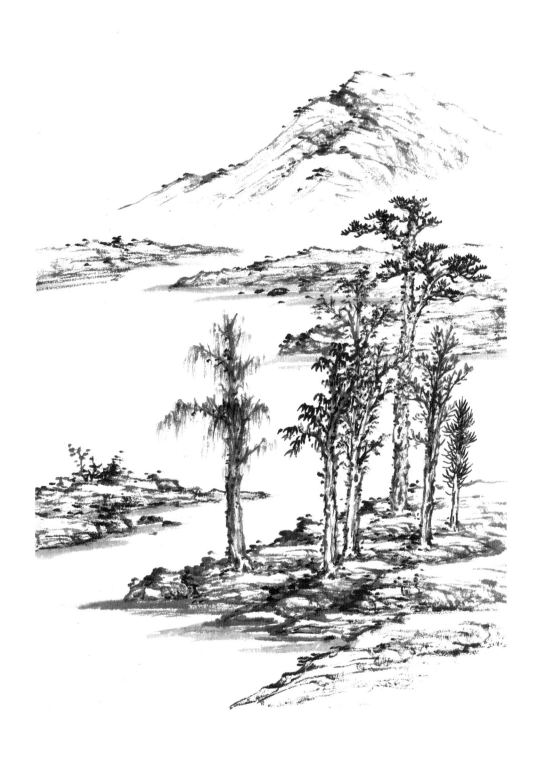

平林遠趣（第一階段）·生棉紙
Distant Mountains, Low Lying Woods. Ink on paper. (16 × 24") 1987

❷ 以蘭竹筆蘸較淡墨，側鋒勾前景坡石的輪廓，而後以「折帶皴」加石紋，筆尖朝左，大側鋒向右拖筆，再向下略作轉折，表現水成岩層疊的節理。

❸ 以較淡墨，大側鋒「折帶皴」，畫中景和遠景的石岸及山頭。其中山頭因為分塊較多，是先勾輪廓，後皴石紋；其餘石岸，則是隨勾隨皴。用筆與前景相同。

❹ 等全部的皴筆乾，而後以重墨及濃墨加皴前景和左前方中景；以重墨加皴中遠景。這與本書中許多作品，不待前一步淡墨乾，就加濃墨皴，使濃淡相融的方法不同，因為雲林山水講究渴筆，要表現乾的鬆脫與融厚。

❺ 以濃墨加中景小樹，並以山馬筆為全圖點苔。樹間也點得很多，因為既能充實其內容，又可以加重前景的力量。
⊙ 為配合皴筆的橫向發展，苔點也畫得較平。

❻ 以山馬筆蘸淡墨及較淡墨，筆鋒朝左，大側鋒拖筆畫平沙小灘。

第一階段完成。

折帶皴法
第二階段 ── 染墨

● 平林遠趣

...

❶ 以長流筆蘸淡墨，由前景最左一棵樹染起，每株樹都是
先染幹，後染葉，對於樹根、樹洞等特別凸而受光處要
留白。為了配合甚乾的皴，染筆也不能太溼，特別深重
處，可以加「提」幾遍。

⊙ 染樹葉時，用筆與原先的葉點相同。譬如染最左的垂
葉點時，以垂直的筆法；染介字點樹時，用介字點的
用筆。於是那些染，都兼具了點的效果，彷彿每棵樹
又以較淡墨點了些葉，使得看來更渾厚而毛。畫倪雲
林一派山水，這種工夫最是重要，因為原本用筆就很
蕭疏簡單，如果再薄，就沒有東西了，必須在乾筆中
求鬆脫毛厚的趣味才成。

❷ 以長流筆蘸淡墨，用與折帶皴相似的筆法，筆尖朝左，
大側鋒由左向右運筆染前景的平坡。淺灘處也以筆尖朝
左，大側鋒加拖幾遍。

❸ 以與上一步驟同樣的筆法染中景及遠景，用筆非常簡
略，多半只是以淡墨加皴一遍，山石上面受光處可以完
全留白，等待設色時再加處理。

❹ 以長流筆濡較清墨，筆尖蘸次重墨及重墨，筆鋒朝上，
大側鋒畫最遠處的山峰；下面與雲接觸的地方，可以極
清墨或清水，趁著前面的用筆未乾，再暈一下，以造成

由深而淡的效果。

⊙ 最遠處的山峰，特別以重墨染得深些，描寫較不受光
的山頭。這種現象在日常的觀察中，極易見到，譬如
天空有塊狀的浮雲時，正被雲影遮蔽的山頭，遠比其
他還在日光下的為黑。黃昏時，當日光西斜，山的背
光面，比受光面為黑；受其他山峰遮擋，而在陰影中
的小山頭更顯得深重。有些人在畫山水時，堅守著近
處山較黑，遠山愈遠愈淡的原則，是不盡然對的。

第二階段完成。

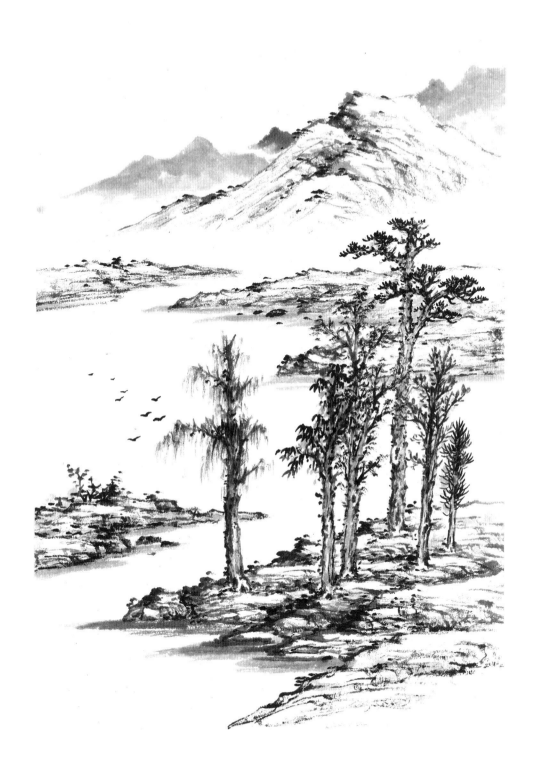

平林遠趣（第二階段）‧生棉紙
Distant Mountains, Low Lying Woods. Ink on paper. (16 × 24") 1987

折帶皴法
第三階段 —— 設色、題款、鈐印

� 平林遠趣

..

❶ 以長流筆調赭石及淡墨為暗褐色，染前景的樹枝及樹幹，其中右邊數來第二棵，除了赭墨之外，也加些花青；最右一棵，則多染些赭石色，使樹幹之間有變化。

❷ 以「淡赭色」及略調了些花青的「青赭色」，小側鋒由上向下用筆，染最左邊樹的葉間。

❸ 以花青略調些墨所成的墨青色，在介字點樹上，以同樣的介字點筆法添葉。並在松葉間，以扇形的筆法染色。

❹ 以赭色染右數第二棵樹的葉間；再蘸些朱砂色，為左數第三棵樹加橫點。

❺ 以花青、藤黃混合色的黃綠色，染最右一棵樹。

❻ 以❸的色彩，為前景左側小灘岸上的樹，加橫點。

❼ 以長流筆蘸淡赭色，染全圖的山石及岸灘。

　⊙ 半側鋒順著原先皴筆的方向，由左向右運筆。先染前景，再染遠山頭，而後向下，染中景的灘岸。

　⊙ 這一遍的赭石色，是為下一步石綠打底的工夫；因為石綠是礦物質色，呈粉狀，如果不打底，用得稀時，容易因為透出下面白紙的顏色，而顯得薄。此外也有以花青、藤黃調成的水綠色打底的，效果比以赭石打底來得重。

❽ 等底色乾了之後，以長流筆蘸淡石綠（三綠），由遠山

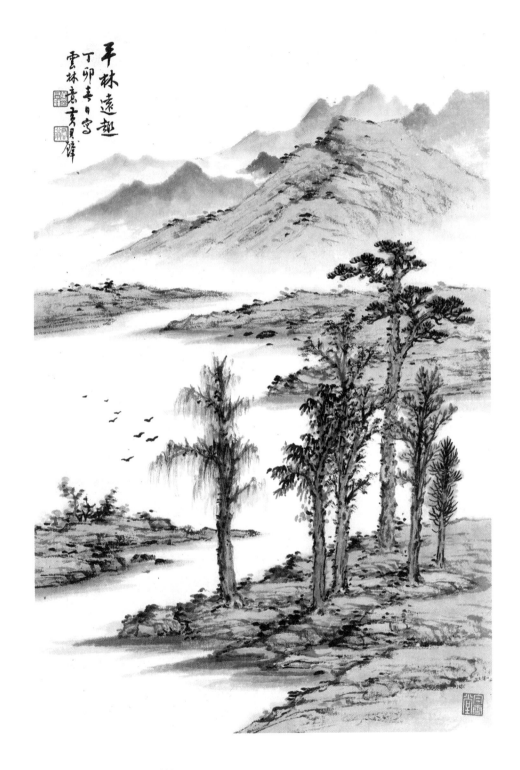

平林遠趣（第三階段）· 生棉紙
Distant Mountains, Low Lying Woods. Ink and colors on paper. (16 × 24") 1987

頭染起，大部分染在山石上方的受光面。染筆的方向，也與皴筆相同。

⊙ 其次染中景，最後染前景。

❾ 再以較濃的石綠，趁著前面的淡色未乾，加提一些色彩。

❿ 以長流筆蘸較濃的赭石，半中鋒，由左向右運筆，再加染沙灘。

⓫ 以長流筆濡水，筆尖蘸花青，筆鋒朝上，大側鋒染遠山，下方與雲煙交接處，以清水暈開。

⓬ 長流筆濡水，筆尖蘸較濃的赭石，以與前一步驟相同的筆法，添加最遠處的山頭。那是表現受斜陽照射，而特別泛紅的山峰。

⓭ 以花青、藤黃，略調些墨，所成的「暗黃綠色」，為整張畫再加點苔。都做橫點。

⓮ 題款：平林遠趣。丁卯春日寫雲林意。黃君璧。

⓯ 鈐印：黃君璧印、君翁、白雲堂。

完成。

卷雲皴法

雲山疊嶂

　　這張作品是介紹「卷雲皴」的畫法，所以全圖絕大部分的山石都以卷雲皴畫成。

　　卷雲皴又稱為「雲頭皴」，因為山石的紋理圓轉滾動，彷彿舒卷的雲頭而得名。它的畫法，實際只是將「披麻皴」做較大的弧轉，困難處則在於如何將一塊塊圓形的岩石加以結構變化，並以大兼小，產生優美的節奏感。

　　圖中我們可以見到，作者由前景的扁形山石，到中景的大塊弧轉，至遠景下方的半圓轉，甚至折帶，再到遠山頭的

下半圓弧轉，用筆調子統一，而變化極多。

　　至於構圖則採取中央消失點的方法，讓河面由前寬，逐漸變窄，最後消失在畫中心。河岸的安排，由前景開始，採取左右三段交錯，而高低變化，使欣賞者的視覺，能被逐漸迴轉地引入。尤其重要的是：本圖雖然用卷雲皴，但不以皴害畫，也就是以皴法營造整個畫面的氣氛，卻不因其特殊的造型，而過度引散欣賞者的注意力。這是研究卷雲這種特殊皴法時，必須特別注意的。

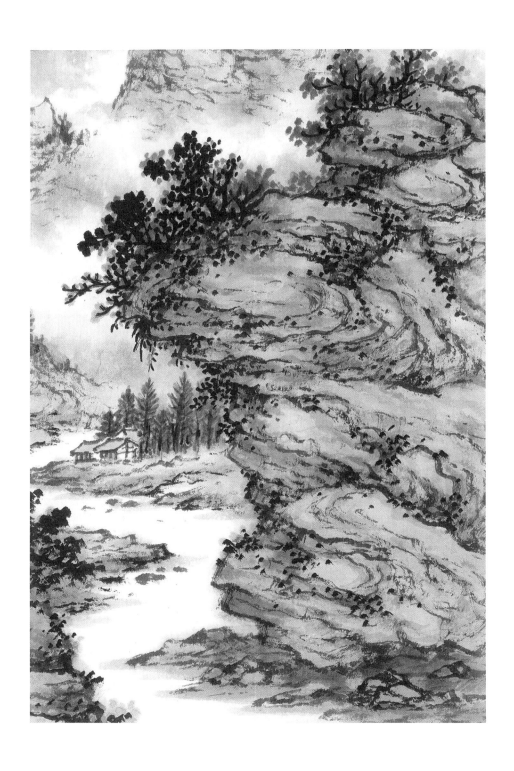

雲山疊嶂（細部）‧生棉紙
Mountain Peaks Rising Above the Clouds (detail). Ink and colors on paper. 1987

卷雲皴法
第一階段 —— 用筆

● 雲山疊嶂

..

❶ 以山馬或蘭竹筆，蘸較淡墨，大側鋒臥筆畫右中景山
石，由山左側的懸岩處畫起，先大致勾出一塊塊圓轉的
山石輪廓，安排大塊間小塊的變化，再逐漸加皴內部的
石紋。
　⊙ 這張畫全部使用「卷雲皴」法，又稱為「雲頭皴」，
　　 雖然是臥筆，但筆鋒朝左，筆尖著力，所以線條較明
　　 顯。
❷ 以同樣的墨色及方法，皴左邊前景山石。
❸ 以山馬筆蘸濃墨，將中景及前景整個加皴一遍，為了表
現卷雲皴圓轉的質理，必須等前一步較淡的皴筆乾了之
後，才加皴。
❹ 以山馬筆蘸濃墨，中鋒畫中景山頭樹枝，並立即以濃墨
及淡墨點葉，同時為整個山以濃墨點苔。
❺ 以山馬筆蘸濃墨，中鋒畫前景山頭樹枝，再以濃墨為右
邊的樹加胡椒點，並為山石點苔。
　⊙ 以較淡的墨為左邊一棵樹，加攢三聚五點。
❻ 以較淡墨勾中遠景及遠景的山石輪廓，並加卷雲皴。
❼ 以次重墨加皴中遠景，並勾屋舍，同時畫屋後的杉樹，
使屋舍在樹林的襯托下，而更鮮明。
❽ 以次重墨加皴中遠景，並加杉樹，再以濃墨提一下樹幹。

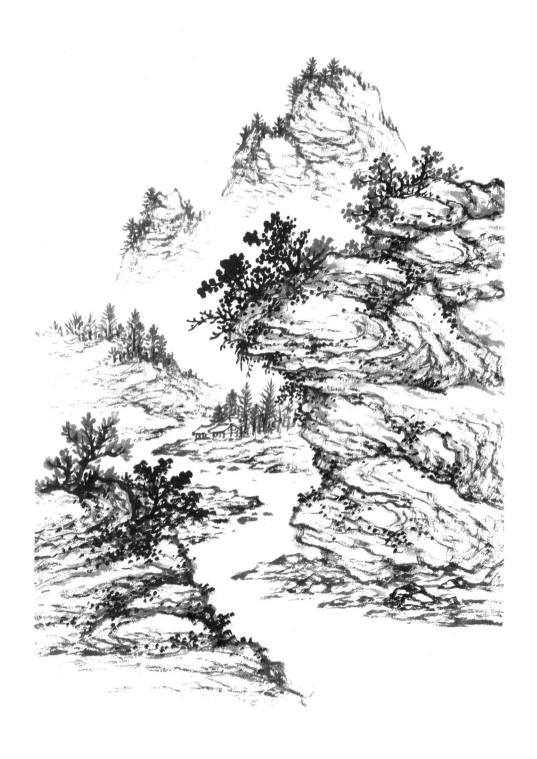

雲山疊嶂（第一階段）‧生棉紙
Mountain Peaks Rising Above the Clouds. Ink on paper. (16 × 24") 1987

❾ 以次重墨加皴遠景山頭，山石的左側都皴得重些，右側
留得較亮。

⊙ 以次重墨加山頭杉樹，並以濃墨略略提一下。

❿ 以濃墨提中遠景石岸的近邊緣地帶，並加強一下屋舍右
側杉樹的主幹。

⓫ 以較淡墨畫溪中小石塊，並加皴右前景的碎石灘。

⊙ 大凡溪流靠近懸岩之處，都因水的切割岩石，造成崩
坍，而多碎石。

第一階段完成。

卷雲皴法

第二階段 —— 染墨

● 雲山疊嶂

- -

❶ 以長流筆蘸淡墨,由左下角的前景染起,臨溪流一側的
山石邊緣及樹葉間,特別染得深些,使其與溪水產生對
比,而造成空間感。

❷ 以長流筆蘸淡墨,染右中景的大片山石及叢樹。與其他
許多畫染法的不同,是採用半中鋒或小側鋒的角度,而
非側鋒及大側鋒。這是因為,一般山石,在染的時候,
主要為表現大的塊面及陰影,可是卷雲皴在染墨時,卻
兼須形容石頭圓轉變化的層次。我們也可以說,當畫披
麻皴時,皴筆多半的時間是表現岩石的質理,所以染墨
時,只是在質理上加一層陰影。但是卷雲皴往往每一筆
都在描寫石層的圓轉變化,或是一重疊一重的層次感,
筆筆都較他種皴法有更明確的意義,而染墨時,則當烘
托這一感覺。

⊙ 正因此,在為卷雲皴染墨時,用筆不僅方向與皴法相
似,線條也十分接近,如同多加一遍淡墨的皴。當然
在這中間,對於陰陽向背,還是需要照顧,譬如在這
張畫中,觀者可以明顯感覺到,光線是從畫的右上方
來,所以絕大部分山石,在左側下方,都染得特別深
些。

⊙ 此外,由於卷雲皴法所表現的山石,常呈現圓球狀,

所以在球下方，或球與球交接處，應特別染暗；右中
景下方靠灘處特暗，就是基於這個道理。

❸ 以淡墨染遠景下方的灘岸、小山及林木。

　⊙ 岸邊要特別染暗些，使其與水產生對比，並以側鋒淡
　　墨，加幾道沙灘，不但能在較強力的岸與白色的溪水
　　間，做為柔化、緩衝的效果，同時能產生遠距離感。
　　這是因為：(一) 較柔性的景物，比剛性的感覺遠。
　　(二) 窄如一線的「平沙」，只有在遠距離，或觀察點
　　接近水平面時，才能產生。

　⊙ 屋後的林木特別染暗些，使房舍能被襯托出來。

　⊙ 屋子正面簷下，因較不受光而染淡墨，但側方的木板
　　牆留白。

❹ 以長流筆蘸淡墨，染遠景帶有皴筆的山頭，在山頭右上
　方，明顯地因受光而留白些。

❺ 以長流筆蘸淡墨或較清墨，筆尖蘸重墨或濃墨，筆尖朝
　上，大側鋒染最遠處的山峰及白雲。並在未乾時，以較
　濃墨在山頭提一下。如同前面的山頭，這些遠峰，也都
　約略表現出右邊較為受光的效果。

　⊙ 要注意雲的邊緣，使之產生流動變化的效果，不但高
　　低參差、大小寬窄變化，而且有露筆痕，有不露筆痕
　　者，也就是有筆觸強烈顯明與柔和漸進的差異變化。

．．．第二階段完成。

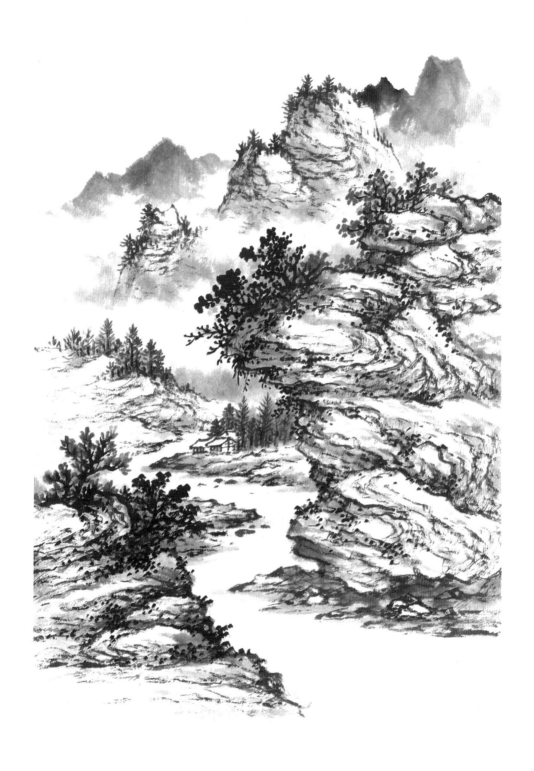

雲山疊嶂（第二階段）· 生棉紙
Mountain Peaks Rising Above the Clouds. Ink on paper. (16 × 24") 1987

卷雲皴法
第三階段 —— 設色、題款、鈐印

● 雲山疊嶂

．．

❶ 以較小號的兼毫筆（如中白雲）蘸赭墨，勾染全圖的枝幹。

❷ 以長流筆蘸花青、藤黃和墨調成的「墨綠色」或「暗綠青色」，在近景和中景的胡椒點樹間，再添加一些點，也可以說是以「點色」來代替「平塗」的染色。

　⊙ 房舍右後方的杉樹林，也以墨青色，順著原先的用筆加染，造成原先較細的墨線是樹枝，而後加的彩色彷彿樹葉的效果。

❸ 以稍帶一點點墨的黃綠色，染前景左上方及遠景山頭的葉間。

❹ 以長流筆蘸花青、藤黃、石綠調成的亮綠或綠青色，染全圖的山石，由遠景染起，漸向前發展。愈近前方，愈多調些花青進去。

❺ 以長流筆蘸淡赭石色，皴染山石及淺灘。在山石部分，多半是以側鋒卷雲皴的筆觸，畫在石塊交界的陰暗處。目的在表現卷雲皴石塊層層剝裂之後，露出的圈狀節理，並使畫面色彩能夠豐富變化。

❻ 以較濃的赭色點紅葉。

　⊙ 在中國山水畫中，除了許多葉點、皴法，具有符號式的代表性之外，色彩也往往具有象徵及符號的性

雲山疊嶂（第三階段）·生棉紙
Mountain Peaks Rising Above the Clouds. Ink and colors on paper. (16 × 24") 1987

質，譬如以嫩綠為主調表現春天，以赭紅為主的表現秋天，點胭脂洋紅時表現的是桃花、櫻花之屬，點朱砂、朱䃃或赭色，則代表秋天的霜葉。在此，赭石的點葉和全圖並不明艷的色彩及赭色皴筆的大量使用，都暗示在季節上屬於初秋。

❼ 以赭色染屋頂及屋舍的正面，但側方只略勾幾筆，大部分留白，使赭色、白色，與後面墨青色的杉樹林，互為托襯。

❽ 以長流筆蘸花青、藤黃調成的草綠色，加皴全圖的山石，尤其是石塊的輪廓處都要勾皴，使得畫面更厚。

❾ 以長流筆濡水，筆尖蘸花青，筆鋒朝上，大側鋒添加最遠處的山峰。其餘的水墨山峰不染。

❿ 題款：雲山疊嶂。丁卯新春畫于白雲堂。黃君璧時年九十。

⓫ 鈐印：黃君璧、君翁、白雲堂。

完成。

布置論

國畫中的「布置」，又稱為「構圖」、「佈局」或「經營位置」，但是後三者似乎都不如「布置」來得深入，因為它既包括了表面的「置陳」，又涵納了較抽象的「布勢」。

中國畫貴在氣韻，通幅作品的構成，除了思想情趣之外，更要講求「取勢」。所以董其昌在《畫旨》中曾說：「古人運大幅，只三四大分合，所以成章，雖其中細碎處多，要以取勢為主」。

勢能夠從畫幅中散發一種特有的力量，抓住欣賞者的心靈，譬如李唐寫「萬壑松風圖」，得的是峭壁千仞、飛泉鳴澗的剛健雄渾之勢；黃公望寫「富春山居圖」，得的是尺寸千里、迴抱縈紆、映帶舒卷的開闊之勢；趙孟頫寫「鵲華秋色圖」，表現的是杳遠疏宕、蕭散閒逸的空靈之勢，這些作品的不朽，不僅在構圖和筆墨的美，更因為那難以形容的「勢」。

「勢」是什麼？如果我們強加分析，它應該包括了賓主朝揖之勢、虛實掩映之勢、輕重讓就之勢，開合張斂之勢和山川地理之勢，它既是畫家個人的體勢、心靈的節奏與律動，也是大自然的形勢與氣勢。當然這抽象的布勢，還是須要通過具象的置陳，才能顯現，所以置陳與布勢，是不可分的。

賓主朝揖之勢：宋代的李成在《山水訣》中說：「凡畫山水，先立賓主之位，次定遠近之形，然後穿鑿景物、擺布高低」。在中國繪畫中，賓主的安排是極重要的。賓主朝揖之勢，是指主體與客體之間的關係。凡畫，必先立主，而後有賓，就在這賓主互朝揖、讓就之下，產生節奏與力量。

相反地，如果只有賓而無主，則散漫而乏力；只有主而無賓，則單調而少變化，譬如天女散花，天女是主，散出之花是賓；樓台翫月，樓台與賞月的高士為主，月是賓。但是

白雲泉聲 · 生棉紙
Cloudy Cliff, Flying Waterfall. Ink and colors on paper. (16 × 24") 1985

天女得散花而愈翩躚；高人得朗月而愈清幽。許多神韻與靈思，都由這賓主間的默契中得來。

在山水畫中的賓主安排，歷代各有其特色。譬如北宋構圖，通常主峰靠近畫面中線，所以郭熙在《林泉高致集》裡說：「山水先理會大山，名為主峰，主峰定，方作以次近者、遠者、小者、大者，以其一境主之於此，故曰主峰。」但是到了明代的唐志契在《繪事微言》中則提到「一層之上更有一層；一層之中復有一層」；《石濤畫語錄》更有「三疊兩段」的說法；顧凝遠《畫引》，又有「凡勢欲左行者，必先用意於右；勢欲右行者，必先用意於左。或上者勢欲下垂；或下者勢欲上聳，俱不可從本位逕情一往……。」可以看得出，畫家們布置的觀念，由先定主峰，漸漸愈加靈活變化起來，賓主朝揖的原則沒有改，但是其間卻可以有千萬種考慮。

虛實掩映、輕重讓就之勢：中國畫以筆墨為主，色彩為輔，加上常採取不定點的透視，所以必要靠虛實掩映的工夫，來處理錯綜複雜的景物，否則只見一山疊一山、樹後又有樹，或全然擠成了一堆，或散漫而毫無重點。如何使實的地方不覺得密不通風，使攢簇聚集的景物能條理分明；又如何使「虛」處不覺得空，而能計白當黑，且以白為黑，都須要深入的考慮。譬如蘆蕩間畫一釣舟，如果釣舟和蘆草全畫出，則二者各自獨立，反不如讓蘆草半掩漁舟，來得關係緊密。又譬如畫「竹外桃花三兩枝」，與其二者都顯，反不如用前景的竹子來「掩」，只見後面隱約的兩三枝桃花，更來得幽雅。凡此，都是掩映、錯落、讓就的工夫。

開合張斂之勢：如同文章的起承轉合。一幅畫，既要有開展處，以揮發其氣機；又要有合斂處，以收束其力量。如果只有開而無合，彷彿看文章，戛然而止，使人不知所措；有斂而無張，則如同未經鋪陳，而驟下結語，令人不知所

云。

「開」通常都居於「主」的位置,譬如畫「樓觀滄海日」,樓台和其所據的地方是主,開展向浩渺空濛的大海,將欣賞者的心,引至「滄海日」而後止;至於畫「門對浙江潮」,則那門是「開」處,而「浙江潮」是「合」處。我們也可以說開與張的地方是「呼」,合與斂的地方是「應」。正如董其昌所說,有時一張大畫中,可以有好幾處開合,在大開合中見小開合,而以這許多開合來統帥全局,好比文章雖為一整體,但其間又分段落,而各有其旨,整個讀起來,才見條理分明。

自然山川之勢:山川乍看是靜的,似乎歷萬古而少變。但是如果居高望下,看尺寸千里之勢,山川襟帶、陵巒相

屬，其上之稜線似斷而後接；其下之谿谷，似絕而互通。甚至一山高聳，而百山擁之；一山傾斜，而眾山隨之。可以知道，由於群山都受地層運動、雨雪侵蝕的影響而時時改變，山川之間是息息相關，而充滿動勢的。國畫山水常做俯視之景，往往眾山層疊，聚在一張畫上。所以作者愈當知道山川之大勢，更可以利用這自然的動勢，幫助統合複雜的畫面。

以上所論，是置陳布勢的幾個重點，現在讓我們進一步研究歷代畫家構圖的樣式：

主峰中央突起式：這種構圖法，最常見於北宋的作品，通常主峰接近於畫面的中線，屬於「三遠法」中高遠的部分；其下的「平遠景」多半安在主峰左右空間較多的一側，或是畫平沙淺灘逐漸淡遠；或是加層層遠山，將欣賞者的視野拉遠。至於「深遠景」，則較為深暗，常安排在山下與平遠相對而稍低的位置，或作狹谷幽澗，或畫飛泉密林，景致重晦而細碎。這種構圖法，因為兼具「三遠」，主峰居中，能造成強大的重量；平遠景予人悠遠開闊的感覺，深遠景又能造成深邃的美，所以極富變化。

半邊或一角的構圖式：譬如蕭照的「山腰樓觀」和馬夏的許多作品，將「主」的位置偏向一側或一角，產生較強的力量。至於「賓」，則安排在較遠相對的地方，或畫平沙遠浦，或做遙岑遠岫，或寫飛鳥浮舟、蝦房蟹舍，由於欣賞者的視覺先投向近景，再向遠處移去，所以觀有力量，又見飄逸。

三疊兩段式：照石濤《畫語錄》的說法：「三疊」是一層地、二層樹、三層山；「兩段」是景在下，山在上，中間加雲或水，隔為上下兩段。也可以說，三疊兩段是橫著分割的一種畫面，譬如朱叔重的〈秋山疊翠〉、高克恭的〈雲巒飛瀑〉及倪瓚的許多作品，都用這種構圖法。此外，明代李日華曾論倪雲林的畫：「雲林畫有八層沙者，從下至頂，其

放目閒懷天地寬 山亭相對侍相談
蒼巖風露沾衣冷 飛瀑雲深鎖翠寒
乙丑夏日美署過人信筆塗之敬寫汨汨泌泌之趣
工拙而不計也 宋壽法人吳硯 黃月嶺

相對倚欄談・麻紙
Chanting with the Song of River. Ink and colors on paper. (25 × 38") 1985

沙嶼掩映，凡八級也……。」也可以見出倪瓚構圖，一層層橫著分割的方式。

通幅充塞式：這種構圖法常不留天地，或雖留，也所占面積甚小，使得全圖有密不通風之感，但實際上，好的作品仍在圖中留下許多活眼，或是以筆觸的「鬆脫處」，求活或解結。王蒙、龔賢，和近世的黃賓虹都善用這種方法。

中間深遠式：也就是消失點近於畫面中心的構圖法，最常見的安排，是左右前方畫較強的近景，逐漸將遠景向中間推遠，譬如畫兩山夾一峽谷，或夾一巨瀑，中間悠悠遠去，遙見上游的山林、人家，和更遠的雲天。在大的橫幅作品中，也可以配合一側更強大的近景來使用，譬如在畫面的一側安排高山密林，另一側畫稍遠的山，中夾一水或飛瀑，於是既有前景的力量和充實的內容，又見遠景的深遠幽邈。

除以上幾種構圖法之外，也有以極高視角取景的畫，譬如主山安排在前方低處，後面眾山連綿或群岑聳翠，如觀泰山及陽朔桂林之景。又有人不畫大山，只做一平坡，迤邐遠去，中夾雜樹點景，大千常用此法寫林園。更有人全不畫近景，以中景起手；或只做一平面的近景，而無中遠景。又或寥寥數筆畫平沙淺渚，夾一遠帆，看似沒有「主」景，卻是以眾沙渚為「主」。凡此，都是畫家們靈思巧運、各出機杼的成果。

談到中國畫的布置，許多人都會提出散點或多點透視法，認為這是國畫的一大特色。實則散點透視是中國畫家主觀觀物的一種表現方式，也就是在同一張畫上，可以隨時將自己的位置移動，來描寫不同角度所見之物。由顧愷之的〈畫雲台山記〉，可以知道早在山水畫未臻成熟時，已經有了這樣的表現。由於這種方法較自由而不受定點透視的拘束，且頗能達到中國畫「可以遊」、「可以居」的目的，所以尤為後來文人畫家所愛用。但是使用多點透視，並非沒有

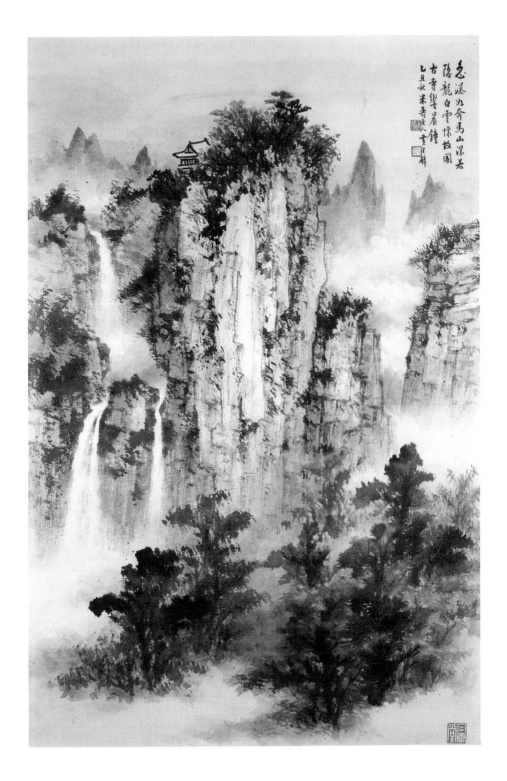

古寺晨鐘 · 麻紙
Ringing Bell in Cloudy Mountains. Ink and colors on paper. (25 × 38") 1985

透視觀念，譬如宋代張擇端的清明上河圖，一方面固然像電影推搖鏡頭一樣，以動點透視的方法描寫汴京清明時節的街頭景象；一方面對水上船隻，又用了相當準確的透視寫生。至於白雲堂畫法，則樂用定點透視。可知人各有體，藝術貴乎自由創作，本無須拘泥於一法。同樣的道理，畫摺扇時，有人隨著畫面的彎曲，而改變地平線；或在長幅作品中，採取逐漸過渡的方式，將四季的風景表現在同一張畫上，也都是隨畫家之意。

畫者，化也，自然界既是千變萬化，創意也是無窮，所謂「揮纖毫之筆，而萬類由心；展方寸之能，而千里在掌」。每一個人，撫紙磨墨，都有無窮的世界由他發揮，以上舉出各種布置構圖的理論與樣式，只是供讀者做個參考！

雲水論

在山水畫中，雲水是最重要的項目。因為山勢凝止，必須流動的雲水相伴才能活潑；而山巒厚重，必待雲水的調配才能空靈。雲水不僅可以使整幅作品氣韻生動、如聞其聲，更能在若有若無之處，寄人性情，含蘊幽遠。

此外，由於中國畫極重視賓主之勢，畫上既有濃密厚實處，便需輕盈疏宕處相互呼應。所以筆墨不多的雲水，更能產生調配虛實的效果。郭熙在《林泉高致集》裡說：「山以水為血脈，以草木為毛髮，以烟雲為神彩。故山得水而活，得草木而華，得烟雲而秀媚。」山、水、雲烟和草木合為一體，是缺一也不可的。

雲烟雖只是浮在空中的水氣，但宇宙間變幻之大，恐怕沒有過於雲烟的。不僅春雲飛揚、夏雲沉厚、秋雲爽朗、冬雲遲重，有其四季的不同；而且一日之間，隨著明晦變化，也能騰而為雲、散而為烟、籠而為霧、凝而為雨，有其千萬種不同的面貌。

清晨時，若旭日晴和，往往由於地面水氣平均地向上升起，而有霧。繼則陽光漸強，霧氣頓時蒸騰消散。過了午后，山谷中的水氣，因受日照而緩緩升高，由於四山的阻隔，不易消散，所以雲氣愈聚愈濃，近黃昏時已經蔚為雲海，阿里山雲海勝景就是這樣得來的。

接著，因太陽西斜，山風吹起，雲氣又會隨之飄蕩，遇到山陵，則崩散飛揚，彷彿浪濤澎湃。至於越山而過的雲，橫過山陵之後，往往一瀉而下，加上強勁的越山風，好似疾流飛泉、滾滾波濤。

除此之外，無風時，更有不動的「停雲」，有時成團、成朵；有時如絲如縷；更有些聯綿相綴，延伸數十里而呈條狀，正是古人文中所形容的「半山居霧若帶」。至於陰沉欲雨時的雲，更是層層相疊，雲上有雲，天外有天，漸漸融為一片蔽日遮天的迷霧，此時山色也由明朗而晦暗，波興水

面、風滿樓台。

畫雲的方法可以大分為三種：或以線條勾出雲的輪廓，表現其層疊流動的姿態，譬如「大勾雲」、「小勾雲」之法。或先勾輪廓，再加淡墨烘染，屬於勾染並施的方法。或全以水墨渲染，取其氤氳靉靆的墨韻。

畫雲海時，宜先以淡墨勾出雲的輪廓，由近而遠，因透視的道理，近雲寬大變化些，遠雲則較小而平，最好在線條未乾時，即用淡墨烘染，分出雲朵的層次，再以較濃墨加於陰凹，或與山相會，因雲厚而山較陰暗的對比處。畫雲海，最重要的在於雲朵的交織變化，必須大小相間，切忌排列呆板或完全平行。而雲海之間，更宜配以露出的山頭，彷彿海中島嶼。加上染出遠天，則雲天交會處，如同海平線般。於是白雲與青山相映，天色與雲色交暉，景色壯闊，蕩蕩然有千里之勢。

畫停雲與雲海相似，但每每施於山窪或谿谷之間，水份不宜太溼，雲頭可略為整齊，以表現雲的靜止之姿。相反地，動雲則當先以溼墨勾出動態，再加淡墨分出光暗；雲頭不宜太清楚，以表現風吹雲湧的動感，有時更可因山勢而畫出雲氣飄揚、抽絲成縷的樣子，在畫雲法中，動雲是最富變化的一種。

空濛欲雨的雲更有特色，由於雨之將至，天色昏暗，最好在天空一側略染黑些，由於雲氣與煙霧相融，所以雲頭不宜太顯。至於空山靈雨，則全然不必寫雲的輪廓，只是在山頭略用深墨，山腳渲染空濛，表現出煙雨淒迷的水韻。

清代笪重光的《畫筌》說得好：「山從斷處而雲氣生，山到交時而水口出。山脈之通，按其水徑；水道之達，理其山形」。據地理學家研究，山形的改變，谿谷之形成，大半的原因，是受水的侵蝕及切割，所以水與山的關係密不可分。畫山水的人，先要了解這一點，才不致於將山與水胡亂

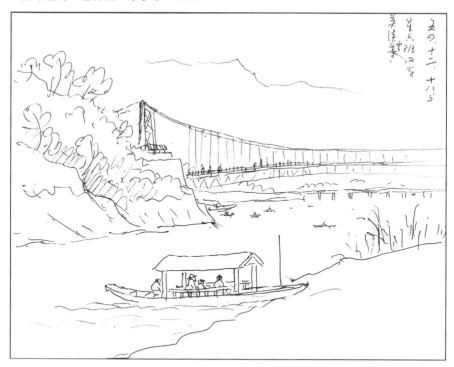

搭配，既失其實，又失其韻。

　　水有質而無定形，隨著四周的環境而改變姿態，或波平如鏡，或濁浪排空，或清淺潺湲，或斷流千尺。至於那波紋，或如絲如縷，交織成網；或小浪輕淪，層疊似鱗；或激盪澎湃，狀若盤龍探爪。因此畫法也不大相同。

　　畫平流時，通常以細線為之，極平的水，線條平緩；稍動的水，用魚網紋；水波輕漾時，則可用鋸齒狀的波線重疊，其重點在於既要表現水流動的特性，又不能失之呆板與形式化。如果魚網紋真畫得如同魚網一般，反而嫌死。至於線條的疏密粗細，則要看整幅畫的體勢而定。樹石用筆粗放，則水紋也當脫略些；整張經營細密，水紋也當比較工巧。

↓舊金山海岸寫生・道林紙・水墨及原子筆・1979

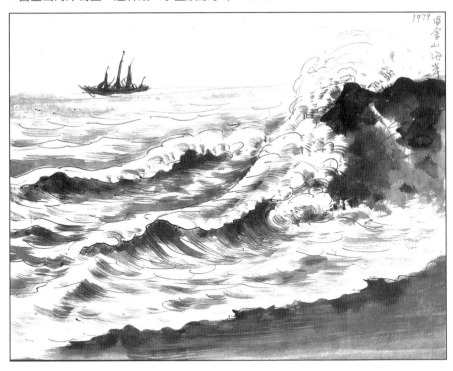

　　大波浪的畫法與雲海稍有類似，也就是近處之波要大，
愈遠愈小。近處澎湃的大浪，可以勾畫出其飛濺如鳥爪的輪
廓，加上泡沫水花，然後用淡墨分染以顯其形。至於遠處，
則愈遠愈簡、愈平，至於無涯。

　　相反地，畫流泉澗水，則往往先自遠處由水口畫起，漸
漸層疊向前伸展。下流或寫沙灘，或畫碎石，左右曲折，順
流而下；波線的配置，需要有寬窄聚散的變化，更當考慮左
右迴旋和層疊的透視效果。

　　至於畫雨後急流，或山間疾澗，則當全用線條，畫出曲
折轉動之勢，下筆要宛轉流暢，不可稍有凝滯，則由筆勢而
帶動水勢，由筆暢而意暢，自然看來有直瀉千里之勢。

　　畫水中，最見氣勢，甚至如聞其聲，而能使整幅畫渾然

靈動的，當屬瀑布了！不論是懸岩一線，或斷流千尺，由於那是水最具動感的表現，所以或幽深、或雄奇，各有其不同的趣味。

古人畫飛瀑，通常都是以線條為之，可以表現水流急瀉的效果。但是君璧先生自從遊歷世界著名的尼加拉、維多利亞及衣瓜索瀑布之後，發現以傳統畫法表現小瀑固然好，但是對於如萬馬奔騰、沛然而下的巨瀑，卻難以體現其水花飛濺的變化。因為細流小瀑，源頭本就不大，所以水勢比較平。但是碰到如同長流大川、截流直下的巨瀑，由於水流在落下之前已經澎湃激盪、產生波浪，所以越過瀑布邊緣時，也便是一波一波、一層一層地墜落，為了表現那層層下瀉的水花，先後創造了倒人字形、畚箕形和抖筆的技法，除了表現飛瀑的形，也把握了水花的動感。

雲與水不但是我們生活上不可缺的，更是寄情騁懷的對象。「浮雲遊子意，落日故人情」、「逝者如斯夫，不捨晝夜」。在這雲水間，不知有多少可以深思的哲理。而將那雲水置入山林之間，看霧失樓台，月迷津渡；雲籠遠岫，煙鎖函關；或飛泉響千山、銀河落九天，整幅作品，都為之氣韻生動，這生動的豈只是氣韻，實則是性靈，而畫雲水最高的境界，也不止是雲形水態，而在表現含蘊無窮的雲情水意了。

水波

水口

分水

浪濤

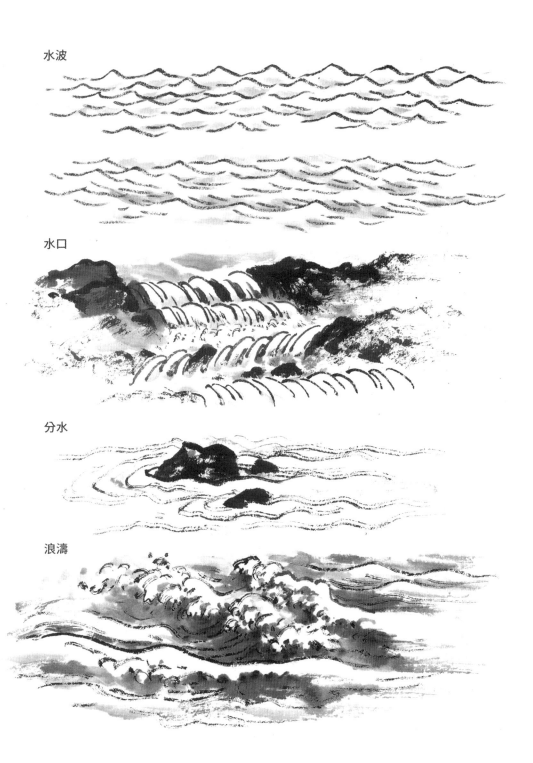

染雲法

● 玉山雲海

　　這張作品主要為介紹「染雲」。在所有畫雲的方法中，最能表現實景的要算是染雲了，因為它既可描繪雲的形狀、動態，又能表現豐富的色階，使每朵雲看來都有厚度。

　　雲海的景色，古人並不常作，元以前多用絹本，不太能表現雲海的趣味；元以後又尚乾筆，而少在山水中作溼筆渲染。古人對於光影透視的訓練不嚴格，而難以表現，也是原因。染雲海在近世畫家的手中獲得發揮，不能不說是可以傲視古人的一項成就。

必登高山，然後能見雲海；必有深谷，然後能攏聚濃雲。玉山是既高，且與四周山巒相擁，而最有造成雲海條件的。尤其是在傍晚，谷中水氣由於一天來日光的照射而蒸騰，遠近起伏、如綿似絮，更隨著晨昏光影而變化色彩。

　　本圖就是描寫夕陽斜光下的景色，遠山因為夕照而帶紅，近景的向光面和雲海間，也都染上了一層彤霞。在筆墨方面，為了配合溼潤的染雲，皴筆也甚為淋漓，並間以逆鋒破筆加強力量，是「白雲堂」特有的畫風表現。

玉山雲海（細部）· 生棉紙
Sea of Clouds on Jade Mountain (detail). Ink and colors on paper. 1987

染雲法
第一階段 —— 用筆

▸ 玉山雲海

..

❶ 以山馬筆蘸濃墨，先略勾前景山石輪廓，再以側鋒皴擦，筆法近於斧劈，但隨即加淡墨皴染，使前後的濃淡墨相融合。

❷ 以山馬筆蘸濃墨中鋒畫前景的枝幹，並立即加濃墨點葉，隨即以較淡墨及次重墨加點，使其相互暈化開來。又以次濃墨在溼的樹梢提幾遍，使墨色更為豐富。

❸ 以山馬筆蘸濃墨，筆尖朝左上方，側鋒逆筆畫中景山頭，由於以側鋒逆推的方式用筆，所以造成破的線條趣味。如同前一步驟，接著以較淡墨或次重墨加皴一遍，中景最右側的小山頭也在此時以次重墨添加，並用濃墨提山頭。

❹ 以長流筆蘸淡墨，由前景左山腳染雲，半側鋒虛入筆、實收筆，造成上面輕、下方重的筆觸，以表現雲的凹處。
　⊙ 由於透視比例的關係，近處的雲頭要寬大些，遠處則當較為小而窄，一直染到遠景處。

❺ 以次重墨及較淡墨畫中景的房子，再加濃墨提。

❻ 以較淡墨畫左中景樹林，再於樹梢加杉葉點，下方加較淡墨點。
　⊙ 以濃墨畫房舍右上方的松樹，先勾枝幹，後添葉。
　⊙ 屋後加淡墨樹，再以重墨溼著提，使房舍能夠被襯托出來。

玉山雲海（第一階段）・生棉紙
Sea of Clouds on Jade Mountain. Ink on paper. (16 × 24") 1987

❼ 以山馬筆蘸濃墨，為近景及中景山上加直的苔點或樹點，用筆法為筆尖朝上，半側鋒捺。有些點子由於皴擦的墨還沒乾，所以很快地融入湮散，但儘管如此，卻使山石的墨色更為豐富變化。

❽ 將圖上方的紙折一下，並因著折痕而畫遠山。畫法為以山馬筆，先蘸淡墨勾出遠山輪廓，再用筆尖蘸次濃墨，筆尖朝上，大側鋒用筆，畫出山頭色深，而下方較淡的效果。但是雲與山接觸的地方，是以長流筆蘸淡墨，沿著折痕以拖筆畫成，使那雲的邊緣能有不整齊的變化。

❾ 以與上一步驟同樣的方法，畫左方更遠的山，但下方以極淡墨暈開。

❿ 以重墨提遠山的山頭。

第一階段完成。

染雲法
第二階段 —— 染墨

● **玉山雲海**

..

　　對於這種水暈墨彰的作品而言，皴與染之間的界線並不十分明確，當我們回頭看第一階段的完成品時，可以發現染的工作已經完成了大部分，這是因為在「乾溼並用」的技巧中，許多較乾的筆觸，需要在它未全乾之前，就加以渲染，使皴筆能略略化開，與染融合得更好。為了這個原因，皴完之後往往不得不立刻染。相對地，在染墨的這個階段，除了增加更多的中間調子，使畫面從深墨到淡墨，有豐富的變化之外，也可以在染墨未乾之前，再加些乾皴，使皴筆融入染筆中，這種乾溼並用的方法，是水墨畫中極重要的。

❶ 以長流筆蘸較清墨及清墨，在前一階段已經建立的雲海基礎上，再加染一遍。通常用筆是向上延伸面積，或向左右增加雲朵的變化，使原來較乾的筆觸，經由清墨的協調而軟化。

❷ 以長流筆蘸淡墨加染山石、林間的深暗處，及雲朵之間較凹下而不受光處。

❸ 以蘭竹筆蘸濃墨再勾提一遍房舍及山岩的特別陰暗處（譬如中景山石最右側的深黑處）。

❹ 以長流筆濡清墨，筆尖蘸較淡墨（這是比清墨深的墨，請參考本書前面的色階名稱表，免得誤以為「較淡墨」

是比清墨還淺的墨），筆尖朝上，側鋒畫中遠景的山頭。接著以清墨從未畫到的地方接染下來。請注意：在這一座山與左邊山嶺接觸的地方，特別留了兩道越山而過的雲。此外，圖中的每一座遠山，看來只是以「染」的筆法畫成，實際在其中仍然見得到筆觸，山的轉折乃至稜線都可以隱約見到。使全圖的筆墨，表現了乾溼並用的趣味。

... 第二階段完成。

玉山雲海（第二階段）‧生棉紙
Sea of Clouds on Jade Mountain. Ink on paper. (16 × 24") 1987

第三階段 ── 設色、題款、鈐印

玉山雲海

⸺⸺⸺⸺⸺⸺⸺⸺⸺⸺⸺⸺⸺⸺⸺⸺⸺⸺⸺⸺⸺⸺⸺

❶ 以長流筆蘸赭墨，勾染全圖的枝幹。

❷ 以花青、藤黃和清墨調成的暗綠色，依照原有的水墨筆觸，以「點」的方法染樹葉。

❸ 以長流筆調赭石及少許的清墨，染中景山頭的亮處。
 ⊙ 不等乾，接著以藤黃、花青調成的淡水綠色，染中景山石的陰暗處。

❹ 以赭石色，略調一點藤黃及清墨，染前景山石。
 ⊙ 接著以同一支筆（不先用清水洗筆），蘸淡水綠色，染山石的下方及右角。由於筆上原有的「暗黃赭色」與「水綠」混合，造成一種綠中帶赭的調子。
 ⊙ 前景的最下方不染，以清水暈開。

❺ 以長流筆調淡花青及清墨，成為稍帶灰調子的淡青色，染雲海的凹處。

❻ 以花青略調一點藤黃及墨，染遠山山頭，再以清水向下暈開，表現雲海。

❼ 以長流筆濡清水，再用筆尖蘸赭石色，筆尖朝上，大側鋒染出最遠處的山峰。同時以赭色加提較靠前面的遠山。

❽ 以淡赭色染雲海中雲朵的陰暗處。

❾ 以花青調一點淡墨，成為稍暗的青色，染中景的屋頂及山頭的松葉。

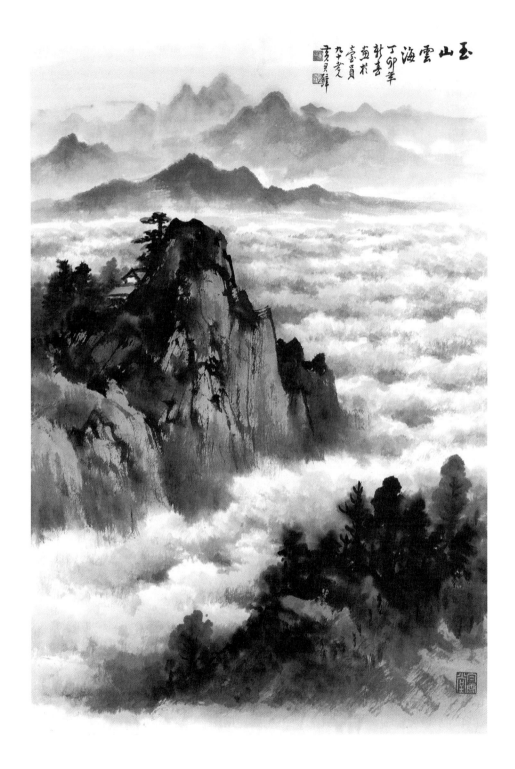

玉山雲海（第三階段）·生棉紙
Sea of Clouds on Jade Mountain. Ink and colors on paper. (16 × 24") 1987

❿ 以較紅的赭石色，染屋舍的正面；側方只畫近「鴟尾」的「叉手」位置，牆壁則留白，使屋舍間有色彩和距離的變化。

⓫ 以長流筆蘸較深些的赭色，提染中景的山頭。

⓬ 以赭紅色，點前景山頭的紅葉。

⓭ 以長流筆蘸淡赭色，大側鋒橫筆染天空，由左向右運筆，最上方逐漸調水暈開。

⓮ 題款：玉山雲海。丁卯年新春畫於臺員。九十老人黃君璧。

⓯ 鈐印：黃氏、君璧、白雲堂。

完成。

勾雲法

● 秋江釣艇

　　這一張作品主要在介紹「勾雲」的畫法，我國早在唐以
前，已經有勾雲的作品出現，它是古人長久觀察雲彩之後，
所整理歸納出的，雖然比較形式，不像「染雲」法那樣逼
真，卻頗能表現雲煙轉折與流動的美感。

　　勾雲可以分為「大勾雲」和「小勾雲」兩種。「大勾
雲」只是約略勾出雲的輪廓，較接近於寫實，所以在用「染
雲法」時，也常先以大勾雲起手；小勾雲則較細膩而具有裝
飾效果，強調雲線轉折映帶的形式美，唐代的金碧山水中常

用之。本圖的勾雲是介於大勾雲與小勾雲之間的表現，既有大勾雲的自由，又有小勾雲的巧妙。

　　圖中兼取了三遠的表現法：平遠在前，高遠在後，深遠則在溪流的一端，也就是視覺的消失點附近。至於勾雲，也同樣向這個位置湧去：右邊的雲頭向左移動；左側的雲頭向右移動，聚合在消失點的位置。使得全圖既有開闊，又有悠遠，在視覺與統調上非常一致。

　　雖然目的在介紹勾雲，畫上的色彩也用力極深，作者巧妙地將礦物質的赭石、石綠朱膘、朱砂，與植物色的花青、藤黃，混合結構起來，造成一幅以橙色為主調，卻又富含綠色變化的秋景。從來紅綠是最難調和的色彩，在這張畫上卻有了最成功的搭配，其施用的程序、位置，及調色的方法，是讀者萬萬不可忽略的。

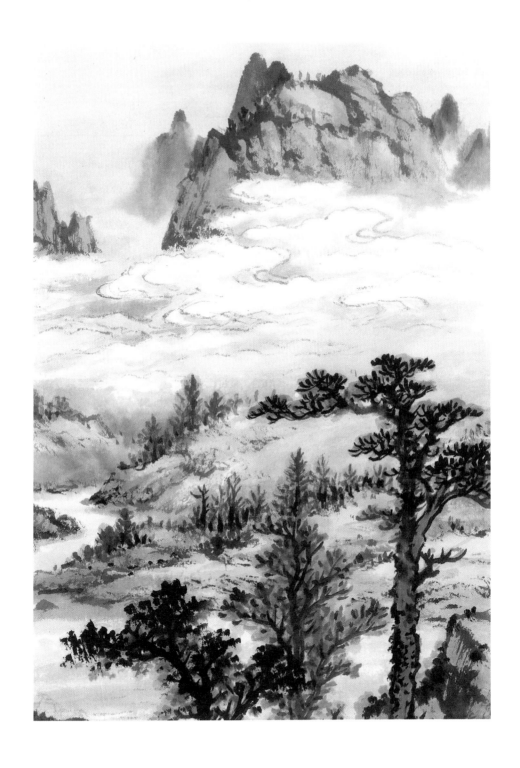

秋江釣艇（細部）·生棉紙
Fishing Boat on Autumn River (detail). Ink and colors on paper. 1987

勾雲法
第一階段 —— 用筆

● 秋江釣艇

❶ 以山馬筆蘸濃墨，畫最前面一棵樹的枝幹，並以濃墨點葉，緊接著以淡墨加點葉，使濃淡墨略相融合。

❷ 以較淡墨畫次一棵樹的枝幹，由樹梢落筆，接著並以重墨提一下梢頭的枝子及近根的樹幹。再以較淡墨畫攢三聚五點，但目的是以後在其間設色，所以帶有夾葉的功能，而用墨較簡略。也在其後以重墨提一下梢頭。

❸ 以較淡墨乾筆畫松樹枝幹，由左梢起筆，接著以濃墨提一遍，並加松樹的鱗皮。樹近根處做長裂縫，以表現其力量；枝向橫伸展，是為松樹的特色。請注意「乾溼並用」的松樹枝幹，既有力量，又富於融厚的墨韻。最後以濃墨沿著枝子加松葉；用禿筆，由外向內運筆。一面加葉，一邊看情況，視其需要，而再加枝。

❹ 以山馬筆蘸濃墨皴前景坡石。用筆兼有「折帶皴」與「馬牙皴」的趣味。大部分是用側鋒或大側鋒，筆尖朝左，向右拖之後，再轉向下，所以兼有橫的質理，與直的硬度，最右邊山頭左側，則有斧劈的趣味。

❺ 以三號豹狼毫蘸濃墨及重墨畫釣叟及小艇，船上有篷，以橫直及四十五度角側斜三種線條畫成。篷中以兩筆畫帘。身後有魚簍；懸於舟側水中，以保持漁獲的鮮活。由於水面並不極平靜，釣者又未把槳，所以篷左插篙或

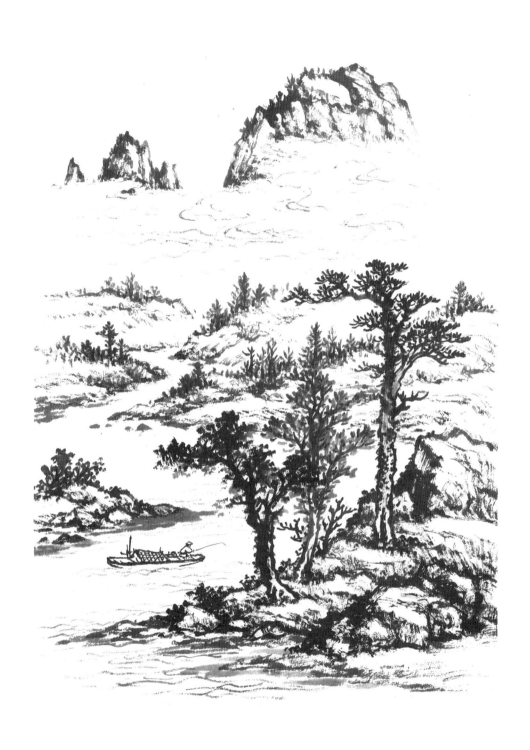

秋江釣艇（第一階段）‧生棉紙
Fishing Boat on Autumn River. Ink on paper. (16 × 24") 1987

竹枝一二於水中，以將船固定於溪中。

❻ 以重墨畫舟後小石坡；以次重墨皴雲以下，中景的山石；再以次濃墨提一遍。向右的用筆仍帶有折帶的趣味，但為「緩」折，而非「方」折。向左的用筆，近於短披麻皴。

❼ 以次重墨畫遠景山上的樹，先作垂直的樹幹，再由外向內添葉或枝，有些用筆甚密者，屬於杉樹。最後以重墨提一下。

❽ 以較小的狼毫筆，蘸淡墨小側鋒勾雲，筆上要稍乾些，並再以深墨提一下，使其融厚有韻。

❾ 以山馬筆蘸較淡墨，勾雲上遠山頭的輪廓，再以重墨及次重墨加皴石紋，用筆線條介於方與圓之間；直向與橫向發展的石塊相錯落。最遠山則全做垂直的發展。所以這張畫上值得注意的，是運用「折帶皴」，這種介於「披麻」與「斧劈」或「馬牙」之間的筆法，來調諧全圖的軟硬變化，造成一種方圓並濟的石塊質感。

❿ 點苔，包括土石及樹木枝葉間。

⓫ 以淡墨大側鋒加灘。

⓬ 以小筆蘸較淡墨，側鋒勾水紋，並以較深的用筆提一下。

第一階段完成。

勾雲法

第二階段 ── 染墨

● 秋江釣艇

❶ 以長流筆蘸淡墨，由前景山石落筆，用筆的方向與皴相同，表現出「折帶皴」之亮面呈水平發展的效果。

❷ 以淡墨染前景樹。樹幹的位置，由於後面的背景較亮，所以染得重而實些，使前後產生對比。但樹根由於落在墨色深的石塊上，而且較為受光，因此可以留白。

❸ 以淡墨染中景左側石岸及漁舟、釣叟。篷、船側、船艙間及帘內都染得暗些。釣叟的上衣也加染，但用筆較靠下方，留肩背上方較受光的位置不染。

❹ 以長流筆蘸淡墨染遠景，由灘岸開始，逐漸向上發展，用筆也大致沿著先前皴筆的方向，但是近水的山腳及灘頭的石塊特別染重些。

❺ 以長流筆蘸淡墨，半中鋒染雲。先染雲下方較不受光的地方，再順著勾雲的線條，以較清墨勾染，對於雲頭和雲朵彎轉內折的地方，要多提染幾遍。

❻ 以淡墨染雲上的遠山頭。右側主山頭上的石塊，要順著岩石的節理和方向，而留得亮一些。

❼ 以長流筆，全筆濡清墨，筆尖蘸較重墨，筆尖朝上，側鋒染遠山，並以重墨在山頭提一下。

❽ 以清墨染左邊遠山後的雲，使之有彎轉折向山後的感覺。

❾ 以淡墨染水，但只是表現大的調子，而不必細細沿著水
紋來勾染，那些較細小的效果，可以等設色的階段再處
理。

.. 第二階段完成。

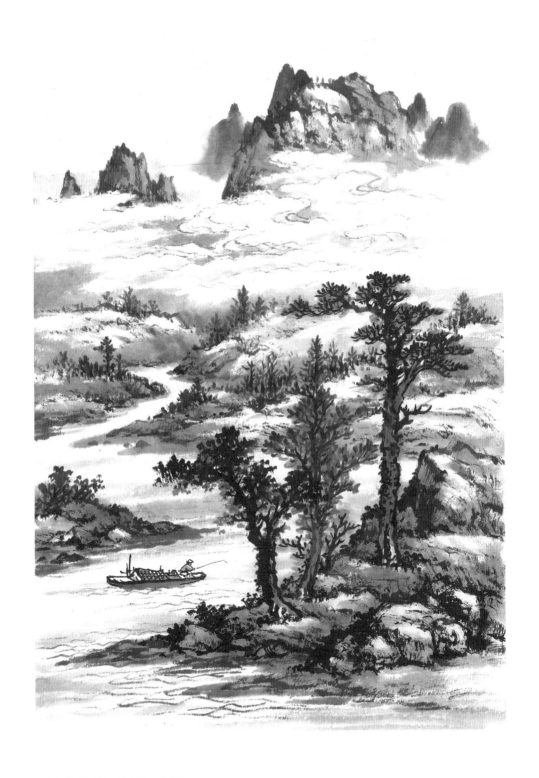

秋江釣艇（第二階段）・生棉紙
Fishing Boat on Autumn River. Ink on paper. (16 × 24") 1987

勾雲法
第三階段 —— 設色、題款、鈐印

🍃 秋江釣艇

..

❶ 以長流筆蘸赭墨染樹的枝幹，即使是濃墨畫成的枝子，也應再勾染一遍，由於赭石是不透明的礦物質色，所以仍然能在濃墨上顯現，使枝幹變得更為厚重。

❷ 以赭墨染船側、船篷及斗笠。

❸ 以花青調清墨做成的墨青色，染前景胡椒點樹及松樹的葉間。前者也以「點」的用筆去染，等於是再加一層墨青色的葉點。松葉間則以扇形的筆觸染色。

❹ 以朱膘、赭石、藤黃的混合色，染前景中間一棵和遠景的林木，只染樹的外緣或樹梢。
　　⊙ 接著以藤黃花青調成的黃綠色，染樹葉的內層或靠枝幹下方的葉子。使前後所施的色彩相混合，表現樹梢開始轉紅，而下方的葉子仍綠的初秋景色。

❺ 以花青藤黃調成的綠青色，加在既有的苔點上；尤其是前景山石邊緣的點子旁，要加點許多，一方面減小了原來濃墨苔點，與白紙對比造成的強烈剛硬感，一方面給予了更豐富厚重的色彩。
　　⊙「先染苔，後染石」與「先染石，再染苔」的差異，是前者的苔色較能融入石色中。

❻ 以長流筆蘸淡赭石色，由遠處的山頭染起，漸向下移動，最後染前景。

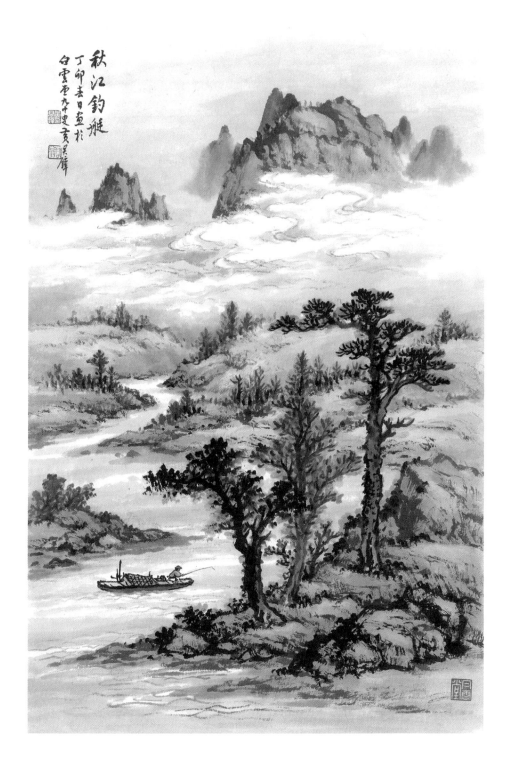

秋江釣艇（第三階段）·生棉紙
Fishing Boat on Autumn River. Ink and colors on paper. (16 × 24") 1987

⊙ 雲彩間，也要以淡赭石順著勾雲的線條，以中鋒勾一
　遍。

❼ 以花青、藤黃及石綠調成的綠色，染整張畫上的岩石陰
　暗處。譬如遠景山頭靠勾雲的地方，中景山石的近水
　處，和前景每一塊山石的較不受光處。於是造成山石向
　光面都是淡赭色，較斜而稍少受光處為赭中泛綠的色
　彩，這是畫初秋景的設色法。

❽ 以前一色彩調極淡的青墨，染雲的下方。

❾ 以長流筆濡淡青墨，筆尖蘸清水，大側鋒橫著用筆染天
　空；愈靠上方，筆尖蘸水愈多，使色彩漸趨於無。

❿ 以赭石色染人面、手臂、腿及船帘。極淡的赭色染船板。

⓫ 以青墨染水，由近處染起，水光淪漣處留白，愈遠愈
　簡，青墨也稍淡。

⓬ 以稍重的赭石色，染石塊分界及近輪廓的向光處，使向
　光面的色彩更被強調出來。

⓭ 以濃朱砂點前景及左中景的紅葉。

⓮ 題款：秋江釣艇。丁卯春日畫於白雲堂。九十叟黃君璧。

⓯ 鈐印：黃君璧印、君翁、白雲堂。

⋯⋯⋯⋯⋯⋯⋯⋯⋯⋯⋯⋯⋯⋯⋯⋯⋯⋯⋯ 完成。

細線畫瀑布法

雲巖飛瀑

　　這是一張水墨淋漓的作品,目的在介紹細線的瀑布畫法。

　　以中鋒細線來描寫瀑布下墜的水流,是傳統的方法,它的優點在於能表現水的速度和爽利。畫者在練習瀑布之前,應該先從畫柳條練起,必須熟習到能以中鋒快筆勾水線,而隨心所欲,不慮傾斜的地步才成。因為水流越過水口,總是垂直地下墜,即或有水的弧度,也絕不可能產生倒勾的現象。所以畫者只要一筆勾歪了,往往整張畫都得作廢。當然

古人也有以中鋒緩筆畫水線的方法，但看來容易，實則在筆力的表現上更為困難。

本圖以左邊為「主」位，瀑布面向右，前景虛其右下角，使整張畫的氣勢，能由此衝出。全圖樹木都用點法，一方面表現了水霧迷濛的效果；一方面以簡略的配景，比較能托出瀑布的主體。至於瀑布本身，則右幅寬、左幅窄，其間的石塊既不居瀑布的中心，也不在全圖的中央垂直線上。

題記與蓋章都在左側，這是因為右側山壁為水流所向，寬度又窄，不宜題。右下角為水氣所通，更不能蓋壓角章。凡此，都是款題鈐印時要考慮的。

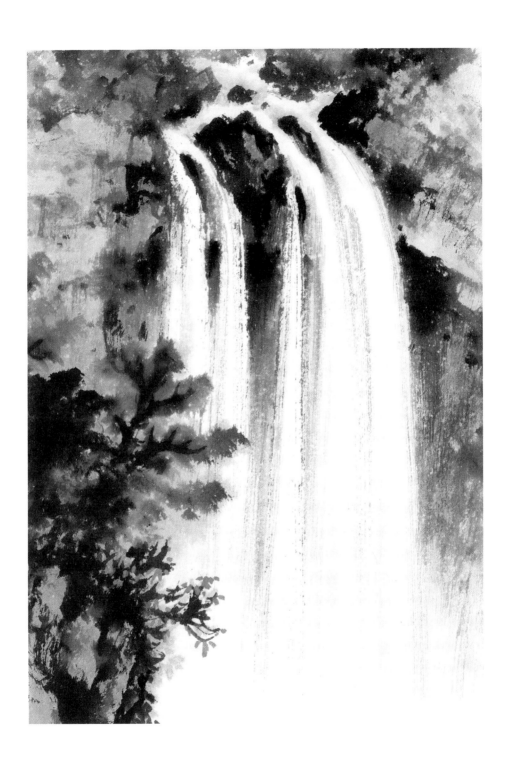

雲巖飛瀑（細部）・生棉紙
Cloudy Cliff Waterfall (detail). Ink and colors on paper 1987

細線畫瀑布法
第一階段 —— 用筆

● 雲巖飛瀑

⋯⋯⋯⋯⋯⋯⋯⋯⋯⋯⋯⋯⋯⋯⋯⋯⋯⋯⋯⋯⋯⋯⋯⋯⋯⋯⋯⋯⋯⋯⋯⋯⋯⋯⋯⋯⋯

❶ 以山馬筆蘸濃墨，畫前景山頭樹的枝幹；不等乾，就以
禿山馬筆點葉，最前一棵以濃墨點，再加淡墨點；後
面兩棵，則以淡墨點，再以次重墨在梢頭加點，使得濃
墨與淡墨，能相融合，造成豐富的墨韻。此外，由於樹
枝未乾，就在上面漬點，所以部分枝子的墨色會略略泛
開，造成水暈墨彰的淋漓效果。

⊙ 在作一幅畫之初，先要決定整張畫的體勢與調子，譬
如這一張，先決定要表現水墨淋漓，而非工謹的細調
子，所以一落筆，便已經要與細調子畫不同。筆可用
粗，墨可用漬，而韻趣則必須豐富。

❷ 以山馬筆，先濡淡墨（但墨量不要太多，否則難以表現
乾皴的趣味），後以筆尖蘸極濃墨，側鋒畫前景的山
石，由於筆上同時具有由濃至淡兩種墨色，並在筆中已
略相融合，所以側鋒畫來，能表現出豐富的墨韻。

❸ 以山馬筆蘸較淡墨或次重墨，側鋒皴瀑布左側山石，做
馬牙皴法，未乾時以濃墨提。

❹ 以次重墨及較淡墨中鋒畫瀑布水線，並加其間石塊，一
面畫，一面以濃墨提，使濃淡墨色能相融。水線不必畫
得太實，所以適宜用蓄墨量較少的山馬筆畫。

❺ 以較淡墨濡筆，再以筆尖蘸次重墨，大側鋒畫瀑布右側

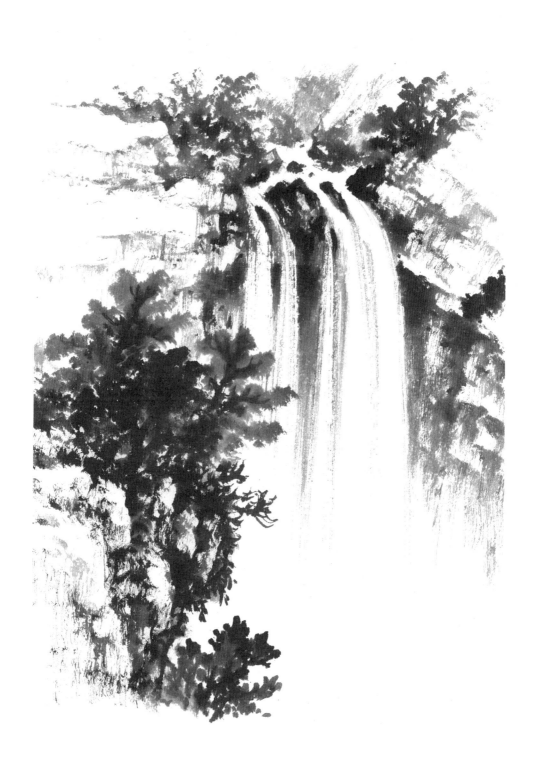

雲巖飛瀑（第一階段）‧生棉紙
Cloudy Cliff Waterfall. Ink on paper. (16 × 24″) 1987

山石，筆尖約朝左上方，斜皴出具有塊狀節理的馬牙皴筆，這與瀑布左側的皴筆，筆尖朝左，岩石節理向橫或直發展，是不一樣的。

⊙ 不待前面的皴筆乾，就以濃墨提，尤其是近水口及瀑布邊緣的地方，和石塊遮掩的陰暗處，要特別畫得深些。這一方面是因為瀑布特別白，對比得岩石比較黑；一方面由於瀑布邊的山石，受水氣，而顯得顏色深重。

❻ 以次重墨加左右遠山頭的樹，間以濃墨提、淡墨暈。

❼ 以較淡墨，側鋒畫瀑布水口以上的山石，並用重墨提山腳。

❽ 先以濃墨及重墨畫最前景下方的樹枝，再以較淡墨，用「攢三聚五」的筆法添樹葉；未乾時，以濃墨在梢頭加點一些，使其既具有向下面雲煙發展的淡墨調子，又能同時具有作為前景的力量。

❾ 蘸濃墨及重墨，以小中鋒畫前景山石上的草、苔，並為中景點苔。此時瀑布的水線已半乾，順便以濃墨做再一次「提」的工作，使其精神能夠凸現出來。

第一階段完成。

細線畫瀑布法
第二階段 —— 染墨

● 雲巖飛瀑

..

❶ 以長流筆蘸淡墨，由遠景瀑布左側的山石染起，用筆的
方向大約與皴筆一致，也就是當染水平方向發展的石面
時，以側鋒水平用筆；當畫垂直的不受光面時，以側鋒
如同「馬牙皴」般垂直用筆；正由於這些石塊，兼有水
平與垂直兩種用筆，所以能夠表現明顯的「塊狀節理」。
　⊙ 對於靠近瀑布及水口的岩石，要特別多重複染幾筆，
　　因為瀑布旁的岩石較易受水氣，同時與飛瀑對比下，
　　顯得特別暗些。

❷ 以長流筆，全筆濡淡墨，筆尖蘸清墨或清水，大側鋒，
筆尖朝上，染水口以上，最遠的山澗及雲氣。由於筆腹
為淡墨，筆尖為清水或清墨，所以自然表現出上輕下重
的墨階變化。

❸ 以淡墨染瀑布右側山石，順著四十五度角的岩石節理，
以側鋒染。對於與瀑布交接及較不受光的岩石陰暗面，
要特別加強。
　⊙ 最下方與雲霧水氣相接的地方，則以較虛而乾的用
　　筆，表現「淡出」的效果。

❹ 以長流筆蘸淡墨，染前景山石及樹木，靠邊的較小石
塊，要特別染得稍重些，右側大塊上用筆極簡，表現受
光的效果。

❺ 以❷同樣的筆法染前景下方的雲氣，其中深重處，可以重複用筆多次。

⊙ 大凡瀑布下方，由於激起大量水花，容易形成雲霧。在這張畫上，左側較實，右下角留得較虛，使雲霧順著瀑布的方向，往右飄動。

❻ 以淡墨染瀑布間水線和小石塊的上方，請比較前一階段的圖片，當會發現，本圖在水口的石塊上方，都加染了一點淡墨，這是因為水勢受岩石阻擋，會激起水花，而後迴轉，在水花與石塊交接處，常顯出一點暗影，雖然只染一點點，也能造成很好的效果。

第二階段完成。

雲巖飛瀑（第二階段）‧生棉紙
Cloudy Cliff Waterfall. Ink on paper. (16 × 24") 1987

細線畫瀑布法
第三階段 ── 設色、題款、鈐印

🍃 雲巖飛瀑

..

❶ 以長流筆蘸赭墨，將每棵樹的枝幹再勾一遍。雖然這張畫的用筆較粗放，樹的枝幹都是以墨單勾，而無雙勾的地方，但因赭石為不透明色，所以還是會隱約地透出來。此外在以赭墨重勾時，更有特別技巧的講求，也就是約略循著原來的枝子，但可以稍稍錯開一些，使赭墨色在枝幹的側面呈現；甚至可以多添些枝子，或將某些枝子延長。如此，則不僅赭墨較顯明了，樹也變得更豐富。這種畫法，可以由畫上紅葉樹間得到證實。

❷ 以淡花青染前景山石上方，最中間的一棵樹葉。

⊙ 請注意：這是純的淡花青，而非大多數畫上染葉時使用的青墨，因為那棵樹的墨色已經夠深，又要講求葉間濃淡墨的淋漓變化，如果加了暗調子的青墨，將會影響色階，甚至造成不通風的弊病。

❸ 以花青、藤黃和少許石綠的淡混合色，染山頭另兩棵樹，可知同為水暈墨彰的樹間，仍可以設不同的色彩，以有所分別。

❹ 以前一色彩，略加些墨，染遠景山頭的小樹，筆法與樹葉的點法相同。

❺ 以花青、藤黃、墨的淡混合色，染瀑布間的大石塊及左右岩壁的近瀑淫暗處。

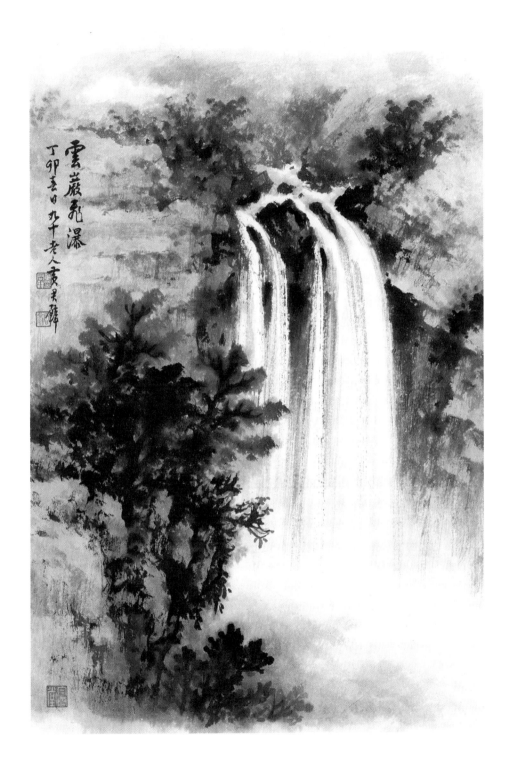

雲巖飛瀑（第三階段）‧生棉紙
Cloudy Cliff Waterfall. Ink and colors on paper. (16 × 24") 1987

❻ 以上一步驟的色彩染前景下方的樹，並以淡墨畫枝，在最右下方添加一棵小樹。

❼ 以花青、藤黃、墨的淡混合色，染前景岩壁上的懸草，並再點一次苔。這些墨綠色的苔點，可以在瀑布右方岩壁上明顯地見到。

❽ 以帶有前面色彩的筆，調淡赭石，成為稍暗調子的赭色，染遠景瀑布左右及上方的山石。

 ⊙ 請注意：原先染過墨綠色的近瀑岩石，仍要重罩染一遍淡赭，使色彩更為厚重。

❾ 以淡青墨染瀑布的水線，並再提一下瀑邊岩石的暗處。

❿ 以花青、藤黃、石綠和墨的混合色染前景山頭，其中花青量稍多些，造成一種暗青色。

 ⊙ 接著以赭墨接染前景山石的下方。

⓫ 以淡青墨染瀑布下的雲煙。

⓬ 以濃朱砂色，用介字點筆法畫紅葉，以增加畫面的神采。

⓭ 以❿的色彩在整幅畫上再提點一下，使畫面不要太光，在構圖較簡的畫上，這是極重要的收拾工夫。

⓮ 題款：雲巖飛瀑。丁卯春日。九十老人黃君璧。

⓯ 鈐印：黃君璧印。君翁。白雲堂。

完成。

倒人字線條畫飛瀑法

雲崖飛瀑

　　這張作品是為介紹以勾「倒人字線條」表現瀑布水花的畫法。構圖極簡，幾乎只分為中遠兩個景，而且虛圖上四個角，使瀑布的主體更為突出。

　　倒人字形勾瀑布畫法，表現的是水流受兩側山岩阻隔聚向中心，層層墜落的現象。有人形容遠看飛瀑，彷彿掛著的輕紗，實在確是如此，譬如圖中的飛瀑，正像是左右鉤掛著的縐紗。這是因為水流在下墜的過程中，會隨時受到岩石的牽掛而減緩速度，自然造成瀑布兩側受阻的水流慢，中間較

無遮攔的水流快。於是雖然同一波水，越過水口墜下時，卻會產生先後的變化，造成像是倒人字形的水幕，學者在研習時，應同時觀水寫生，在實際的生活中體會，才不致落入形式當中。

為使主體突出，這張畫的前景也很簡單。而且對於以瀑布為主的畫，作者常不由前景畫起，而自瀑布入手。這是因為畫面為整體的考量，如果先畫前景，很可能造成牽就既畫好的前景，而影響後面瀑布主體的自由發揮；反不如先畫瀑布，再衡情度勢，來安排前面的配景，這種觀念及方法，是值得讀者研究採用的。

雲崖飛瀑（細部）・生棉紙
Cloudy Cliff, Flying Waterfall (detail). Ink and colors on paper. 1987

倒人字形線條畫飛瀑法
第一階段 —— 用筆

🖋 雲崖飛瀑

..

❶ 以山馬筆蘸次重墨，略勾出瀑布左右的山石輪廓，接著
筆尖蘸濃墨，以側鋒馬牙皴表現山石。皴筆近瀑布處
尤其要深些。由於筆上原本已有次重疊，筆尖又蘸了濃
墨，所以皴筆的墨色，會由濃漸變淡，表現出豐富的墨
韻。此外，均由近瀑布處起筆，一方面墨色深些，一
方面筆也較溼，適宜表現近瀑所受的水氣，漸皴而筆漸
乾，則向左右離瀑布較遠處發展，表達呈方塊節理的山
石。

　⊙ 在皴筆的技巧上，要筆尖與筆腹交互使力，譬如右側
　　山石，那些長而近於垂直的線條，是以筆鋒著力來表
　　現，其所伴隨的呈塊面的皴筆，則須以整個筆的側鋒
　　來表達。

❷ 全筆濡淡墨，筆尖蘸重墨，由瀑布兩側山石，向瀑布中
間，以半側鋒掃出一條條水線，來表現在兩壁深處落下
的瀑布，由於水勢左右受到山壁的牽掛而稍稍遲滯，瀑
布中間的水花，則層層相疊墜落的現象。

　⊙ 這種兩壁突出，而瀑布凹藏其間的瀑布，是經常可見
　　的。在地形上的成因，是由於瀑布有切割山石的作
　　用，所以經過千百年，總是愈來愈向後退，甚至能造
　　成前面深而長的狹谷。

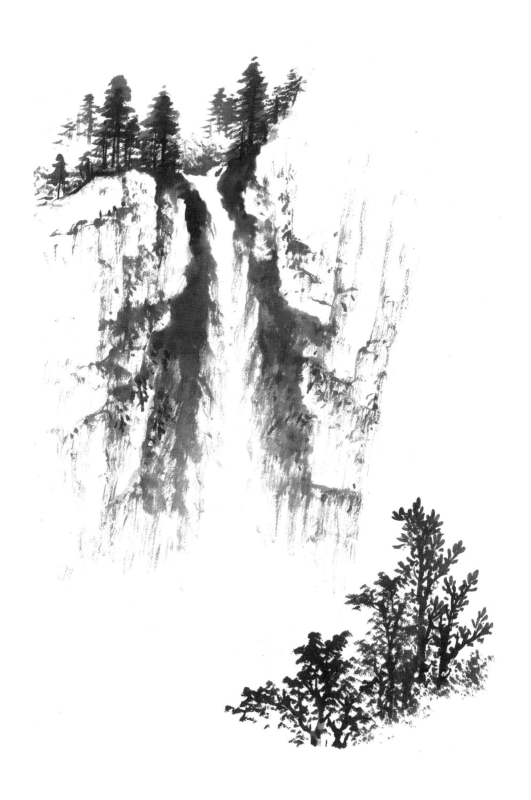

雲崖飛瀑（第一階段）‧生棉紙
Cloudy Cliff, Flying Waterfall. Ink on paper. (16 × 24") 1987

❸ 正為了表現瀑布深陷的效果，瀑布左右，須再三以濃墨或重墨來加強，尤其是近水口，及受岩塊遮掩而較陰黑的位置，需層層加染。

❹ 以山馬筆蘸濃墨，中鋒畫瀑布兩側山上杉樹的主幹，接著以濃墨側鋒橫點，用筆要長短參差。再以較淡墨及淡墨加點，使看來豐厚濃密。

❺ 以極濃墨再提一下瀑布深黑處，同時點苔，加岩壁上的垂草。

❻ 以山馬筆蘸重墨和極濃墨，畫最前景的樹。先畫左邊兩棵的枝幹，並立即以濃墨作胡椒點葉，後面一棵點得乾些。再畫右邊兩棵，先以重墨中鋒畫其左一棵的枝幹，再以濃墨畫右一棵枝幹，並略在左樹梢加「攢三聚五」點。後以次重墨添足樹葉。

❼ 以次重墨為整張畫加一遍小苔點，或懸在岩壁上的草葉。

第一階段完成。

倒人字線條畫飛瀑法
第二階段 —— 染墨

雲崖飛瀑

...

❶ 以長流筆蘸淡墨，側鋒染瀑布左側的山崖。靠近瀑布而
特別受水氣的地方，可以用筆重複兩三次，使墨色較
深；山石上方受光的位置，以較輕墨淡淡地染一層；屬
於斷崖的垂直面處，則可以大側鋒，由上而下，用斧劈
皴的方法染。

⊙ 由於這張畫用筆較粗，又多半屬於乾筆，所以山崖下
接雲氣的地方，只要用較乾的筆虛虛地染出來，而
不必像細筆畫那樣，以清墨及清水接染。也可以說：
「染墨」在這張畫上，也相當擔負了用筆的功能，由
瀑布左側斷崖和右側上方的用筆，可以見出非常明顯
的筆痕。

❷ 以長流筆蘸較淡墨，染瀑布左右山頭的林木、水口以上
的山壁及雲煙。半側鋒由上向下用筆，染到與雲氣相接
的地方，則改以筆尖蘸水，筆鋒朝上，大側鋒橫筆染；
由於筆尖是清水，筆腹為淡墨，所以造成漸入雲煙的效
果。

❸ 以淡墨側鋒染瀑布右側的山崖，由於石塊呈懸垂的層疊
節理，所以對於每一層下方較不受光的地方，要加染幾
筆。

⊙ 岩壁上方，是以長流筆蘸淡墨，大側鋒由下向上快速

用筆，造成飛白出去的效果。

❹ 以長流筆蘸淡墨，小中鋒或半側鋒，順著原先的用筆，由瀑布左右的外緣，斜向內勾染水紋，以加強水花的層次變化。

❺ 以長流筆蘸「較淡墨」（這是比淡墨稍深的墨，請參看書前對專用詞語的說明）染右下方的前景，對於樹的部分，雖不像較工細的畫那樣小心地勾染，但仍需多加染幾次，使墨色較重。

　⊙ 不必等樹間的墨乾，就以大側鋒染雲煙的暗處，用筆非常溼，同時以清水暈染左側雲煙的外緣，造成水墨溼化的效果。

　⊙ 右側岩壁下方的用筆比較特殊，是以長流筆蘸淡墨，再以筆尖蘸清水，由上向下運筆，但以中鋒起筆、側鋒收筆，目的是使每一筆在落筆的地方，都由於筆尖的清水而墨較淡，等到筆畫到了下方較暗的位置，則加重筆腹的力量，使墨色得以表現。

❻ 等遠景乾了之後，再以山馬筆蘸濃墨，側鋒提皴最陰暗處的岩塊。

第二階段完成。

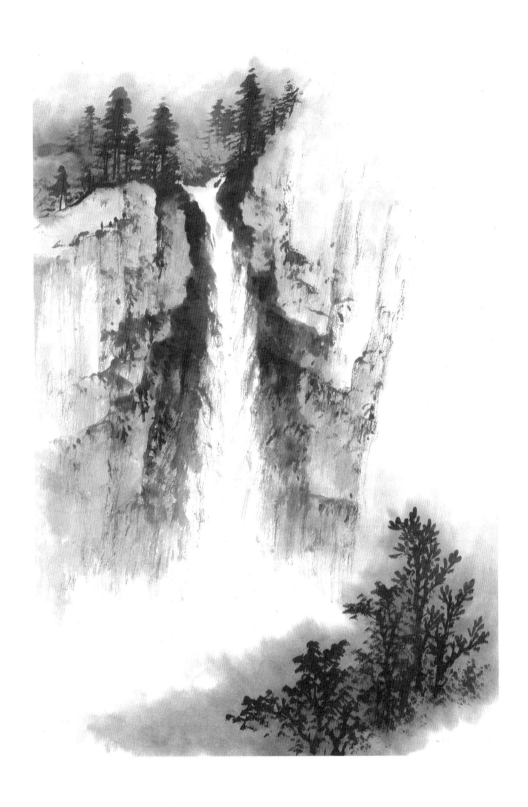

雲崖飛爆（第二階段）‧生棉紙
Cloudy Cliff, Flying Waterfall. Ink on paper. (16 × 24") 1987

第三階段 ── 設色、題款、鈐印

◗ 雲崖飛瀑

❶ 以長流筆調赭石及淡墨為「墨赭色」，染全圖樹木的枝幹；用筆不必完全依照原來的墨線，有時故意畫粗一點，或錯開一些，使赭色能較顯明。

❷ 以長流筆調花青、少許藤黃及淡墨，為暗青或暗綠青色，染樹。

⊙ 由遠景山頭的杉樹染起，半中鋒，從左向右用筆，依著原來水墨的筆觸染色，並時而多添加些，使林木看來更蓊鬱而有層次感，且減少了原先較濃墨筆與淡色背景的對比。

⊙ 以較藍的色調染前景左側的樹，不用平塗，而以點葉的方法染。

⊙ 在前一色彩中多加些藤黃，染前景右邊的樹；因為其中先混有墨色，所以雖然是綠色調，但屬於墨綠，足以增加前景的力量。當我們與上一階段的作品比較時，就會發現這些色彩所產生的拉出主體和分別背景的效果。

❸ 以長流筆調花青、藤黃和石綠，成為較亮的綠色，由左側山石的上方染起，而後發展到瀑布右側的山岩，用筆都偏重於上面。

⊙ 這一步驟採用「花青、藤黃、石綠」，而不使用「花

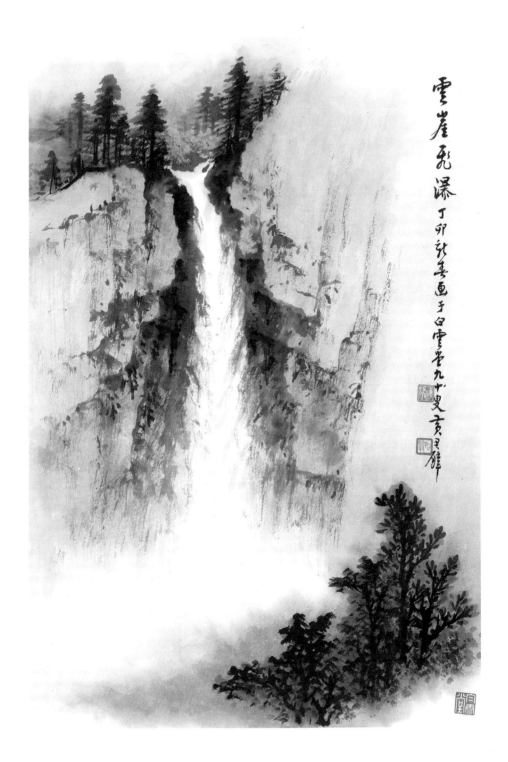

雲崖飛瀑（第三階段）・生棉紙
Cloudy Cliff, Flying Waterfall. Ink and colors on paper. (16 × 24) 1987

青、藤黃、墨」的原因是：在上一階段染墨時，已經將山石染得相當深，達到了所需要的重量，所以在設色時不宜再予加深。採取石綠的妙處就在此，它一方面幫助了綠色調的建立，一方面又能夠產生亮的效果。所以當我們與前一階段作品相比時，發覺現在前景樹木因設色而加強了，遠景山石則反而變亮了，亮色的「石綠」和暖色赭石的使用，是最大的原因。

❹ 趁著前面的色彩未乾，以淡赭色加染瀑布左右的山石及最遠景，使與綠色調相融合。

❺ 以長流筆蘸淡花青，染瀑布下方的水氣。

❻ 以長流筆調花青及一點淡墨，半中鋒勾染瀑布的水紋，及兩側最陰暗處。

❼ 題款：雲崖飛瀑。丁卯新春畫于白雲堂。九十叟黃君璧。

❽ 鈐印：黃君璧、君翁、白雲堂。

完成。

抖筆畫飛瀑法

● 飛瀑雷鳴

　　飛瀑雖然是中國山水畫中不可或缺的題材，但是歷代畫長流巨瀑的人卻不多，最主要的原因，是中國缺少這樣的風景，著名的黃果樹瀑布，又遠離中原，難為畫家們遊展所及。直到近代交通發達，加以攝影的普及，世界各地的山水奇景都能成為案頭的參考，巨瀑的作品才逐漸出現。

　　古人畫小瀑布，通常是以長條的水線來表現，這是因為水量不大，在快速落下時，由於視網膜的殘影，造成長條水線的視覺印象。但是在作者遊歷尼加拉瓜、衣瓜索和維多利

亞等世界著名的巨瀑之後，突然領悟到：其實水的墜落，正
如同水面的波浪一般，成為一波一波的層疊。上游的每個小
浪頭，在越過水口之後，都成為層層水幕，前後推擠、沸
騰，也就在這寫生觀察之後，創造出迥異於古人的抖筆和勾
筆的表現方式。它給予人的感覺是動的，成為滾滾的流動，
有一種萬馬奔騰，沛然莫之能禦的力量。

　　如果說細線飛瀑帶來的是悠然，則斷流巨瀑表現的是氣
勢，為了使畫面能有變化，這幅作品採取中央消失點的構
圖，在瀑布的上游，安排深遠開闊的畫面，再配以爽利剛健
的前景與氣勢雄渾的巨瀑，其用筆、渲染，都與傳統方法不
同，請讀者細細揣摩。

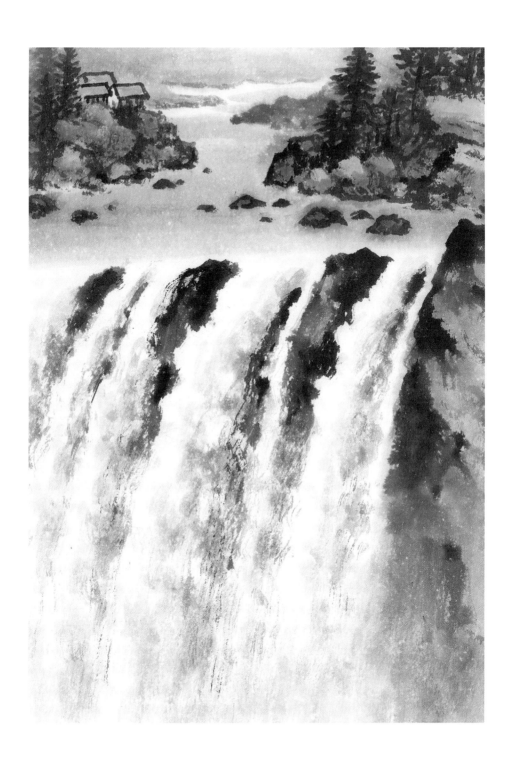

飛瀑雷鳴（細部）‧生棉紙
Flying River, Thundering Waterfall (detail). Ink and colors on paper. 1987

抖筆畫飛瀑法
第一階段 —— 用筆

● 飛瀑雷鳴

...

❶ 以山馬筆，全筆濡滿較淡墨，再以筆尖蘸濃墨，由大瀑
布間最靠右的石塊畫起。初落筆時，以筆尖著力，勾石
塊的上緣；接著改為側鋒，皴擦出石塊的質感；再側鋒
向下抖筆畫去，以筆腹著力，描繪出抖動的水線。但是
相反地，如果瀑布的方向朝右（這張畫是朝左），則向
下抖筆畫水線時，仍應以筆尖著力，而非筆腹用力。

❷ 不等前一步驟的墨色乾，接著就以極濃墨，加提石塊上
面靠右邊，及其與右側水花接觸，因較不受光及對比，
而顯得特別黑的地方。使後加的濃墨暈入前一步較淡的
筆觸中。

❸ 以山馬筆蘸淡墨，用鉤狀的用筆「﹀」，在瀑布間添
加，使其產生水花層層墜落的感覺。

⊙ 這個方法為前人所沒有，因為古人看大瀑布的機會較
少，所以多半以細條流利的水線，描繪較窄的懸瀑小
湍。但是碰到這種如長河大川，中截而墜落的巨瀑，
則細小的水線，實在不足以表現水波洶湧、層疊滾落
的感覺。

⊙ 以較淡墨，或次重墨，再提水花及瀑布間的分隔線。
瀑線間的寬窄要有變化，不可等寬，石塊的深淺、大
小，也要有節奏。

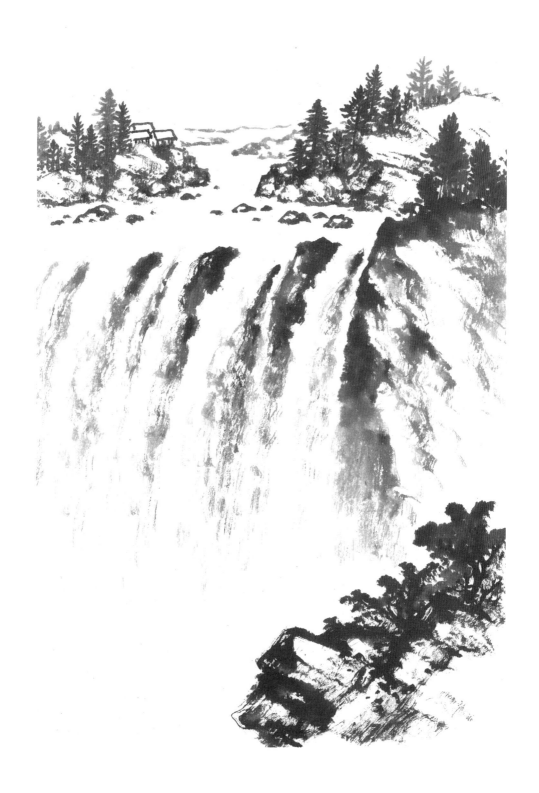

飛瀑雷鳴（第一階段）・生棉紙
Flying River, Thundering Waterfall. Ink on paper. (16 × 24") 1987

❹ 以山馬筆蘸次重墨，畫瀑布右側山石，筆尖朝左上，側鋒乾筆皴。並接著以濃墨提山頭及近瀑的深色處。

❺ 以山馬筆蘸濃墨，大側鋒畫前景（右下角山石）。以極濃墨畫樹枝，並點葉；再接著以淡墨加點，使濃淡墨相融。

❻ 順勢以極濃墨點苔，並加皴山石特重的地方。

❼ 以重墨及較淡墨畫瀑布右側山頭的杉樹。先畫枝幹，後添葉。

❽ 以山馬筆蘸重墨，皴上游右側山石，近水處石塊稍碎，右側則呈大的塊狀。

❾ 以次濃墨畫杉樹的枝幹，並加靠上方的葉子，再以重墨及較淡墨添加靠下方的葉子及較遠處的樹。其中最近水的兩棵與眾不同，為橫點畫成，但也是杉樹類。

❿ 以次重墨畫左側上游山石，用筆介於方圓之間，均為側鋒畫，並加杉樹，畫法與前一步同，但用墨都淡一色階。

⓫ 以重墨及次重墨畫屋舍，因距離甚遠，用筆要簡略而厚重，不可畫得尖銳峻切，或是太細瑣。

⓬ 以較淡墨畫最遠灘，用筆極簡。

⓭ 以重墨及次重墨畫瀑布上游的碎石。凡疾流間，由於水勢衝擊山岩，造成石塊崩裂，往往多碎石。

⓮ 再以濃墨提瀑布及中景山石。略提遠景山，並稍稍點苔。

第一階段完成。

抖筆畫飛瀑法
第二階段 ── 染墨

● 飛瀑雷鳴

❶ 以長流筆蘸淡墨，染瀑布上游的遠景山石，可以重複染幾次，以造成更為深重的色階，但是對於山石上方的受光面要留亮些，甚至完全不染。

❷ 以淡墨染樹林、更遠景的灘岸及天空。
 ⊙ 染天空時，是先以大長流筆濡淡墨，再用筆尖蘸清水，大側鋒橫著運筆，造成從上到下，由淺而深的墨階。
 ⊙ 由於樹林及天空都染暗，所以房屋和上方留白的山石，更因對比而顯得突出。
 ⊙ 一般作國畫，都是由前景畫起，這張作品由上方開始染，是為了避免先染前景，會造成畫遠景時手肘易碰觸已染溼部位的弊病。

❸ 以長流筆蘸淡墨，染瀑布右邊的岩石及樹木。靠近瀑布的石壁邊緣，要特別染暗些。

❹ 以長流筆濡淡墨，再用筆尖蘸水，半側鋒染瀑布的水花，略作「⌣」狀的用筆。

❺ 同時以淡墨染瀑布間的岩石，可重複兩三遍，以加強其墨色。

❻ 以長流筆蘸淡墨，染瀑布邊緣以上的水面，橫著半側鋒運筆；對於靠近石岸的地方，要留一條白邊，這是因為

疾流觸及岩岸時會造成水花。

⊙ 一直要染到瀑布水口上面的邊緣，不可染過水口線
（也就是瀑布下墜的斷線），因為水流在下墜前會激
蕩沸白，所以原本深色的河面，會突然變亮。

❼ 以淡墨染前景右邊的山石及樹木，運筆的方向與皴筆相
同，靠邊緣的石塊尤其要染深些。

❽ 以長流筆蘸淡墨，染前景水霧的陰暗處。先染靠山崖的
較小範圍，再以筆尖蘸較清墨，加大染的範圍；而後又
以筆尖蘸清水，筆鋒朝左，半側鋒用筆，以表現濛濛的
水氣。

第二階段完成。

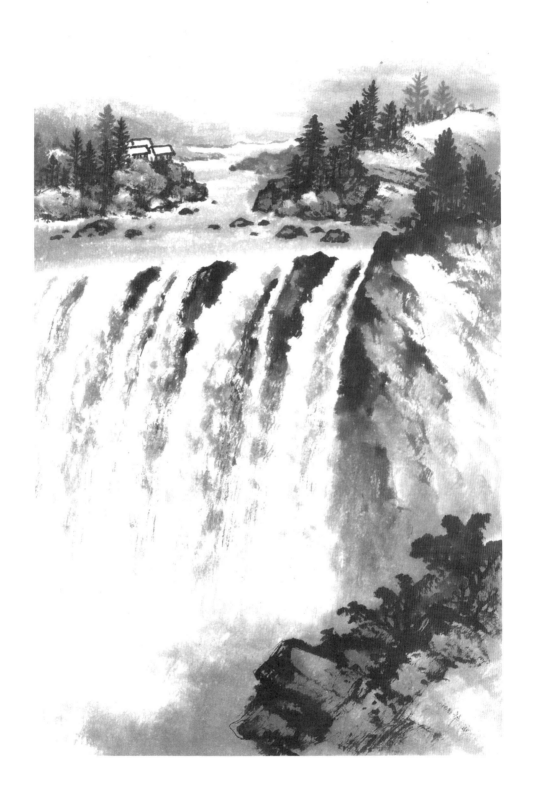

飛瀑雷鳴（第二階段）‧生棉紙
Flying River, Thundering Waterfall. Ink on paper. (16 × 24") 1987

抖筆畫飛瀑法
第三階段 —— 設色、題款、鈐印

● 飛瀑雷鳴

❶ 以長流筆調赭石及淡墨為墨赭色，將全圖的枝幹勾染一次，可以畫得比原先的枝幹略粗，使赭色更能顯明。

❷ 以長流筆調花青、藤黃、淡墨為「暗青綠色」，染瀑布上游左右側的杉樹林；再多加一些藤黃，成為「暗黃綠」或「暗綠」色，染前景、中景及遠景最靠右邊的山頭樹。
⊙ 凡是染杉樹，都用杉樹的筆法，染最前景的點葉樹時，則用「點」的筆法。

❸ 以赭石色，調一點清墨，染瀑布右側及上游的山石和遠灘。

❹ 以濡過淡赭的長流筆，尖蘸「墨青色」（花青調一點淡墨），筆尖朝上，大側鋒染遠山，造成青中帶赭的色調。

❺ 以花青色染屋頂；較濃的赭色染房屋的正側面，但不染最右那間房子的左側面，使房舍之間的色彩有變化。

❻ 以長流筆蘸淡花青色，並略加一點清墨，側鋒橫筆染瀑布上游的水色，近岸邊處稍稍留白，以表現水花；最遠處則不染。

❼ 以長流筆蘸前一色彩染瀑布的水花，小側鋒筆觸多半呈長橢圓形，加在滾動水花下方較陰暗的地方。

❽ 以前一色彩染前景下方的水霧，較淡處以清水暈開。

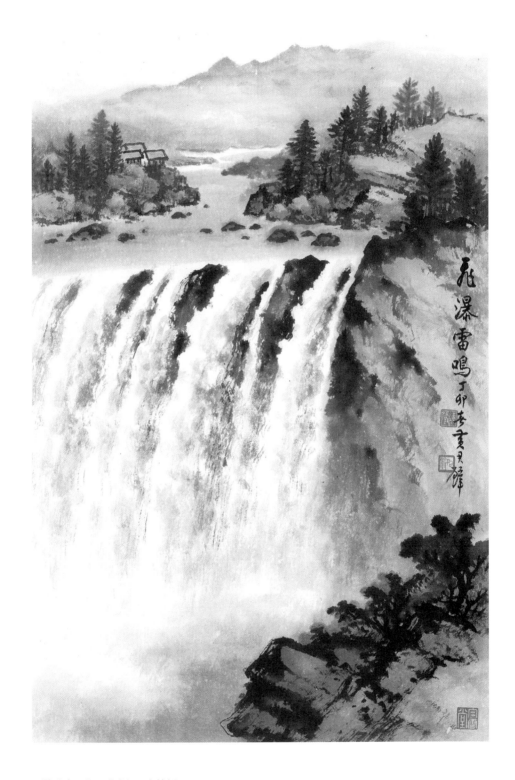

飛瀑雷鳴（第三階段）・生棉紙
Flying River, Thundering Waterfall. Ink and colors on paper. (16 × 24") 1987

❾ 以❸之暗赭色染最前景的山石。並在靠邊緣石塊上加提兩次。

❿ 以花青略調一點藤黃及石綠，染最前景的山石下方及瀑布右側山石的陰暗處。

⓫ 以花青墨「提」染水間的石塊，及瀑布上游山石的陰暗處。

⓬ 以長流筆蘸較濃的赭石色，加皴中景及遠景山石的輪廓，及石塊的交接處，使山石看來更厚重。

⓭ 以淡花青色，再加提瀑布水花的較暗處。

⓮ 題款：飛瀑雷鳴。丁卯春。黃君璧。

　⊙ 瀑布左側因為是水流所向，不宜題。圖畫上方左右的空間都小，也不適合。只有瀑布右側山石的大塊面上可題。

⓯ 鈐印：黃君璧、君翁、白雲堂。

.. 完成。

款題鈐印論

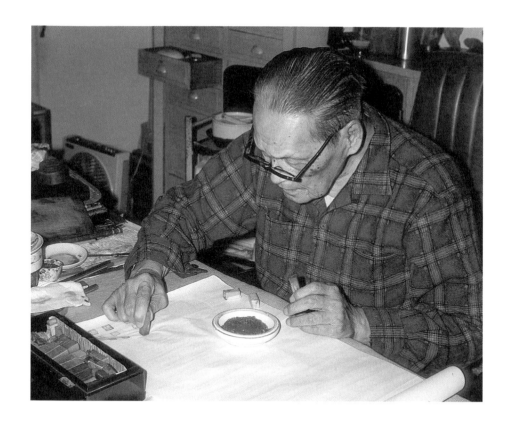

「畫就是畫，何必要款題蓋章這些與畫無關的東西添加在上面？」這是許多人常會提出的問題。

南宋以前畫家多半不做款題，即或有，也只是藏在樹石隙處，譬如范寬畫「谿山行旅圖」，將名字隱於樹下；蕭照寫「山腰樓觀圖」，題名於山崖之側；李唐寫「萬壑松風圖」，題記於遠處的山峰之上。他們這樣做，一方面因為畫上明處無法題，題了之後反而會害畫；一方面有人認為當時畫家多不善書，怕字寫不好而影響了作品；當然最主要的原因，還是沒有這種風尚。直到蘇軾、米芾這些書畫具妙的文人畫家開其端，漸漸影響，到元代款題與用印才大大流行起來。在某些作品上，它們甚至多過了畫，倒像是以書為主，而畫反成為其間的插圖與點綴。

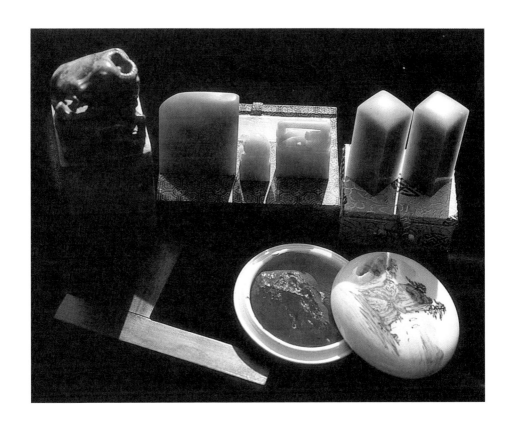

　　經過數百年的發展，詩書畫與印，已然成為中國畫上的一大特色，也成為了畫上的一部分，我們很難說它的利弊得失。一幅畫誠然可能因為極佳的款題與蓋章而愈為生色，相反地，一幅好畫也絕不能說因為沒有明顯的題印而影響價值。款題與用印，能如此被人們所愛用與欣賞，當然有它的原因。它不是絕對必要，但也有其不可否定的價值。所以在我們研究應如何題款與蓋章時，先要了解它的功能與特質，就因為這些特具的功能，才使其發展為風尚：

　　一、款題可以說明畫外之意，引導欣賞者，了解畫家創作的情思與動機。蘇東坡曾評王維的作品是「詩中有畫，畫中有詩」，而當時並不流行在畫上題詩，所以那畫中有詩，指的是詩的感覺；但是到了後來文人畫流行，畫家兼能作

白雲堂印選（一）

黄氏　　　黄氏　　　黄君璧印　　黄君璧印　　黄君璧印　　黄君璧印　　黄君璧

君璧　　　君璧寫意　　君翁　　　君翁　　　君翁　　　君翁　　　君翁

黄君璧印　　黄君璧印　　南海黄氏　　黄君璧　　　君翁　　　南海黄氏

君翁　　　君翁　　　君璧　　　君翁　　　容安樓　　　君璧

南海黄氏　　黄君璧印　　黄君璧

黄君璧印

君璧畫印　　君翁　　　君翁

君翁

黄君璧印　　黄君璧印　　君翁八十後所作　　君璧珍藏

南海

君翁　　　白雲堂主人　　君翁八十五後作　　生于戊戌　　黄君璧

282

詩，便常把自己的詩興發揮在畫上，既作畫又題詩，甚至不僅自己題，更請別人題；收藏家、鑑賞家也各自發揮，或在引首、拖尾、詩塘、左右裱綾上題，或直接題在畫上。他們題的，既是自己的感覺，也可能希望引起其他欣賞者的共鳴。

至於那題記的內容，或為了記事，或為了說明，或是吟詠畫中的意境，或闡述人生的哲理，或有諷世的想法。譬如沈周畫芭蕉樹下坐一人抱琴，題句為「蕉下不生暑，坐生千古心，抱琴未須鼓，天地自知音」。於是觀者知道那蕉下的人抱琴而未彈，因為天地是他的知音。進而想到「懷才不必被用」等等人生的哲理。

又譬如溥儒作一駝背老人，題「而今世上少直人」，則有了諷世之意。設若他們不題，欣賞者是不會想到這些的。正如歐陽修所說：「蕭條淡泊，此難畫之意，畫者得之，覽者未必識也」。所以那題記，便有了引導說明的作用。

此外又有人是因詩文而作畫，譬如畫曲水流觴，上題全篇〈蘭亭集序〉；畫一仕女，上書曹植〈洛神賦〉；或畫一漁夫春溪泛舟，上題陶淵明的〈桃花源記〉。凡此，既是因為他的畫本取材於那些文章；一方面題記之後，也幫助欣賞者，將畫面與詩文的內容相聯。

二、款題與印章可以成為畫面的一部分。有些畫家在作畫之先，已經定下款題的位置，於是那款題在計畫中就是畫面的一部分。譬如畫一拳石，有主而無賓，原本毫無變化，但在拳石上方空白處滿滿題記之後，則看來充實有物。又譬如在圖上一側畫群山為「主」，但另一側不做賓的安排，便以幾行題記做為「賓」。又譬如畫簡筆水墨，稍嫌變化不夠，便加長題，再用幾方印，來增加色彩和變化。誰能說那款題與印章不是畫面的一部分，且擔當了繪畫的功用呢？

三、款題與蓋章可以幫助畫面均衡的安排。有時候畫面

白雲堂印選（二）

鴛鴦

君翁日利長年

煙雲供養

飛羽觴而醉月

丹青不老

美意延年

白雲堂珍藏印

得象外意

白雲堂

白雲堂

白雲堂

白雲堂

白雲堂

白雲堂

白雲堂

白雲堂

白雲堂

容安樓

白雲堂

白雲堂

白雲堂

左右對稱，主題恰巧在中央，如果於其中一側題幾行字，則原本感覺太居中的東西，因為距離字近得多，而在感覺上向另一側移，比原先好得多。又譬如畫上居於主的力量嫌弱，使畫面不夠安定，這時若在主體的那一角，加個重重的壓角章，則有安定和增添畫面內容的作用。

四、款題可以幫助畫面上的溝通與諧調，尤其是在長手卷上，有時所畫的景物不相聯，譬如惲壽平畫〈百花圖卷〉，不加款題時，看來只是個散的寫生卷子，但若於花與花間空處加以題記，偶爾文字且與花葉相錯落，則看來有氣脈連貫之勢。

由以上所論，雖然可知款題蓋章有許多好處，但明代的沈灝曾說：「自題非工，不若用古；用古非解，不若無題」。李日華則說：「畫既佳，又何須著語」。唐寅更有「近世多書於畫首，故趙松雪云：畫至元朝遭一劫也」之語。這是因為，畫就是畫，本不需要題，題得好固然能夠增加畫的神采；題壞了卻要損畫，所以款題蓋章必須極為慎重。那麼在何種情況下可以題呢？茲分論之如下：

《畫塵》中曾說：「一幅中，有天然候款處，失之則傷局」。這「天然候款處」應分為兩種：一種是畫家在作畫之初，就已經設想好的地方，有時故意留著一處不畫，讓那題識做為畫的一部分，所以這種天然候款處是非題字不可的，不題則畫上就缺了東西。另外一種則是作畫之初並不考慮落款，全等畫完之後，觀察全圖體勢，然後找出可以題字的地方。如果空間大，則長題；空間小，則短題；甚至在無處可題時，將名字像范寬一樣，隱在山石隙處。由此可知題印有積極與消極兩面。積極的目的，是增加畫的風采內容，或補畫的不足；消極的，則要注意不可傷畫，須題印在最無損的位置。

至於什麼是天然候款處，有人認為只要是空白的地方就

成，實在可能犯了大錯，包括《芥子園畫譜》所說「畫上題款，各有定位，非可冒昧，蓋補畫之空處也」，也有些失之武斷，因為：第一，題款如我前面所說，並不一定是為補空處。第二，畫上的空處，也未必都適合落款。

譬如畫幽林曲澗，那澗水留白的位置，多半不能題字，反而要將字放在森林的一側。因為澗水若向畫面左前方流出去，而偏偏在左側題一行字，則擋住了流水，使得原本疏通的地方，變得滯塞起來。

又譬如右為群山，左為雲海。那雲海若空得夠寬大，則可以把字題在左側，或為了顧全不要擋住雲海，而題在雲線以上的天空位置。但若雲海的寬度不大，原本也只夠畫面呼吸，則不能在雲海邊上題字，反要題到圖的另一側。

由此，我們得出一個結論：

一、畫上空靈透氣而有餘的地方可題，但題了之後有礙其透氣時則不能題，反須題在其他實處。

二、畫上水所流向、雲所湧向、風所吹向，內勢外張之所向，若沒有足夠的「出路」，則最好不要題記蓋章。所謂「出路」，譬如畫上只有一小條雲，或一條小河伸向畫外，則是出路小，絕不能擋住它。相反地，如果是長流大川、一片空茫，則算是出路大，可以於適當處題記。

同樣的道理，壓角章除非為了均衡的必要，也宜用在實處，而不適合放在雲水等虛處，因為壓在實處可以增加其穩定性。

至於題字用印的方式，應有以下幾項原則：

一、字數多寡，視可題之範圍而定，地方大時可以多題，否則寧可只簽個名（又叫窮款）。

二、字須配合全畫的體勢，譬如立軸條幅，或畫上景物都做直立式發展的，字最好是直式發展；橫披時，若有大片橫的空間，則題字可以向橫發展，譬如先以較大的字，從右

向左題畫名，而後以較小字，分若干直式短行題記落款，整體看起來，文字是占橫的空間。

三、字及印均應配合畫的風格，畫風粗獷時，題字亦當瀟脫；畫風細巧時，題字也當較工謹；水暈墨彰而韻趣豐富者，可以用題字墨色深淺變化的濃淡墨題法（但無絕對必要），否則最好以一色濃墨，較能見精神。

四、題字蓋章不宜放在畫幅中央，因為太居於正中位置，會影響畫面的動態。此外在左右側直題，末尾一個字，最好也不要正在畫幅上下中心的位置。如果題記不夠長，可以用印章來補救，譬如在字下加一名印、一字印，或一閒章，使整行文字看來長些，如果文字已經夠長，不宜再長時，則可蓋在名字的側面。

五、不論款題或用印，都不宜緊貼著畫的邊緣。因為紙張常裁切得不夠平直，裱褙之後又會伸縮變化，結果寫在太靠邊的文字，極可能會在裱裝時被切到。未來的重裱就更不用說了。每重裱一次，畫幅總會少幾分，想到這一層，就更不宜題款蓋章在過於靠邊的位置，距離一公分應是最少的限度。

六、題字時遇到下面有不甚緊要，而色彩不太深的畫面時，可以逕題下去，譬如題在岩壁上，雖然下面已有皴筆及設色，只要字跡清晰可見，則可題。但若碰到畫得極黑的位置，則可以跳開。譬如題到一半，正碰上橫著伸過的一支濃墨樹幹，則字可以跳過。如果全畫都非常黑，可以用泥金題。鈐印則可以採取朱膘重而較亮的一種，以求其顯明。

七、題字不宜過大，用印也要與字體相配合；題字細小時，尤其不能用大印，因此最好備有大小印多種，以求配置。至於使用朱文或白文，則當視乎畫的大小、色的濃淡及空間的疏密為之。印色當求厚重，不宜太濃黑或姿媚。

八、單行字，前面不必加起首印，多行字可以加，但無

絕對必要。印的位置通常在右側，比字稍低半格的距離。起首及壓角章，可以是齋舘畫室名稱，也可以是閒章，但閒章內容最好與畫上內容略有關係。譬如畫青蔬瓜果，印文作「恬澹天真」、「師造化」乃至「東西南北之人」都好，卻不宜使用「氣壯山河」之類。

九、如果題記甚長，分為多行，要平頭不平尾，以求變化。若要抬寫，最好平抬，或空一格。如果題詩，不必拘於每行一聯或一句，安排得長短跳動，反而更見意趣。題字的大小輕重應有變化，使其氣脈相聯，較易入畫。

十、用印若在題字的側方，可以與字極靠近，甚至犯字（也就是一部分與字的筆劃相疊）；但若用印於字的下方，通常是不犯字的。此外，名印如果在左，壓角章最好在右；但若右角不宜，則還是可以放在與名印的同一側。

據古籍記載，項墨林的書法甚佳，但在題畫時總是文詞累贅。向他求畫的人，常偷偷塞錢給項墨林近身的小僮，伺他剛畫完，就蓋上印拿出來，免得被題字。

由這個故事可以知道，畫好而書不佳，固然可惜；書法就算精良，題識不妥，還是會害畫。所謂「有書雖工，而無雅骨，祇可憎耳」。以上文中所論，都屬於技巧理論，至於那最重要的款題內容及印文的雅俗，只有待讀者諸君自己鑽研了！

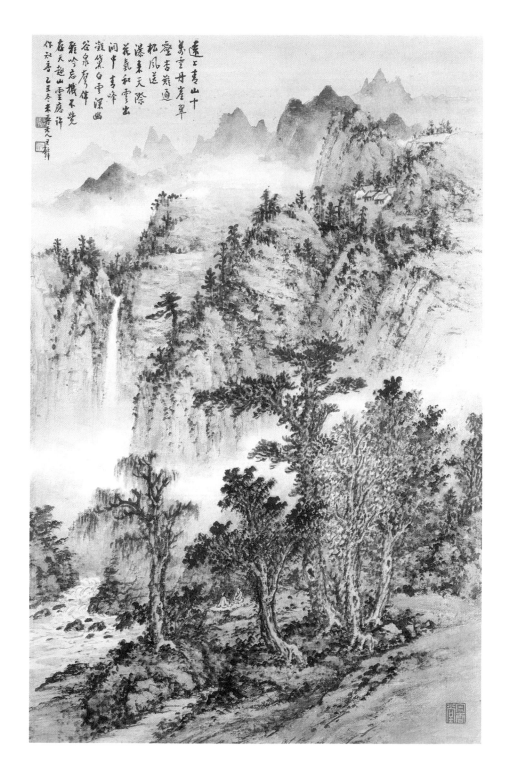

泉聲伴雅吟‧麻紙

Hermits. Ink and colors on paper. (25 × 38") 1985

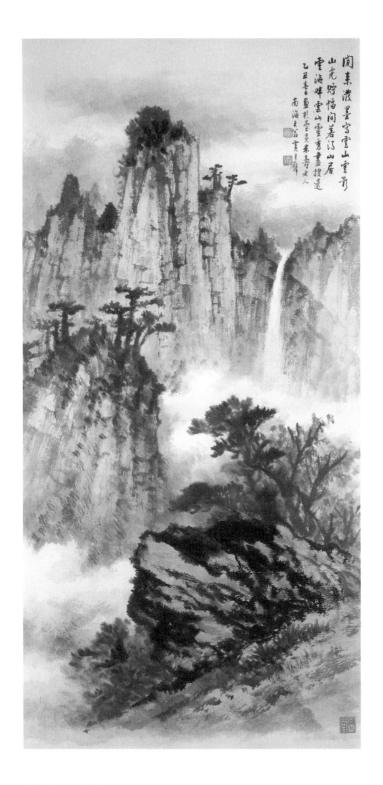

閒來濃墨寫雲山雲影
山光野幅間著江山居
雲海畔雲山靈秀畫挖送
乙丑春重拈雲美來壽老人
南海吳□ 黃美雄

雲山靈秀・生棉紙
Cloudy Mountains. Ink and colors on paper. (24 × 48") 1985

雨雪論

雨和雪雖然都是由雲氣所形成，卻表現了兩種極不相同的風貌。雨是動的，雪是靜的。不論細雨綿綿、小雨涓涓，或大雨滂沱，雨滴總是快速地墜下，落在水裡，則激起漣漪；落在地上，則答答有聲；打在芭蕉上，更點滴淒清；落在荷葉上，又如碎珠琉璃，所以雨不但有動勢，而且具音響。

至於雪就全然不同了，它無聲地慢慢飄降，在人們不知覺中，可以一下子染白大地。它不像雨能夠四處流動，被大地迅速吸收，而是層層重疊，愈積愈厚；它也不像雨那樣溜滑，即使「山中一夕雨，樹杪百重泉」，那留在樹杪的雨水，也一下子便流完了。但是雪不同，因為帶有一種黏結性，可以層層貼附在枝幹上。於是雪重了，就能壓彎枝頭；雪厚了，就能隱藏景物。如果再遇上氣溫不升，則冰封雪凍連月不開。我們可以說：雨是快速而喧譁地來，又迅速地消逝；雪則是悄悄悠悠地來，又慢慢地消融。

畫雨景和雪景，最重要的就是把握住雨雪的這兩種精神。畫雨景，要得淒迷濛濛的韻致；畫雨霽，要得清明澄澈的印象；至於畫雪景，則要得那粉飾銀妝的美，和瑩潔沉靜的幽。

雨是透明的，雪是瑩潔的，它們都不具有彩色，所以表達起來，全賴周遭景物的襯托。譬如畫春雨江南，但作一片淒迷，遠山隱隱、樹葉稍垂，就已經有了雨意。若畫風雨，則可以先用水墨，溼染出幾條寬窄相間的雨線，再於有水墨處加上模糊的景物，樹斜牆傾、水波激盪，自然一派疾風苦雨的感覺。還有畫上的點景人物，或束帆斂槳，或閉戶闔窗、或撐傘急行、或簷下避雨，更能增加風雨的感覺。

至於畫雪景，則全靠染的托襯工夫。由於雪的潔白，對比之下，天空和水色都變得較黑。所以畫雪景中的水天，要以墨來染出。屋舍林木，則上方覆雪處要留得白，下面不受

雪的地方要加意畫黑；山石也在覆雪向光處留得特別白。

　　此外，同樣是雪景，又有秋雪、春雪、初雪、殘雪、雪霽之分。畫暮秋或初冬剛開始下雪的景況，仍可以留些晚秋的意味，譬如點幾片殘存的霜葉，或在山凹樹底染些綠。春雪也是如此，有時候花草都已發舒，仍可能有突來的霜雪，畫時便當在雪景中加上幾分春的勃發。

　　積雪與殘雪也極不相同。雪厚時能達數尺，所以房頂上的雪要表現得厚，雪緣有如刀削的一般，而地面和山巒景物則當畫得不露稜角、一片祥和；籬落牆垣和樹幹都當半隱，看來房和樹由於陷在雪裡，要比原來矮得多。畫雪中行的人物走獸，都不必表現落在地面上的腳，因為腳已沒入了雪中。畫密雪時，古人也用彈粉法，表現點點的雪花；或在草

背樹頭加染白粉，但由於效果不彰，裱褙時白粉又易脫落，所以除了花鳥畫，山水並不常用。

殘雪尤其難畫，因為雪總是向光的先融，所以聳起的石塊先露出來，在山間形成稜線顯露，而凹下的槽溝中積雪的狀態。這時候樹稍和樹幹上也不宜畫積雪。白居易在「溪中早春」詩裡所說：「南山雪未盡，陰嶺留殘白。西澗冰已消，春溜含新碧。」應是殘雪的最佳寫照。

此外，畫雪景中的樹，用筆宜較為蒼勁；覆雪的蘆竹，要表現受重壓而彎屈的樣子；雪中的沙灘淺渚最見幽趣，於淡墨染就的水中留幾條白，有在統一中求變化的效果。

不論雨景或雪景，都不宜設色太重，因為雨色濛濛，自然色彩不顯；而雪既然覆蓋了大地，皚皚一片銀白，也極少彩色。唯有雪中的亭台廟宇，在不覆雪的地方，可以用較強的硃色點飾，能在平淡中見精神。

在雨景和雪景中，乾的皴筆都難以表現，所以畫雨景，以水暈墨彰、淋漓變化的米點為佳；雪景則只能於陰暗處略略皴擦，既不能太強勁而見稜角，也不能軟弱而乏力。

有色而不能強，有皴而不得剛，有染而不能渾，既要求用筆簡淨，又需得用墨清明，更要表現那瀟瀟與寂寂之意，若問山水畫中最難著力的，雨雪應該數第一了。

雨景畫法、米點皴法

● 溪山過雨

　　這張畫是以「米點」組成，也可以說畫的是「米氏雲山」。

　　「米點」因為由北宋米芾（1051～1107 A.D）創始而得名，它是橫向發展的扁圓形點子，由於大小和施用地方的不同，又有平頭點、混點、水藻點等不同的稱呼。

　　當米點施用於山石上時，也有人稱之為「米點皴」，實際上卻不合於「皴」的條件，因為皴不僅表現山石的形體陰陽，更應該形容裂紋和質感，米點則難能達到後一項要求。

那麼米點表現什麼呢？我們可以說，它是用以描繪多草木的山巒，當畫家遇到樹木蔥榮，而不太見岩石的山頭，如果是晴和景明的日子，固然可以用各種葉點來形容；若是碰到煙雨濛濛，只見模糊的樹影時，則適宜以米點來表現。也就因此，米點畫出來的景物，自然有一種煙濃雨潤的感覺，一方面因為它多半是溼點，一方面由於表現的是團簇樹影的濛濛景色。

《芥子園畫譜》中曾說：「米芾雖學王洽，實發源乎北苑。」真是極有見地，因為米氏雲山畫的往往正是如董源所善於描繪的，土多於石的江南真山；表面看來雖是米點的堆積，內部的結構卻正是北苑的披麻皴。由這張「溪山過雨」中，也可以看見遠山上披麻皴為底的痕跡，我們或可說：米氏雲山多半是以披麻皴為骨，而以米點為肌，必待骨立，然後肌生，學者必須同時掌握這「肌」、「骨」二者。

這張畫是描繪雨過溪山的景象，淡墨遍染的天空和溪水，以及陰沈的山色，營造了濃重的雨意；房舍、漁舟和小草，在整張大調子的作品中，產生點化的效果；穿梭半山的雲煙，在暗調子的畫面裡，成為明亮的呼吸處，同時造成極佳的空間感，臨習此畫的人，除了對米點的掌握之外，更當注意光影和彩度的變化，才能創造最佳的氣氛，並表現出米家山的水靈墨韻。

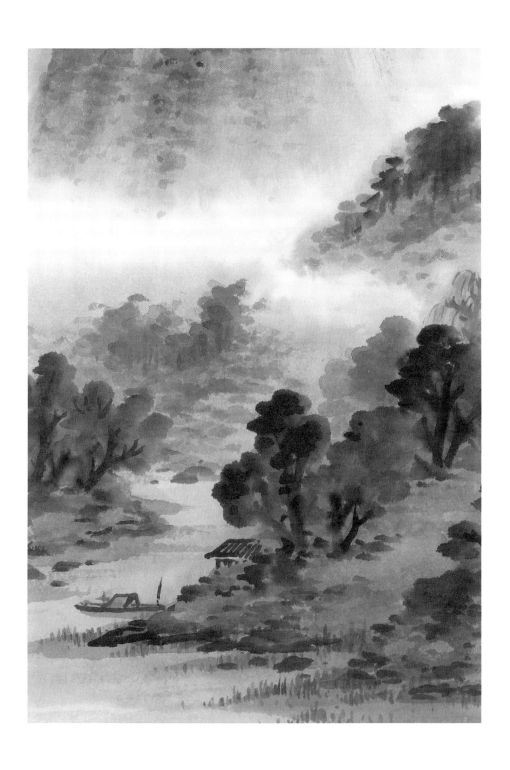

溪山過雨（細部）‧生棉紙
River and Mountain Washed by the Rain (detail). Ink and colors on paper. 1987

雨景畫法、米點皴法
第一階段 —— 用筆

● 溪山過雨

❶ 這一階段全部以禿頭的蘭竹筆畫成，取蘭竹而不用山馬
的原因，是取蘭竹筆圓而健的特性；至於用禿頭老筆，
則是為了表現渾厚的米點或混點。相反地，如果使用筆
毛不多，又剛健過猛的山馬筆，則非但載墨量不足，點
子也不可能豐潤。若用新的蘭竹筆，又恐怕會有點子一
頭嫌尖的毛病。
⊙ 以蘭竹筆濡滿淡墨，再以筆尖蘸濃墨，先中鋒畫前景
枝幹，再側鋒點葉，做「大混點」，略相重疊，使筆
墨相互暈化，表現溼潤的感覺。

❷ 以蘭竹筆濡滿淡墨，筆尖蘸重墨，筆尖朝左，由前景左
方，以側鋒拖筆法，向右皴前景的山坡。只是粗略用
筆，以表現坡面上大的分界，其餘則等待染墨的階段去
完成。

❸ 以次濃墨、濃墨及焦墨，再提前景的樹，尤其是最左的
一棵，要等前面的墨稍乾，再以焦墨加點，使它能表現
出前景的力量，並增加全圖的精神。設若在前景沒有那
三株特別深色的樹，整張畫必然頓失神采，而變得平板
乏力。

❹ 以同樣方法畫中景和遠景，只是墨色稍比前景淡一些。
⊙ 在此特別要提請讀者注意的，是最遠景山的右邊輪廓

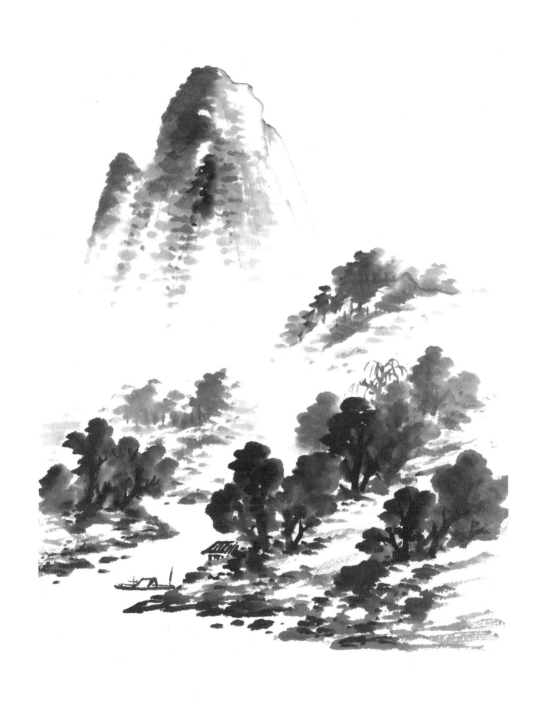

溪山過雨（第一階段）‧生棉紙
River and Mountain Washed by the Rain. Ink on paper. (16 × 24") 1987

線，我們可以很明顯地見出，雖然在細細一筆當中，也有墨階的濃淡變化。這是因為整張畫的用墨法，都是先將整枝筆濡滿淡墨，再用筆尖蘸深色墨畫成。這樣做，能在每一筆中表現由深至淡的色階，對於極需水暈墨彰的「米氏雲山」，這是最佳的調墨法。

⊙ 此外，畫山之前，都先勾輪廓，而後略加幾筆皴，那皴筆通常都表現得甚圓厚，接近於披麻，這由遠處山峰上可以明顯見到。但這幾筆類似披麻的皴法，並非為了表現山石的質理，而是為了分出石塊。剩下的工作，一半交給「點」去完成，一半留待「染」來表現。

❺ 以小蘭竹筆濡淡墨，筆尖蘸濃墨畫房舍及船。由房子左邊落筆，先勾輪廓，再畫瓦，而後畫船，所以墨色依此順序，而有由濃漸淡的變化。

❻ 等全圖半乾，以蘭竹筆尖蘸濃墨，為前景加小橫點（表現小樹或草苔）；蘸重墨為中遠景和遠景加小橫點。

❼ 以濃墨或重墨再提樹葉的大混點及山頭的米點，尤其是遠山上要加提幾次，以增加山頭的力量，並豐厚其墨韻。

第一階段完成。

雨景畫法、米點皴法

第二階段 —— 染墨

溪山過雨

❶ 以長流筆蘸淡墨，由前景左側染起，大側鋒從左向右運筆，幾乎只是平塗，目的在烘出雨景陰溼的感覺。

❷ 以同樣的方法染中景，但是房舍後上方的山腳不要染得太暗，使前景最深色的樹，能與之產生對比，而造成空間感。

❸ 以由上向下的大側鋒筆法染遠山（即後方最大而高的山頭），但筆觸到山腰處止住，留出一橫條環山的雲氣，再染雲下方的陰暗處。不等前述的墨乾，接著以清水在雲霧處暈染，使上下的墨色，向雲霧間溼開，造成雨的效果。

⊙ 中景較低的山腰，也留一道雲，而且彎向山側，與遠山腰的雲霧相連。但要注意的是：在中景雲霧的中間，也就是前景柳樹的正後方，要特意以淡墨將雲霧斷開，免得圖上的雲氣，有由左側直通右側的情況。如此，則加上遠山右側和遠山左側轉向後方的雲煙，能造成雨潤煙濃、迴環映帶，似斷而連的感覺。

❹ 以長流筆濡淡墨，筆尖蘸次重墨，筆鋒朝左上方，大側鋒畫最遠處的山頭；先畫右側，再向左發展。

❺ 筆尖向上，大側鋒由左向右運筆，以淡墨染天空。由左下方向上發展，愈上方以筆尖蘸水愈多，造成天空雲影

的變化。

⊙ 當染遠山主鋒時，特別將山右側留白，所以在加染更遠處山峰及天空之後，那留白處因對比而變得特別有神韻。此外天空也在右上方特意留得較亮，全圖的每個橫點，又都是左側較深、右側較暗，自然造成光線從右上方射入的感覺。由此可知，雨景雖然表現得較陰溼而晦暗，對光線還是要掌握，那陰暗中的白雲和高處比較受光的山石，因對比，反而特別有神采。

❻ 以長流筆蘸淡墨，由左向右大側鋒染水，其中偶以筆尖蘸清水，使墨色有變化。

❼ 等畫面乾了之後，以濃墨、重墨及次重墨，由遠山頭開始，再逐步向前加點一次，使點子的墨韻層次更為豐富，山頭的感覺也更厚重。請與前一階段的圖畫比較，當會發現其中的差異。

❽ 以淡墨染船蓬及屋頂。

❾ 以長流筆蘸較淡墨，筆尖朝左，半側鋒加灘。要有寬窄變化。

❿ 再以長流筆蘸淡墨，為水上加染一些。並以次重墨及淡墨，再加提最遠處的山頭。

第二階段完成。

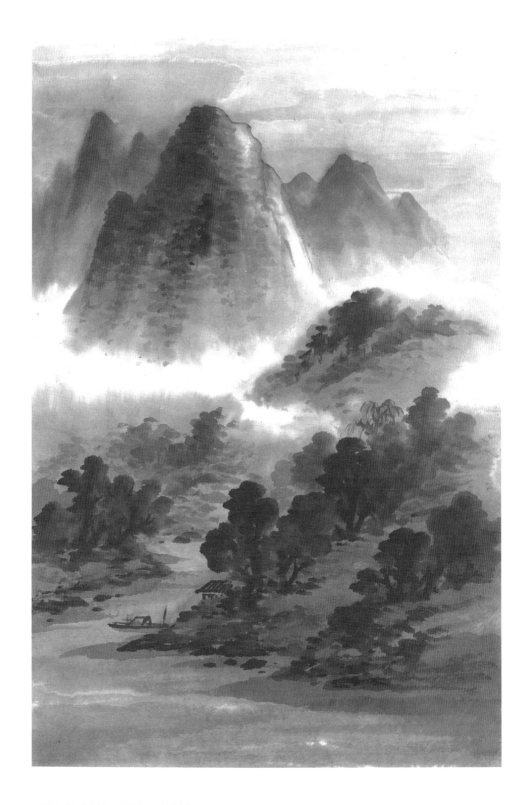

溪山過雨（第二階投）·生棉紙
River and Mountain Washed by the Rain. Ink on paper. (16 × 24") 1987

第三階段 ── 設色、題款、鈐印

● 溪山過雨

❶ 以赭墨勾染樹的枝幹。由於描繪的是光線較暗而色彩不鮮明的雨景，所以此處用的赭墨，比書中其他作品都淡些。

❷ 等前一步的赭墨乾了之後，以長流筆蘸花青、藤黃、清墨調成的淡暗綠色，在圖上所有加過墨點的地方，以側鋒「米點」的筆法染色。

❸ 在前一步驟的色彩中，再調些淡石綠，染前景、中景山坡的亮面，並在遠山較受光的地方，重複點些顏色。

❹ 以赭石色調清墨，成為稍暗的淡赭色，染前景、中景及遠景的山坡。
　　⊙ 這些赭色的使用，一方面表現黃土質，增加了色彩的變化；一方面因為與每座山頭上方的暗綠色調對比，造成了前、後景的空間感。

❺ 以長流筆調花青及清墨，為淡灰青色，大側鋒筆尖朝上，由左向右橫筆染天空，最右上方較亮處，以清水暈開。

❻ 以藤黃、花青、石綠調成的稍亮的綠色，染最遠處山峰的右側受光面；下方與雨霧相接處，以清水暈開。此外，並以點的方法，略加提染中景及前景山坡的亮面。
　　⊙ 最遠處的山峰，不在第三步驟❸時染，而特別另外調

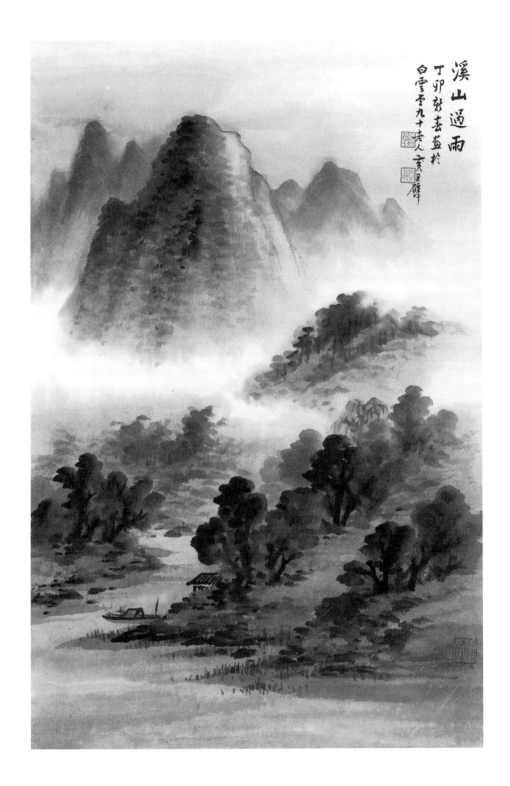

溪山過雨（第三階段）‧生棉紙
River and Mountain Washed by the Rain. Ink and colors on paper. (16 × 24") 1987

出這種亮綠色的目的，是因為這座山峰在雲煙的上面，比較受光，所以用色可以明亮些。請與❸相比，當會發現兩者在「染」與「點」的交互變化。

❼ 以赭石色，略調一點清墨，染船及房舍。

❽ 等前一步的色彩乾了之後，以長流筆調花青和清墨，為稍暗的藍色，以大側鋒橫筆染水。

❾ 以蘭竹筆蘸較淡墨及重墨，筆尖朝上，「壓」和「劃」的筆法併用，為前景添加小草。由於整張畫屬於水墨淋漓的粗調子作品，所以雖然畫小草，也當用筆較拙。

❿ 以蘭竹筆調花青、藤黃和淡墨為暗綠色，以與❾同樣的筆法添加小草。

⓫ 題款：溪山過雨。丁卯新春畫於白雲堂。九十老人黃君璧。

⓬ 鈐印：黃君璧印、君翁、白雲堂。

完成。

雪景畫法

●群山積雪

　　中國山水畫，除了在極早期，曾用白色顏料描繪雪景，絕大多數只是以紙絹原有的白色表現。所以當我們說「畫雪」的時候，其實只能講是「留雪」，以畫雪中較深色的林木、天空、川流和點景，來襯托出皚皚的白雪。

　　雪沒有色彩，但是能隨著環境而反映出不同的顏色。譬如青天之下，它會泛藍；有彤霞的黃昏，會泛紅；陰沉的天氣，又可能泛紫。相對地，雪中的景物也被改變，不但在大雪後，許多東西被覆蓋而隱藏了，尖銳的被軟化了，道路分

不清了，屋舍看來變矮了。而且更因為對比，使暗色的景物變得愈深，原本白色的雲彩，顯得泛灰；天空和溪水，更成了極暗的調子。畫者必須掌握這一特色，表現出雪的瑩潔、光亮與透明感。

　　這張畫是以雪為主題，作者大膽地捨去了許多淡墨的調子，尤其在用筆的階段，大多以濃墨來表現，這是一種去蕪存菁的作法，用最簡略的筆觸，抓住雪的印象，雖然比真實雪景的色階少得多，卻能給予人雪的強烈感。如何計白當黑，以虛為實，又以黑寫白，以實引虛，是讀者在研習時，特別要深思的。

群山積雪（細部）‧生棉紙
Snowy Mountains (detail). Ink and colors on paper 1987

雪景畫法
第一階段 ── 用筆

● 群山積雪

..

❶ 以山馬筆蘸淡墨，中鋒勾畫出前景兩棵樹的枝幹。

⊙ 以山馬筆蘸濃墨，約略沿著淡墨勾過的地方再勾一次，同時添加許多枝子。其中小樹枝部分以中鋒畫，粗枝及樹幹以側鋒畫，尤其是主幹的部分，要筆尖朝左，半側鋒緩緩用筆，同時略帶些壓的動作，造成筆觸的左側實，右側較破而毛的效果，以表現一邊覆雪的情況。畫樹枝時，也不同於非雪景，必須隨時考慮覆雪的位置，通常在枝子的下方用筆重些，上方則留白，或僅以淡墨勾；枝與枝不必都接觸，空著的部分，以後在背景一染墨，自然就襯托出雪的感覺了。

⊙ 覆雪的樹根，不要畫得太顯，如果雪大，甚至可以完全隱沒在雪中。冬天的樹枝，則不必畫得太繁密，因為小枝子往往都隨著葉子而枯落了，必須表現出冬林蕭疏樸拙的感覺。

❷ 以山馬筆蘸濃墨勾出前景山石的輪廓，略加皴；並以破鋒乾筆，筆尖朝上點苔。苔點呈直立，表現由雪中穿出的草苔。由於雪花很輕，又是慢慢積起來，所以地上的殘草，只要雪不深，都可能露頭在外面。

❸ 以禿山馬筆加蘆草，用筆疏而拙，中留空隙，以便未來染雪。

群山積雪（第一階段）‧生棉紙
Snowy Mountains. Ink on paper. (16 × 24") 1987

❹ 以山馬筆蘸濃墨，勾出右中景的岸坡與房舍的輪廓，並在屋後加枯樹及長青樹，以便未來染墨，將覆雪的屋舍襯托出來。

❺ 以較淡墨勾出遠景的幾個山頭輪廓，並以大側鋒略加皴。

❻ 以次濃墨，加皴近景左邊山石的陰暗處，作側鋒的短斧劈或馬牙皴，並在前面坡上略帶幾筆橫皴。

　⊙ 再加皴右中景的坡岸，凡靠石塊上方，都落筆虛，下方落筆較實，以便未來在上面留出白雪的感覺。

　⊙ 同時以濃墨再提房簷等較不受光處，在雪的對比下，這種地方顯得特別深。

❼ 以濃墨皴屋後山頭，並加上面的枯樹。

❽ 以次濃墨及重墨，加左遠景的山頭樹林，為了表現對比，而特別畫得深些。

❾ 再以較淡墨加皴遠山，作側鋒短斧劈或馬牙皴。同時在山頭加直點，表現極遠處的枯樹。

第一階段完成。

雪景畫法
第二階段 ── 染墨

▪ 群山積雪

❶ 以長流筆蘸淡墨,略略皴染前景的樹幹,使原先的濃墨筆觸與白雪之間,能有個淡墨的色階加以調諧,而不致造成太強烈的對比。

❷ 以長流筆蘸淡墨,染前景的山石及緩坡。凡是靠上方覆雪且較受光的位置都留白,而僅染較陰暗處。
　⊙ 緩坡上大部分的用筆,是半側鋒由上向下的短筆觸,只有最前方,近畫面下邊緣的地方,以由左向右的大側鋒染幾筆。

❸ 以長流筆蘸較淡墨,半側鋒橫向用筆染溪水;但對於蘆草之間,要特別小心地點染,以表現葉莖覆雪的情況。

❹ 以長流筆蘸淡墨,染右中景的房舍及中遠景的山頭。
　⊙ 房子的側面為了與白雪對比,都染暗。屋頂則要表現出覆雪的厚度;由左邊房舍的屋簷及右邊房舍最右後方的頂側,尤其可以見出雪的厚度。
　⊙ 柵欄、屋後的寒枝及長青樹的頂梢,都要加意在後方點染或掏染,以表現雪意。
　⊙ 凡是兩山交接而較不受光處,都要特別染暗;但在山頭則加意留白,使山巒因對比,顯得更為前後分明。
　⊙ 染墨的運筆方向,與原先的皴筆相同。譬如遠景大山頭的側面,都做小斧劈或馬牙皴。

⊙ 這一階段尤其要小心處理的，是以染暗中景的方法，來襯托出前景的兩棵大樹。原先看來斷續的用筆，在小心「掏染」和「點染」之後，都變得相互銜接而氣脈相通。也可以說：原先細樹枝的「墨筆」，在上方留白而背景染暗之後，都變成了表現樹枝下方沒有被雪掩蓋的位置。

❺ 以長流筆蘸淡墨，勾出最遠處山頭的輪廓，並將那些山頭的下方染暗，把前面的雪山對比出來。

❻ 以長流筆蘸淡墨，先以由上向下的小筆觸，將遠山上方的天空染出來。不待乾，接著以大側鋒，橫向用筆，將整個天空染暗。

❼ 以較淡墨，小側鋒橫著運筆染溪水，靠中景岸邊的位置特別染暗些；一方面襯出中景，一方面使溪水的墨色有變化。

❽ 以長流筆蘸淡墨，再提染全圖的較陰暗處。

第二階段完成。

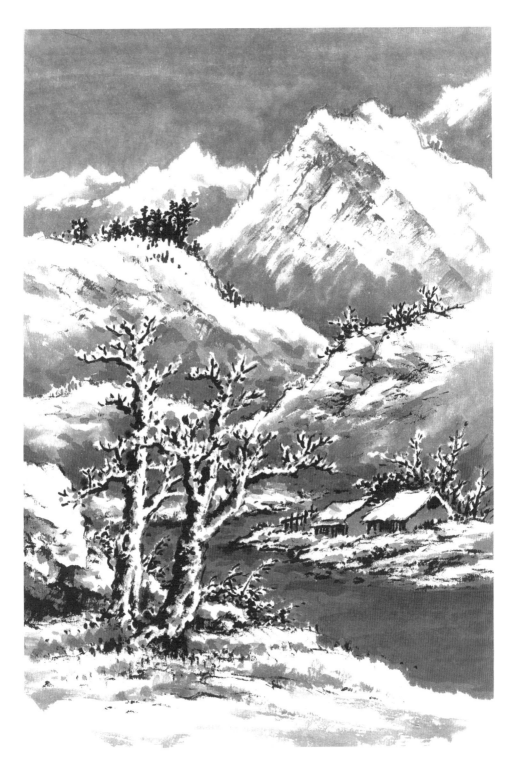

群山積雪（第二階段）‧生棉紙
Snowy Mountains. Ink on paper. (16 × 24") 1987

雪景畫法
第三階段──設色、題款、鈐印

● 群山積雪

❶ 以長流筆調花青及淡墨，半側鋒由左向右運筆，染溪水。

❷ 以赭石色和淡墨相調，成為淡淡的暗赭色，染樹枝及草。為了不侵犯到雪的位置，大部分在枝子的暗面用筆。與畫一般枯樹的不同處是：後者常在設色階段，同時以赭墨添加樹枝（請參考本書中「寒林雲影」圖），在這張畫中，則幾乎只順著原先墨畫的枝子勾染。

❸ 以較濃的赭石色染屋子的正面及側面。

⊙ 這樣做的目的，一方面在表現鄉間紅土牆的老式建築；一方面是基於整張畫上沒有重彩的東西，特別在此處加強色彩的力量。當讀者將完成圖與上一階段作品相比時，當會發現這些赭色所產生的點景效果，使整張畫都更見精神。

❹ 以長流筆調花青、藤黃及石綠，為極淡的亮綠色，染全圖雪山的陰暗處，用筆的方向與原先的皴筆相同，偶然也在特別光亮處加皴幾筆，使雪色顯得更為豐富變化。

⊙ 如同在本圖的介紹文字中所說，雪雖然沒有色彩，但是卻能隨著周遭的環境而反映出各種色彩。同樣的道理，這裡所染的淡綠色，既不是表現草色、石色，也不是白雪本身的顏色，而是一種反射色。我們可以看情況來決定這種色彩，譬如畫「暮林」，甚至可以用淡紫來表現落在雪地上的樹影。

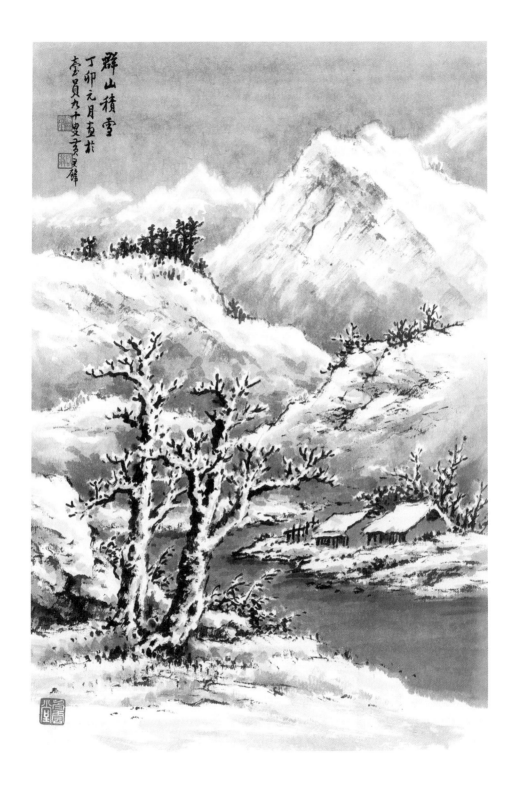

群山積雪（第三階段）·生棉紙
Snowy Mountains. Ink and colors on paper. (16 × 24") 1987

❺ 以前述的色彩，多調些花青提染特別陰暗的地方。

❻ 以長流筆調淡赭石色及淡墨，稍加皴染雪山。

❼ 以長流筆調花青及清墨，成為淡灰藍色，染天空。

⊙ 為了運筆的方便，可以先將畫橫過來，也就是使天空
朝向右側，用筆將雪山的邊緣細細染妥，再將畫移
正，側鋒橫筆染剩餘的靠上面的天空。這雖是小技
巧，但因為順手，而有很大的幫助。

❽ 以長流筆蘸次重墨，筆尖朝左，拖染中景水邊的暗灘。

❾ 以較濃的赭石色，在前景樹枝間，加些點子，以表現枯
葉，也為畫面增添了色彩。

❿ 以淡石綠色略調些花青和藤黃，在雪山的暗處以小的筆
觸加染，由於石綠為不透明色，可以略遮住原有的淡
墨，使墨色之間的調子變化更為豐富。

⓫ 題款：群山積雪。丁卯元月畫於臺員。九十叟黃君璧。

⓬ 鈐印：黃君璧印、君翁、白雲堂。

⋯⋯⋯⋯⋯⋯⋯⋯⋯⋯⋯⋯⋯⋯⋯⋯⋯⋯⋯⋯⋯⋯ 完成。

黃君璧・白雲堂畫論畫法 / 黃君璧繪述；
　劉墉編撰. -- 初版. -- 新北市：臺灣商務，
　2018.11
　320面；17×26公分. -- (Open；2)
　ISBN 978-957-05-3179-4 (精裝)

　1. 中國畫　2. 繪畫技法　3. 畫論

944.3　　　　　　　　　　　　107018029

人文

黃君璧・白雲堂畫論畫法

繪　　　述─黃君璧
編　　　撰─劉　墉
發 行 人─王春申
總 編 輯─李進文
編輯指導─林明昌
責任編輯─王育涵
內頁排版─張靜怡
美術設計─江孟達工作室

業務經理─陳英哲
行銷企劃─葉宜如
出版發行─臺灣商務印書館股份有限公司
　　　　　23141 新北市新店區民權路 108-3 號 5 樓（同門市地址）
　　　　　電話 ◎ (02) 8667-3712　傳真 ◎ (02) 8667-3709
讀者服務專線 ◎ 0800056196
郵撥 ◎ 0000165-1
E-mail ◎ ecptw@cptw.com.tw
網路書店網址 ◎ www.cptw.com.tw
Facebook ◎ facebook.com.tw/ecptw

局版北市業字第 993 號
初　　　版：2018 年 11 月
印 刷 廠：禹利電子分色有限公司
定　　　價：新台幣 680 元
法律顧問：何一芃律師事務所
有著作權・翻印必究
如有破損或裝訂錯誤，請寄回本公司更換